shifting tides Cuban Photography after the Revolution

shifting tides Cuban Photography after the Revolution
shifting tides Cuban Photography after the Revolution
shifting tides Cuban Photography after the Revolution
shifting tides Cuban Photography after the Revolution
shifting tides Cuban Photography after the Revolution

shifting tides Cuban Photography after the Revolution

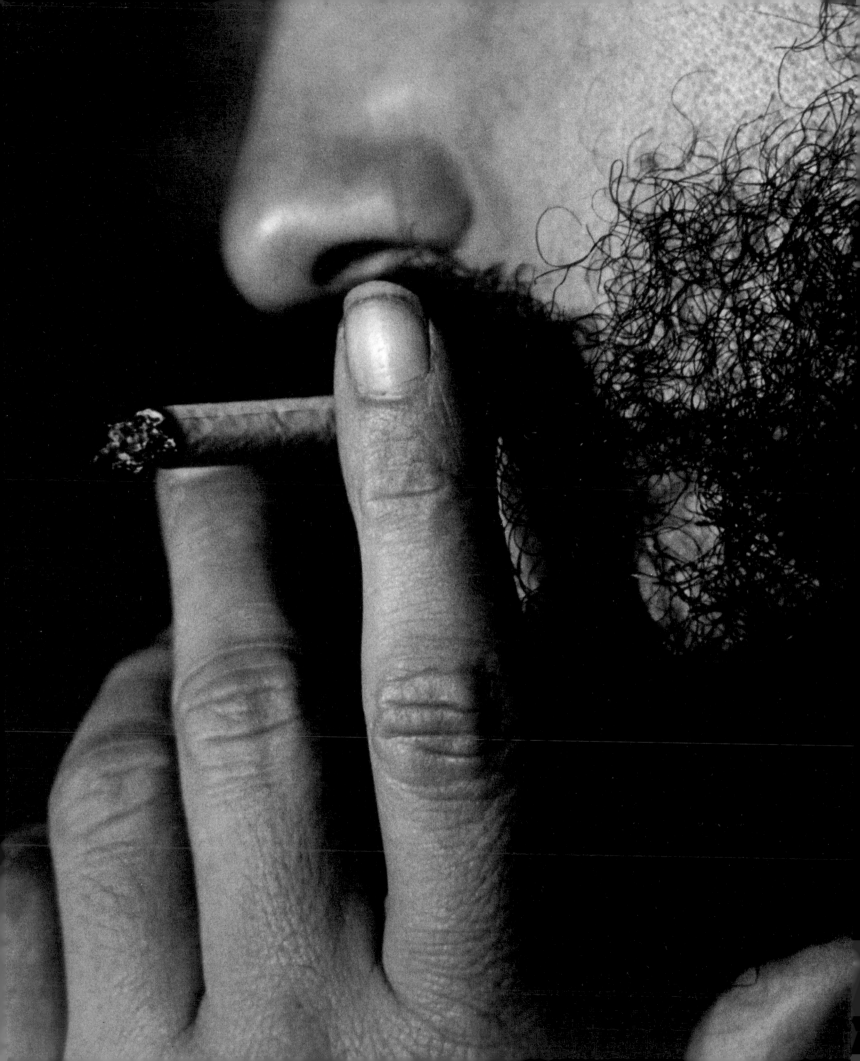

MERRELL ★ LOS ANGELES COUNTY MUSEUM OF ART

Cuban Photography after the Revolution

TIM B. WRIDE
with an essay by Cristina Vives

preface by **Wim Wenders**

shifting tides

front and back cover: Rogelio López Marín (Gory), *Es sólo agua en la lágrima de un extraño* [detail], 1986
frontispiece: Osvaldo Salas, *Fidel* [detail], 1961
this page: Alberto Díaz Gutiérrez (Korda), *Guerrillero heroico* [detail], 1960

This book was published in conjunction with the exhibition *Shifting Tides: Cuban Photography after the Revolution*, organized by the Los Angeles County Museum of Art. The exhibition was supported in part by the Andrew W. Mellon Curatorial Support Endowment Fund. In-kind support for the exhibition was provided by KLON 88.1 FM.

Copublished by the Los Angeles County Museum of Art, 5905 Wilshire Boulevard, Los Angeles, California 90036, and Merrell Publishers, 42 Southwark Street, London SE1 1UN, England.

ITINERARY OF THE EXHIBITION

Los Angeles County Museum of Art
April 15 – July 1, 2001

Grey Art Gallery, New York University, New York
August 28 – October 27, 2001

Museum of Contemporary Photography, Chicago
November 18, 2001 – February 10, 2002

LIBRARY OF CONGRESS CATALOGING-IN-PUBLICATION DATA

Wride, Tim B.
Shifting tides : Cuban photography after the revolution / Tim B. Wride ; with an essay by Cristina Vives ; preface by Wim Wenders.
 p. cm.
"Published in conjunction with the exhibition . . . organized by the Los Angeles County Museum of Art"—T.p. verso.
Exhibition held April 15–July 1, 2001, Los Angeles County Museum of Art, August 28–October 27, 2001, Grey Art Gallery, New York University, New York, and November 18, 2001–February 10, 2002, Museum of Contemporary Photography, Chicago.
Includes bibliographical references and index.
ISBN 1-85894-134-2
1. Photography, Artistic—Exhibitions. 2. Photography—Cuba—History—20th century—Exhibitions. I. Los Angeles County Museum of Art. II. Grey Art Gallery & Study Center. III. Title.
TR645.L72 L679 2001
770'.97291'0904—dc21 00-013230

Director of Publications: Garrett White
Editors: Stephanie Emerson, Garrett White
Book Design: Tracey Shiffman
Production Coordinator: Karen Knapp
Supervising Photographer: Peter Brenner
Rights and Reproductions Coordinator:
Cheryle T. Robertson

Printed and bound in Italy

Contents

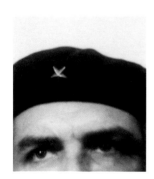

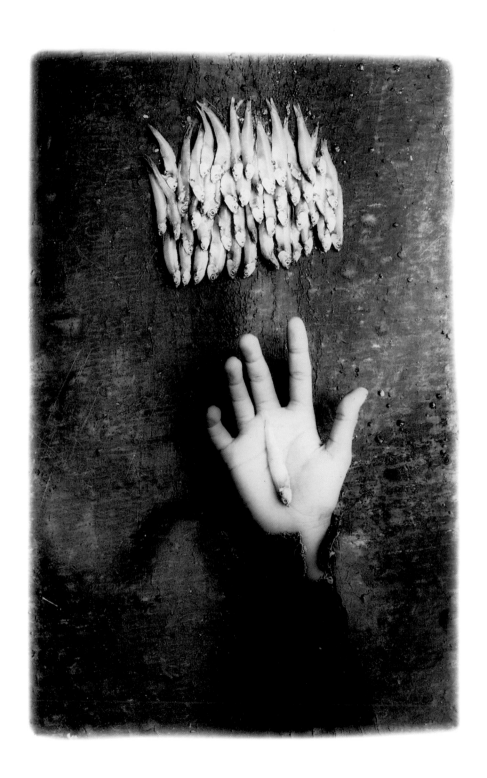

As the premier encyclopedic art museum in the western United States, the Los Angeles County Museum of Art embraces a natural commitment to the audiences and communities of the region. Equally important is the museum's mission to bring together significant works of art from the broadest range of cultures and historical periods and to present these works in ways that provide meaningful educational, aesthetic, intellectual, and cultural experiences for international as well as national audiences. Often this effort involves the presentation of works of art that embody cultural or political controversy engendering a sometimes spirited discourse. In this way art serves as both a bridge between cultures, generations, and ideologies, and an opportunity to learn more about the nature and function of art, the artistic process, and ourselves.

It is impossible to speak of anything Cuban in this new millennium without invoking many of the preconceptions of the old. And yet, it is only through careful examination and reasoned reflection that new understanding may be won. *Shifting Tides: Cuban Photography after the Revolution* offers an important opportunity to explore a few of the many ways in which Cuban photographers have portrayed and interpreted the tumultuous social, political, and personal experience of Cuba in the past four decades. This exhibition was organized by LACMA Associate Curator of Photography Tim B. Wride. Wride has brought to bear his knowledge of international photography and his personal interest in Latin America with openness and sensitivity to the aesthetic as well as political, social, and economic issues that have informed images made in Cuba since Fidel Castro came to power in 1959. In doing so, he has provided a reasoned perspective from which to appreciate the legacy of Cuban photographers.

Shifting Tides and other exhibitions of its kind reflect LACMA's growing commitment to the art of Latin America. In December 2000, the museum inaugurated the Bernard and Edith Lewin Latin American Art Galleries and a study center for Latin American Art. LACMA will now host visiting experts and researchers with an interest in the region and will become the site of a dynamic interchange of ideas between LACMA curators and educators and a wider community of scholars. LACMA's Lewin Center joins the Center for American Art, the Center for Modern and Contemporary Art, the Center for European Art, and the Center for Asian Art as sites of accelerated collaboration and scholarship in their respective fields. Through these centers, the dedication and commitment of our professional staff, and the mounting of exhibitions such as *Shifting Tides,* LACMA will be able to more fully serve its audiences on a local, regional, national, and international level.

ANDREA L. RICH
President and Director
LOS ANGELES COUNTY MUSEUM OF ART

Juan Carlos Alóm
Sólo tú cabes en la palma de mi mano
(Only You Fit in the Palm of My Hand), 1977

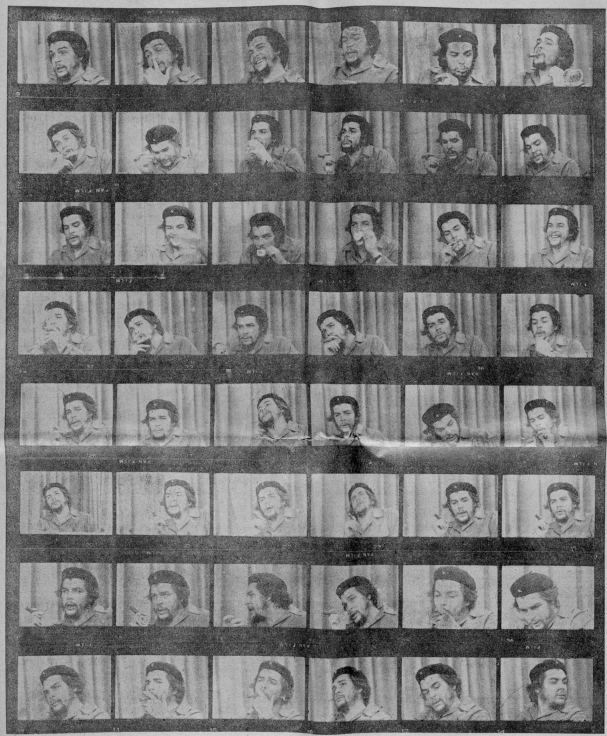

Y QUE SE DESARROLLE UN VERDADERO INTERNACIONALISMO PROLETARIO; CON EJERCITOS PROLETARIOS INTERNACIONALES, DONDE LA BANDERA BAJO LA QUE SE LUCHE SEA LA CAUSA SAGRADA DE LA REDENCION DE LA HUMANIDAD, DE TAL MODO QUE MORIR BAJO LAS ENSEÑAS DE VIET NAM, DE VENEZUELA, DE GUATEMALA, DE LAOS, DE GUINEA, DE COLOMBIA, DE BOLIVIA, DE BRASIL, PARA CITAR SOLO LOS ESCENARIOS ACTUALES DE LA LUCHA ARMADA, SEA IGUALMENTE GLORIOSA Y APETECIBLE PARA UN AMERI- CANO, UN ASIATICO, UN AFRICANO Y, AUN, UN EUROPEO.

CADA GOTA DE SANGRE DERRAMADA EN UN TERRITORIO BAJO CUYA BANDERA NO SE HA NACIDO, ES EXPERIENCIA QUE RECOGE QUIEN SOBREVIVE PARA APLICARLA LUEGO EN LA LUCHA POR LA LIBERACION DE SU LUGAR DE ORIGEN. Y CADA PUEBLO QUE SE LIBERE, ES UNA FASE DE LA BATALLA POR LA LIBERACION DEL PROPIO PUEBLO QUE SE HA GANADO.

Picture Cuba

WIM WENDERS

Imagínate Cuba

Don't think of Cuba in political terms.
For once.
You're still free to do so, of course,
but it might make you blind to what you can see in this exhibition.
Politically, Cuba might be as obsolete as the trade embargo
that continues to isolate it even further,
as if Cuba wasn't already detached enough
from the rest of the world.
So, at least for a little while,
just think of Cuba as an island,
as a small neighbour to the big United States,
not even that remote from the continental mainland,
but visible at the horizon, from the Florida Keys.

There is an old movie palace in the center of Havana.
It's simply called "AMERICA."
In the once splendid lobby
you find a big golden mosaic on the dusty floor.
It depicts the two Americas,
surrounded by a large ornamental circle,
a stylized North America on top and South America on the bottom.
In the middle, in the Gulf of Mexico,
lies a black embryo, as if in a womb
formed and embraced by the two Americas.
This little black bean
appears to be the very center of the golden mosaic,
as if you could spin America around it
with Cuba as the centrifugal point.

When you step out of the theater,
it does not feel as if you were entering a place
in the middle of the Americas.
You're rather in the middle of nowhere,
in terms of both space and time.
If you were just dropped here,
and the blindfold taken from your eyes
you would not ask yourself first:
"Where am I?"
but you would ask instead:
"What year are we in?"

If you just started walking and looking around,
you couldn't say whether you were in the seventies or in the nineties.
Going by the old American cars and taxis
you'd rather guess yourself in the sixties,
but those weird Russian buses, the "camellos,"
might have you guess more towards the eighties.
Only the mostly European tourists with their digital cameras,
whom you would eventually encounter,
would give you a feeling that it might actually be around the year 2000.

Cuba is better grasped as a state of mind
than in historical, political, geographical, or sociological terms.

No piense en Cuba en términos políticos.
Inténtalo.
Todavía puedes hacerlo, por supuesto,
pero te puede cegar frente a lo que puedes ver en la exposición.
Políticamente, Cuba puede ser tan obsoleta
como el propio embargo económico, que la aísla aún más,
como si no estuviera ya demasiado desconectada
del resto del mundo.
De modo que, aunque sea por poco tiempo,
piensa en Cuba sólo como una isla,
como el pequeño vecino del gran coloso estadounidense,
tampoco tan lejos del continente,
pero visible en el horizonte desde los cayos de la Florida.

Hay un viejo cine en el centro de La Habana.
Se llama sencillamente "AMÉRICA".
En el vestíbulo, otrora espléndido,
hay un gran mosaico dorado sobre el suelo polvoriento.
Representa a las dos Américas
bordeadas por un gran círculo ornamental,
una América del Norte estilizada arriba y una América del Sur abajo.
En medio, en el Golfo de México,
yace una embrión negro, como en una matriz
formada y rodeada por las dos Américas.
Esta pequeña habichuela negra
aparece como el centro mismo del mosaico dorado,
como si pudieras hacer que América gire a su alrededor
con Cuba como el punto centrífugo.

Cuando sales del cine,
no sientes como si estuvieras entrando en un lugar
en medio de América.
Estás más bien en medio de la nada,
tanto en términos espaciales como temporales.
Si te hubieran abandonado aquí
y te hubieran quitado la venda de los ojos
no te preguntarías:
"¿En dónde estoy?"
sino más bien:
"¿En qué año estamos?"

Si te pusieras a caminar y a mirar a tu alrededor,
¿sabrías decir si estás en los años setenta o en los noventa?
Viendo a los viejos carros y taxis norteamericanos
más bien creerías estar en los años sesenta,
pero esos extraños autobuses, los "camellos",
te podrían hacer pensar más en los ochenta.
Sólo que los turistas, en su mayoría europeos, con sus cámaras digitales,
con los que terminarías topándote,
te darían la sensación de estar más bien cerca del año 2000.

Cuba se entiende mejor como un estado de ánimo
que en términos históricos, políticos, geográficos o sociológicos.

Granma, October 16, 1967

It is different from any other place
that you ever experienced,
an amalgamation of the most unlikely components.
Yet you feel there is an incredible sense of place,
a firm and proud sense of identity, of belonging.

The place has to be seen (and heard) to be believed.
The pictures of this exhibition do just that,
at least for me, and I hope for you, too:
They give a good impression of that Cuban state of mind.
You can enter it, via these photographs,
walk around without a blindfold,
and trust your eyes.
(Just as you trusted your ears
when you heard the music of Buena Vista Social Club.)

Cuba has a great tradition of photography,
and in this show you'll see some beautiful examples of it.
You see pictures made by three generations of photographers,
showing images of Cuba over several decades.

You might find a certain innocence in there,
a willingness to hang on to utopias and dreams
that seem strangely out of time,
at least from our "contemporary" perspective.
It's true: This is a country of dreamers.
Even if some of their dreams might have turned to nightmares,
they don't seem prepared to give up dreaming altogether
and to wake up into...
what?

Look what happened to the dream of the big neighbor.
Yes, take a hard look at the American Dream
(look at the armies of homeless people),
and then make that journey to Cuba,
if only in photographs.

You will find a people in deepest poverty,
but no homeless ones.
You will find a firm and uncompromising belief in equality.
You will see a dignity of old age,
of old people not just "integrated" into society,
but truly a precious part of it,
like children.

You will find no trace of racial discrimination
in this Cuban state of mind,
a total absence of the cynicism and sarcasm
that we all got used to
in our world of late consumerism,
the age that the Cuban state of mind never entered.
Yet.

Es diferente de cualquier otro lugar
que jamás hayas vivido,
una amalgama de los componentes más insólitos.
Y, sin embargo, sientes que hay un increíble sentido del lugar,
un firme y orgulloso sentido de la identidad, de pertenencia.

Hay que ver (y escuchar) el lugar para creerlo.
Las fotografías de esta exposición hacen precisamente eso,
al menos para mí, y espero que para ti también:
dan una buena idea de ese estado de ánimo cubano.
Puedes entrar en él, por medio de estas fotografías,
caminar sin una venda en los ojos
y confiar en tu mirada.
(Así como confiaste en tus oídos
cuando escuchaste la música del Buena Vista Social Club.)

Cuba tiene una gran tradición fotográfica,
y en esta muestra verás algunos bellos ejemplos de ello.
Verás obras realizadas por tres generaciones de fotógrafos,
imágenes de Cuba a lo largo de varias décadas.

Podrás encontrar cierta inocencia allí,
un deseo de aferrarse a utopías y sueños
que parece algo extrañamente fuera de tiempo,
al menos desde nuestra perspectiva "contemporánea".
Es verdad: este es un país de soñadores.
Aun cuando algunos de sus sueños se hayan tornado en pesadillas,
no parecen estar listos para dejar de soñar del todo
y para despertar a...
¿qué?

Fíjate en lo que pasó con el sueño del gran país vecino.
Sí, fíjate bien en el sueño americano
(fíjate en la multitud de gente sin hogar)
y después haz ese viaje a Cuba,
aunque sea en la fotografía.

Encontrarás gente sumida en la mayor pobreza,
pero no gente sin hogar.
Encontrarás la más firme e intransigente creencia en la igualdad.
Encontrarás una dignidad de la vejez,
de gente mayor que no solamente está "integrada" en la sociedad,
sino que es una parte muy valiosa de ella,
igual que los niños.

Encontrarás una ausencia total de discriminación racial
en este estado de ánimo cubano,
una ausencia absoluta de cinismo y sarcasmo
a los que todos nos hemos acostumbrado
en nuestro mundo consumista de hoy,
la edad a la que el estado de ánimo cubano nunca entró.
Por ahora.

You will find an unbroken trust
in the healing power of music and poetry.
I don't know any other place on this planet
that thrives so much on both.
I don't know any other place
where people would know the words to any song
and sing along
and refer to the song by the writer of it,
not by whoever performed it.

You're calling ME a hopeless romantic?
You ain't seen nothing yet.

You will see pictures of the Cuban Revolution.
I know how difficult they are to look at
for "Americans."
(Please understand my quotation marks
as a reference to that mosaic of the Americas…)
If you succeed in taking in those heroic pictures without feeling offended,
just as you might be able to look at pictures
from the war in Vietnam
with different eyes today than at the time,
you might be able to understand
how that revolution still represents a glorious time
in the Cuban consciousness,
something they're still vaguely proud of,
even if it isn't more than a fairy tale for them today.

See the price they had to pay for that fairy tale.
See those crumbling walls of Havana,
look at them like open history books,
see those dilapidated houses, falling apart,
see the ocean battering the Malecón,
mercilessly,
see the pictures of whores,
with nothing left to sell but their own bodies…
SEE.
Don't judge.

All I wish for you is to enter this exhibition
(and maybe that state of mind)
without prejudice.
You will find, like I did,
a forgotten,
by-passed,
hidden,
secret,
obsolete, if you want,
but still pulsing,
passionate,
warm,
and generous
heart
in the womb of the Americas.

Encontrarás una confianza intacta
en el poder curativo de la música y de la poesía.
No conosco ningún otro lugar en el mundo
que se distinga tanto en ambos.
No sé de ningún otro lugar
donde la gente conozca la letra de las canciones,
las cante,
y se refiera a la canción por su autor,
no por quien la interpreta.

¿ME estás llamando un romántico perdido?
Aún no has visto nada.

Verás fotografías de la Revolución cubana.
Sé cuán difíciles son de mirar
para los "americanos".
(Por favor, entiende mi entrecomillado
como una referencia al mosaico de las Américas…)
Si logras aprehender esas fotografías heroicas
sin sentirte ofendido, al igual que podrías ver imágenes
de la guerra de Vietnam
con ojos diferentes hoy que ayer,
quizá puedas entender
cómo esa Revolución aún representa un tiempo glorioso
en la conciencia cubana,
algo de lo que todavía se enorgullecen vagamente,
aun cuando hoy día no sea para ellos más que un cuento de hadas.

Observa el precio que tuvieron que pagar por ese cuento de hadas.
Observa esas paredes desmoronadas en La Habana,
obsérvalas como libros abiertos de historia.
Observa esas casas dilapidadas, cayéndose a pedazos,
observa el océano arremetiendo contra el Malecón,
inclemente;
observa las fotografías de prostitutas,
sin nada más que vender que sus cuerpos…
OBSERVA.
No juzgues.

Lo único que espero es que te introduzcas en esta exposición
(y quizá en ese estado de ánimo)
sin prejuicios.
Te encontrarás, como yo lo hice,
con un olvidado
soslayado,
oculto,
secreto,
obsoleto, si te parece,
pero con un corazón
aún punzante,
pasional,
cálido
y generoso
en el seno de América.

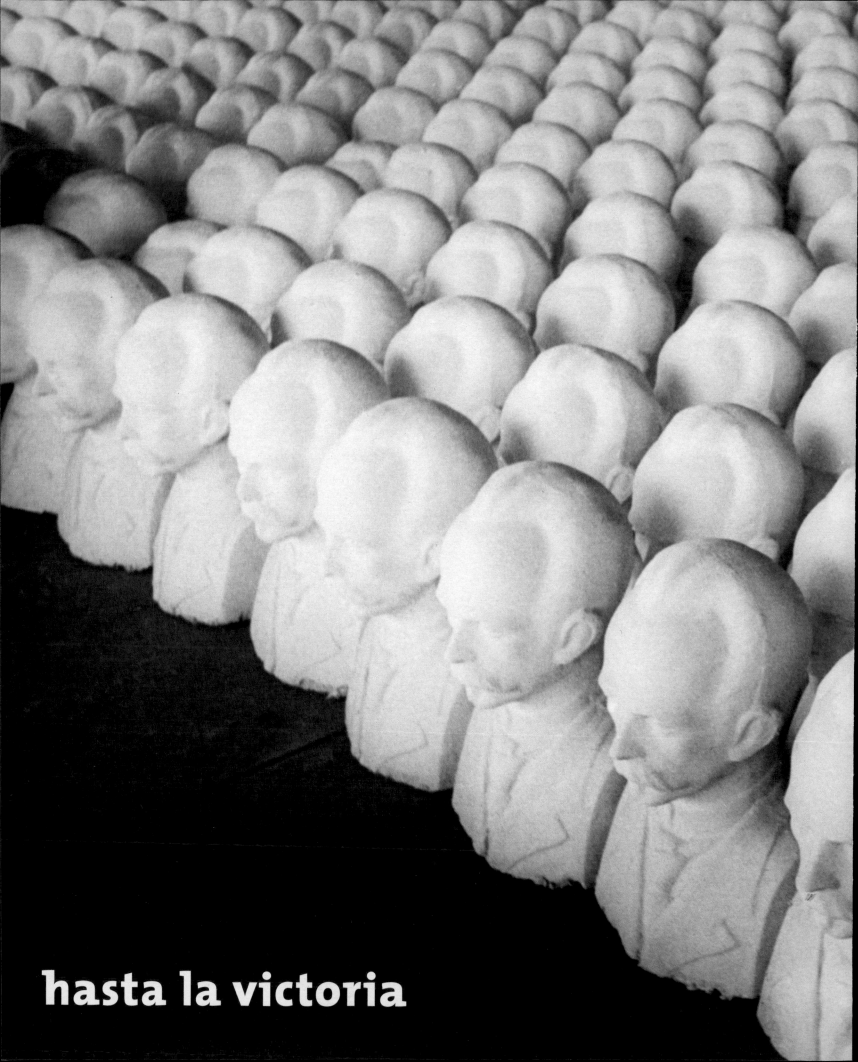

hasta la victoria

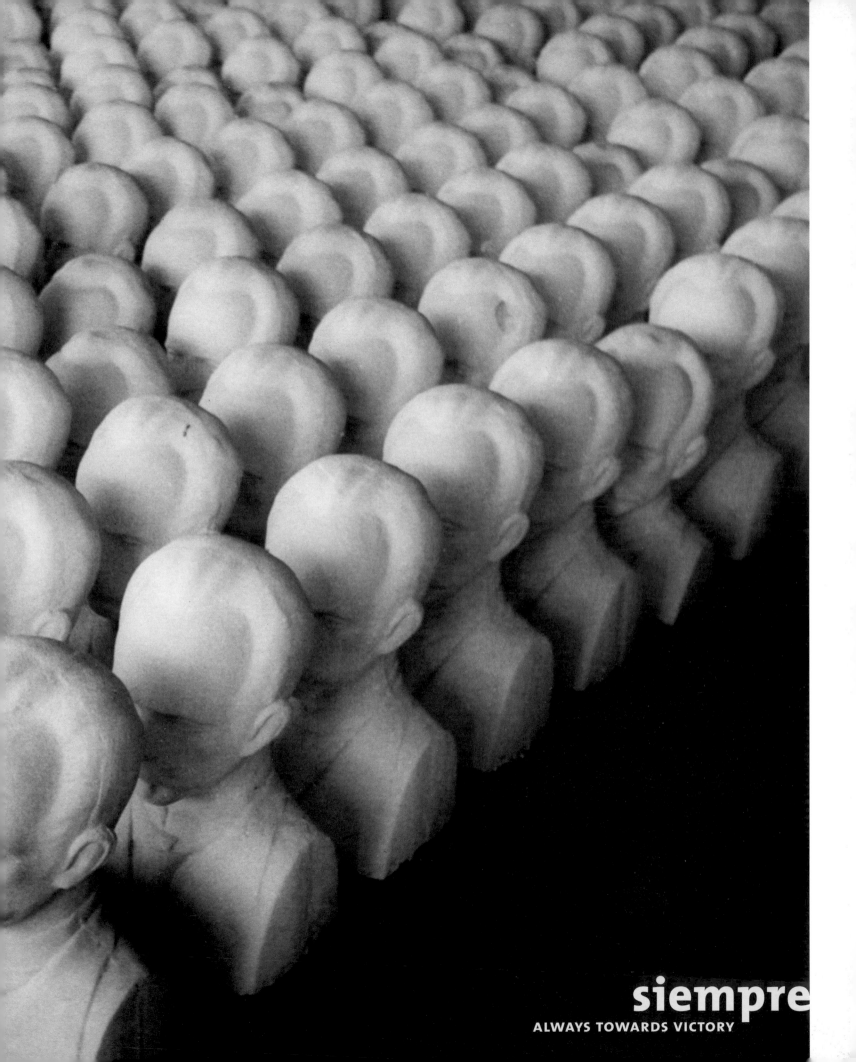

siempre

ALWAYS TOWARDS VICTORY

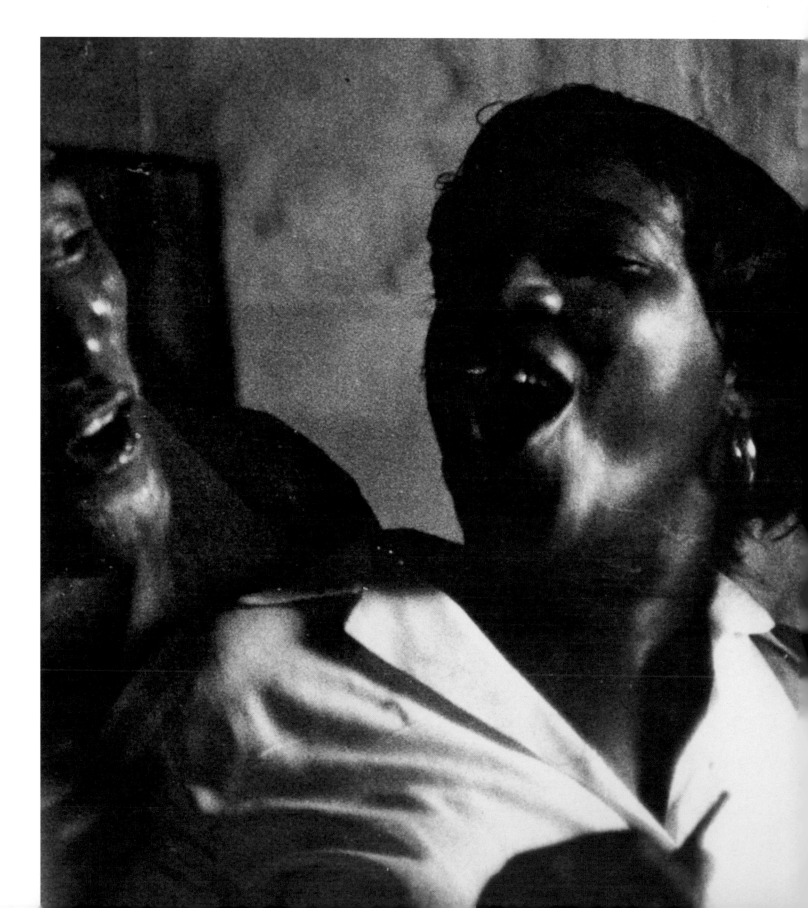

Granma

¡UN CUBANO
EN EL COSMOS!

TRIPULACION CONJUNTA SOVIETICO-CUBANA

YURI ROMANENKO Y ARNALDO TAMAYO
CIRCUNDAN LA TIERRA EN LA SOYUZ-38

EL HISTORICO DESPEGUE SE PRODUJO AYER
A LAS 3 Y 17 DE LA TARDE, HORA DE CUBA

Three Generations:

Photography in Fidel's Cuba

My first trip to Cuba came with the opportunity to explore the Sixth Havana Contemporary Art Biennial in 1997. It was an experience that completely shattered the preconceptions I had held about art, artists, and artmaking on the island. The work I saw on display was, by any standard, both formally and conceptually sophisticated, and often daring. I asked myself, naively perhaps, how this type of vital expression was possible in the face of a theoretically repressive socialist regime crippled by a U.S. trade embargo. How had the supposedly isolated artists using photography in Cuba transitioned from the 1959–61 documentary work with which I was familiar to the forceful and multilayered work I saw in artists' studios and homes after the biennial? What conceptual shifts had occurred in order to generate images and installations that dared to propose fairly overt political, economic, personal, and religious commentary? My search for answers to these questions was the genesis of the exhibition *Shifting Tides: Cuban Photography after the Revolution*.

Over the last decade, Cuba has become one of the most popular tourist and cultural destinations on the globe. Havana and its environs in particular present the compelling mix of a rich cultural history and the excitement of a country clearly in the throes of tremendous change, not to mention a lingering sense of participation in something forbidden. From the point of view of the world outside of Cuba, events such as the breaking of an extended diplomatic chill between the Vatican and Fidel Castro's government, the international success of the Ry Cooder–produced album *Buena Vista Social Club* and the Wim Wenders documentary of the same title, and Cuban director Tomás

TIM B. WRIDE

Gutiérrez Alea's *Fresa y chocolate* have begun to give a new face and voice to the island.

It is impossible to walk casually in Havana: too much demands notice. To walk in a Cuban city is to be inexorably a part of the vitality, rhythm, and sensuality of the place. Omnipresent music (a mixture of everything from traditional Caribbean sounds to the latest Madonna single) somehow harmonizes with blaring TVs and the friendly shouts that have replaced long-disconnected doorbells. The openly public way in which life is played out on the streets also contributes to a heightened awareness of space and the passage of time. Aging facades are an often romantic reminder of an extravagant era that once drew visitors from around the world. Along with a diminishing fleet of vintage American cars that somehow keep running, these facades provide a poignant backdrop for the ingenuity and perseverance of the Cuban people.

In addition to the quick transition from a rural to an urban landscape, what first strikes the visitor to Havana on the drive from the airport is the relative absence of billboards. In place of the photographic advertisements extolling the virtues of this detergent or that cigarette that are so ubiquitous in other countries, here wall murals with revolutionary slogans dominate the route. *Patria o muerte* (Homeland or Death) and *Hasta la victoria siempre* (Always Towards Victory) are the overriding themes, along with portraits of Che Guevara and Jose Martí and a multitude of graphic permutations of the Cuban flag. The sloganeering murals, complemented by posters with well-known graphic and photo illustrations dating from the early years of the Revolution, seem to affirm the common assumption that state control here extends to artistic

Osvaldo Salas
Celia Sánchez, 1968

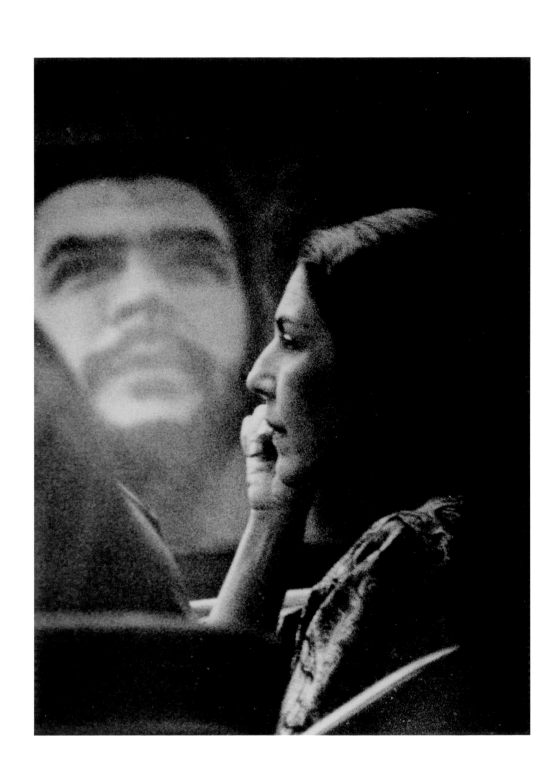

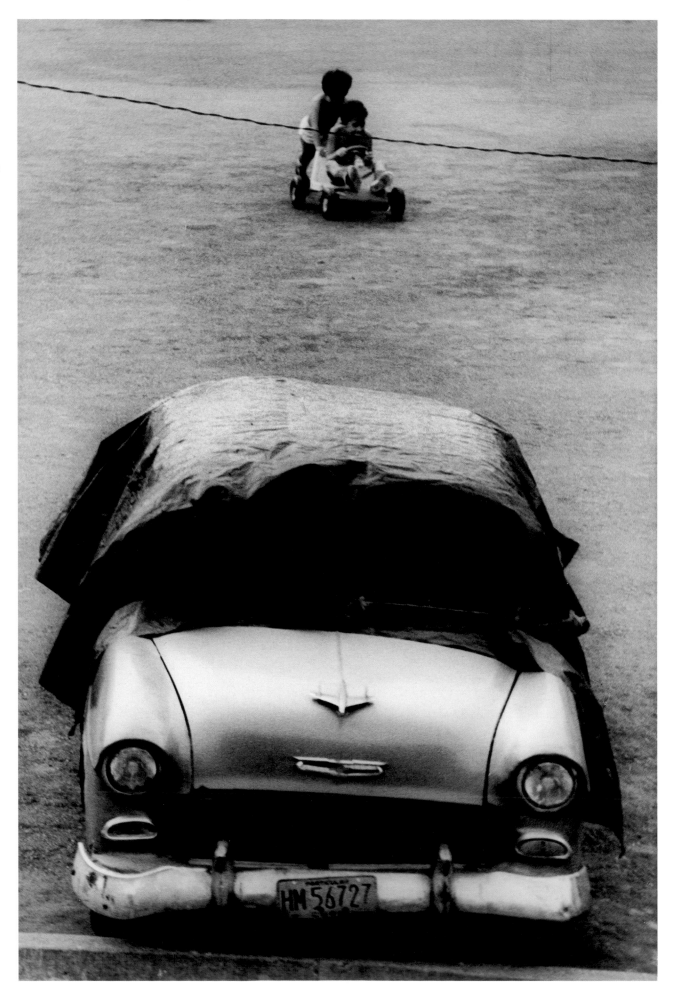

José A. Figueroa
Calle 17, 1994
from PROYECTO: HABANA
(Project: Havana)

José A. Figueroa
Calle Línea, 1995
from PROYECTO: HABANA
(Project: Havana)

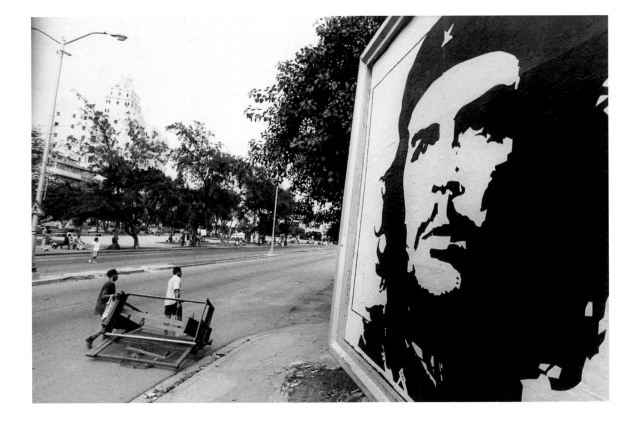

24

Curando la tierra.

1/25

Azul / 88

Juan Carlos Alóm
Curando la tierra
(Healing the Earth), 1997

Ernesto Leal
Aquí tampoco
(Not Here Either), 2000

WRIDE

25

as well as other forms of production. In general, outside impressions of Cuba are still formed largely through periodic contemporary media attention that focuses on political and economic turmoil. For many, the single most galvanizing event—after the Revolution itself—that shaped the world's view of Cuba remains the standoff between the United States and the former Soviet Union over the installation of nuclear missiles on the island. Growing up in Southern California, I was infused with the idea that Cuba was a source of adventure. My neighborhood near the Los Angeles International Airport consisted of the requisite number of schools, places of worship, and housing tracts, along with something more: a Nike missile silo. My family and the families of all of the children I knew kept stores of food, water, and supplies as a hedge against the threat of war during the missile crisis. My friends and I were the beneficiaries of the excitement generated by runs on grocery stores that emptied shelves and the rush in the early 1960s to install bomb shelters in every backyard. We were all "duck-and-cover" kids: the product of regular elementary school drills that reinforced the orderly procedures that might be necessary in case of a missile attack. As an adult I am still of the opinion that Cuba is a place of adventure, but today the adventure plays out in intellectual, conceptual, and aesthetic arenas.

Photography in the Cuba of Fidel Castro has been and remains a thriving means of artistic expression. Three generations of photographers working after the military Revolution of 1959 have compiled through their images the legacy of a people, a country, and the Cuban Revolution itself. From the celebratory presentations of the common man made in the early years

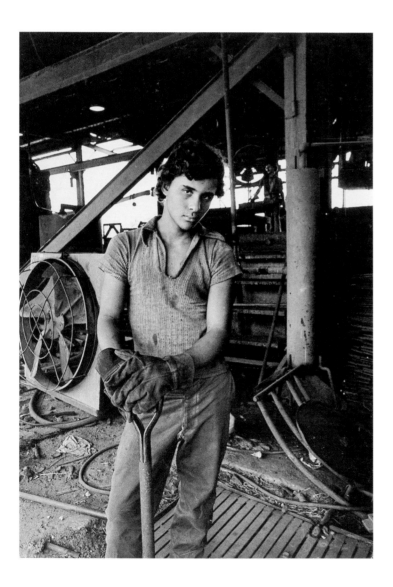

opposite
Rigoberto Romero
Sin título
(Untitled), c. 1975

Marta María Pérez Bravo
Cultos paralelos
(Parallel Cults), 1987

Pedro Abascal
Sin título
(Untitled), 2000
from BALANCE ETERNO
(Eternal Balance)

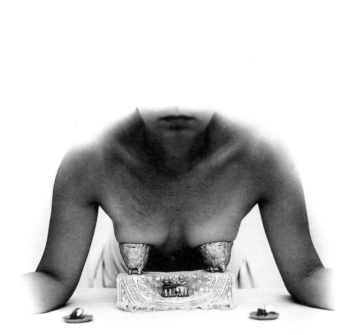

Marta María Pérez Bravo
*Muchas venganzas se satisfacen en el hijo de
una persona odiada*
(Vengeance Is Well Satisfied through the
Child of a Hated Person), 1986
from PARA CONCEBIR
(To Conceive), 1985–86

28 of the "new" Cuba, through the experimental reclama-
tion of personal histories and the intensely individu-
alized investigations of the most recent contempo-
rary work, the expression of these three generations
of artists provides a look at the evolution of the pho-
tographic tradition of artmaking in Cuba.

To clarify the selection process for *Shifting Tides,* and
thereby to identify the work as specifically Cuban, it
was necessary to limit the works included to those
done by artists living on the island. Given the intermit-
tent periods of emigration by artists from Cuba to Mex-
ico and the United States, this raised certain issues. In
particular, at what point does an artist's work cease to
reflect Cuban concerns and begin to reflect outside
concerns within a Cuban vocabulary? While there are
artists included in the exhibition who no longer live in
Cuba, they are represented by works done while they
were residents. For while the concerns voiced in later
works may have maintained philosophical and emo-
tional ties to Cuba, they reflect less the influence of

the Cuban situation itself than a distanced, and hence
mitigated, reaction to it that is necessarily modulated
by the migration experience. Additionally, the term
generation can imply a number of overlapping ideas.
A generation can be defined by age or status, but it
may also coalesce around common ideologies and atti-
tudes. An examination of the generational shifts in
Cuban photography following Castro's ascendance to
and consolidation of power reveals a pattern of artis-
tic choices and concerns that does not correspond con-
sistently to either age or status. There are, for example,
contemporary photographers who chronologically
might be thought of as third generation, but who are
nevertheless working in ways that align them more
closely with the concerns of an earlier generation.
Shifting Tides: Cuban Photography after the Revolution
therefore seeks to identify common issues and atti-
tudes by which artists can be grouped, not as schools
or movements, but as evidence of new ways of think-
ing about and using photography.

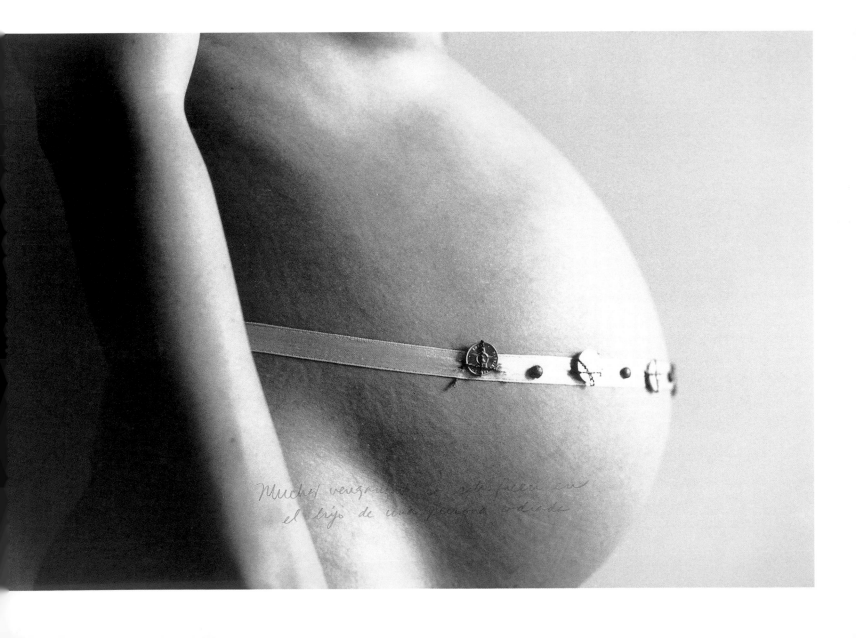

Photographs made by the important photographers of the Revolution's early military and political struggles, including images by Raúl Corrales, Korda (Alberto Díaz Gutiérrez), and Osvaldo Salas, frequently portrayed the conflict's heroic personalities. Epic, operatic, even cinematic in feeling, the photographs produced by these artists played into a social realist ethic and a cult of personality that might be expected on the basis of what had been produced in other communist-socialist states. Together, these photographers created the definitive body of work by which much of the outside world came to view how the Revolution unfolded. Their photographs were identified as models of Cuban photography, and as such they established a baseline from which all other images produced in Cuba have been measured. Despite intermittent but often high-profile exhibitions that have argued to the contrary, these images continue to function as the defining style of Cuban photography.

The images of Korda, Corrales, and Salas have become so iconic that they resist categorization within any generational structure and clearly represent an ethic of picturemaking different from the types of pictures produced even one or two years later. Their images are the purest expression of Cuban photography employed in celebration of events and personalities. New forms of photographic expression soon followed that were based not merely on shifts in subject matter, but on a complete transformation of the reason for taking pictures.

Korda (b. 1928) was one of Cuba's most renowned advertising, fashion, and portrait photographers when the Revolution swept the regime of Fulgencio Batista

CULT OF PERSONALITY

Alberto Díaz Gutiérrez (Korda)
Guerrillero heroico
(Heroic Guerrilla), 1960

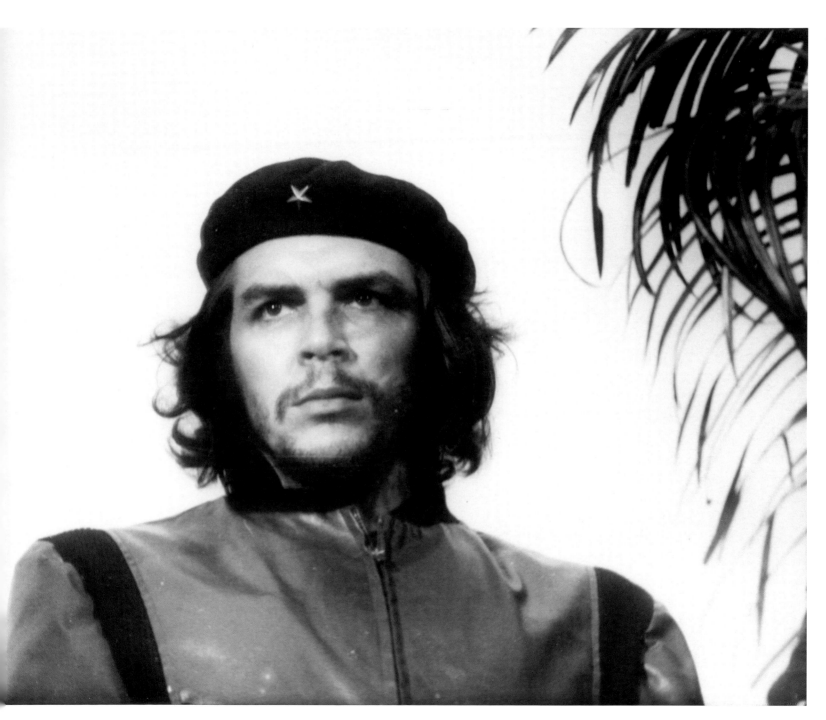

from power in 1959. Korda's studio, in the affluent Vedado section of Havana, was a hub of activity involving the political, cultural, and intellectual personalities of the time. His was a world of glamour and beauty—the sensual world of Havana's nightclubs and salons. The images he later produced as personal photographer to Fidel Castro and as a witness to the consolidation of power by the new regime show a polish and treatment of personality as product consistent with his earlier commercial photography. The work also displays Korda's instinctive attention to formal and compositional details. If there is one image with which he will be forever linked, it is his 1960 portrait of Che Guevara, taken at the memorial for the victims of the explosion of the Belgian ship *La Coubre* in Havana harbor. *Guerrillero heroico* (Heroic Guerrilla), with its depiction of a stern and intense Che looking beyond the camera as if into the future, became emblematic of the Revolution.[1]

Using a vocabulary entirely different from that of Korda, Raúl Corrales (b. 1925) contributed some of the most personal images of the Revolution and its leadership. While a sense of removal or distance characterizes Korda's images, Corrales presents images in which the photographer's involvement is intrinsic to their success. Trained as a photojournalist before the Revolution, Corrales was a street photographer whose instinct for finding pictures that revealed the humanity of his subjects gave him a unique perspective from which to document the transition from one regime to another. He recorded the struggle of the first years of the Revolution from the point of view of a participant with a sensibility that alternates between mythic and intimate, heroic and humorous, tragic and ironic.

Born in Havana, Osvaldo Salas (1914–92) emigrated with his family to the United States at the age of twelve. He eventually established a career as a photographer in New York, where his images were regularly featured in magazines, including *Life*. After meeting Fidel Castro in New York soon after the revolutionary leader's 1955 release from prison, Salas became an active supporter of the Revolution and returned to Havana two days after Fidel's triumph. His images have a decidedly photoessay or serial quality. They are inherently styled as if to fit into a broader sweep of images, suggesting a larger and knowable whole that could reveal the fullness of the men, women, and situations on whom his camera was trained. Salas's images recall the visual intensities typical of his New York beginnings, but also evince the philosophical commitment that precipitated his return to his homeland.

These three very different photographers came from disparate origins, and each possessed a distinct working method, a unique sense of visual construction, and a personal style. Yet, divergent as they were, together they provided a unified accumulation of details—the visual cement—for the construction of the "cult of personality" that grew around Fidel and Che and helped sustain the early revolutionary impetus. Continual access to these figures assured that through their images, these photographers would be able to establish the heroic modes of representation for the look, feel, personalities, and ideals of the Revolution. Their concerns and their hagiographic mission were clearly linked to Fidel, Che, and the other leaders of the new government. Korda, Corrales, and Salas would take active and crucial roles in the formation of journals and periodicals such as *Revolución, INRA*,[2]

Osvaldo Salas
Fidel, 1961

José A. Figueroa
Sin título
(Untitled), 1975–79
from LOS COMPATRIOTAS
(Compatriots), 1975–79

and ultimately the *Life*-like *Cuba* and *Cuba Internacional*. However, while these most iconic pictures may have been *about* the Revolution, they were not necessarily *of* the Revolution.[3]

33

EVERYDAY HEROES

It remained for the photographers of what I will call the first generation to extend the heroic representations of these three early master photographers and others like them. Instead of fostering the cult of the great personalities, this ascendant generation concentrated their efforts on the new hero of the Revolution: the common man. In both personal work and in photoessay formats for picture magazines such as *Cuba* and *Cuba Internacional*, this new breed of photographer celebrated workers (in industry as well as in the cane fields), life in the streets, and the changing face of the island. Photographer and historian Marucha (María Eugenia Haya, 1944–91) would later observe that "there was a new surge of human dignity and national pride. As the Revolution advanced, it clarified its self-image. No longer would we see the tourist's Cuba of the 'nice typical mulatta' or the 'humble darky,' but the *barbudo* [bearded militiaman], the militiawoman, the farmworker, the laborer would be the protagonists of the abundant and eloquent iconography."[4] Photographers such as Mayito (Mario García Joya), Enrique de la Uz, Iván Cañas, Rigoberto Romero, José Alberto Figueroa, and Marucha herself were not only taking images of the personalities involved in the Revolution—though this type of image was a mainstay of many of these as well as some of the more contemporary photographers. Rather, they deflected the

 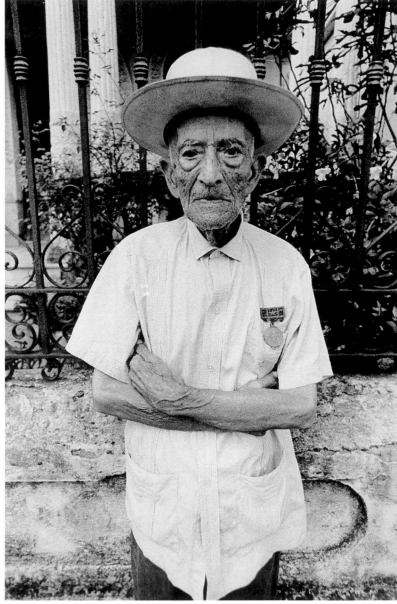

36

focus of their pictures away from the leadership in response to an integral shift in the ideals and the needs of the Revolution.

Photographers of the first generation began to picture the common man as the focus as well as the locus of the Revolution. This inclusive conceptual shift inferred that merely to live and work in Cuba was to be a revolutionary. Using this equation photographers, too, were revolutionaries. By extension, their image-making was a revolutionary act. The process of making photographs was as crucial to the success of the new social order as were the labors of those in the cane fields, the constructions of steelworkers, or the aspirations of teachers in the Literacy Project. In other words, because they were a part of the Revolution, photographers exercised a certain freedom to explore the potentials of imagery as agents for social and political affirmation while simultaneously being the agents of social and political criticism.[5]

In his book on the progression of social and political thought that informed the work of Russian artists after 1917, critic and writer John Berger makes an observation that may be relevant to the situation of Cuban artists after 1959: "Instead of a present, they had a past and a future. Instead of compromises, they had extremes. Instead of limited possibilities, they had open prophecies."[6] This hypothetical "open policy," coupled with the crucial philosophical shift in the role of photography, may explain the deviation from the heroic and static images that one might expect from the more traditional revolutionary art models such as those seen in the former Soviet Union. More importantly, however, it postulates the transition from a visual record that is merely about revolutionary subject matter to

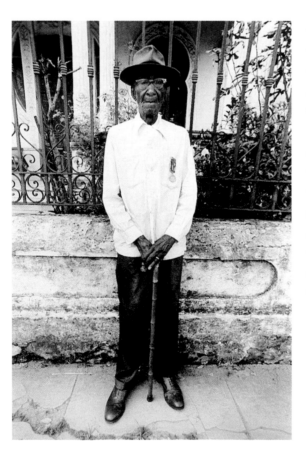

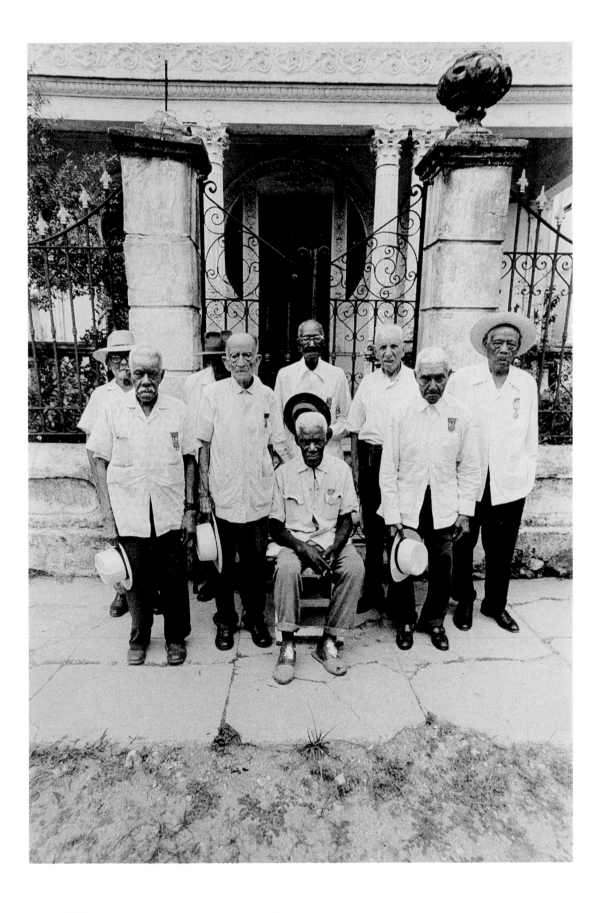

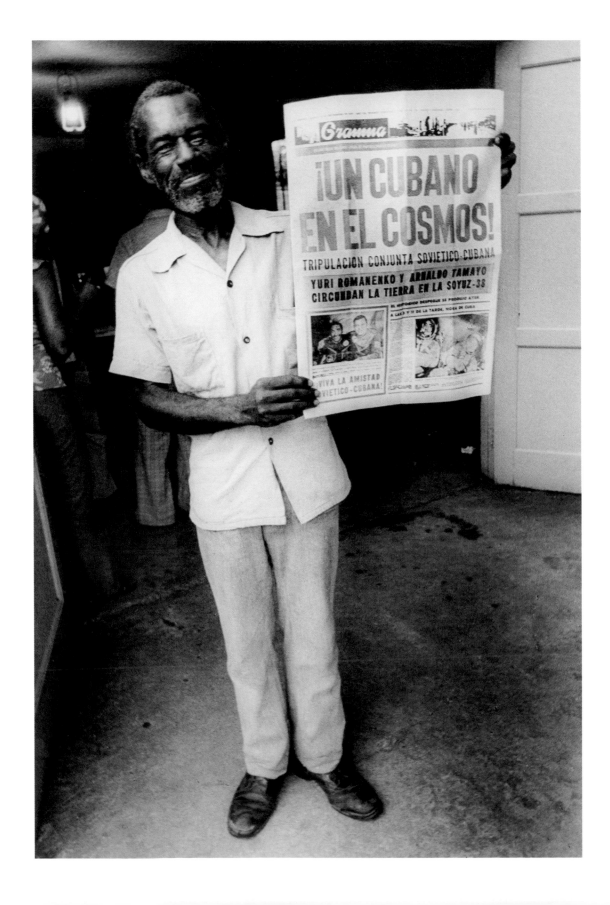

opposite and below
José A. Figueroa
Sin título
(Untitled), 1975–79
from LOS COMPATRIOTAS
(Compatriots), 1975–79

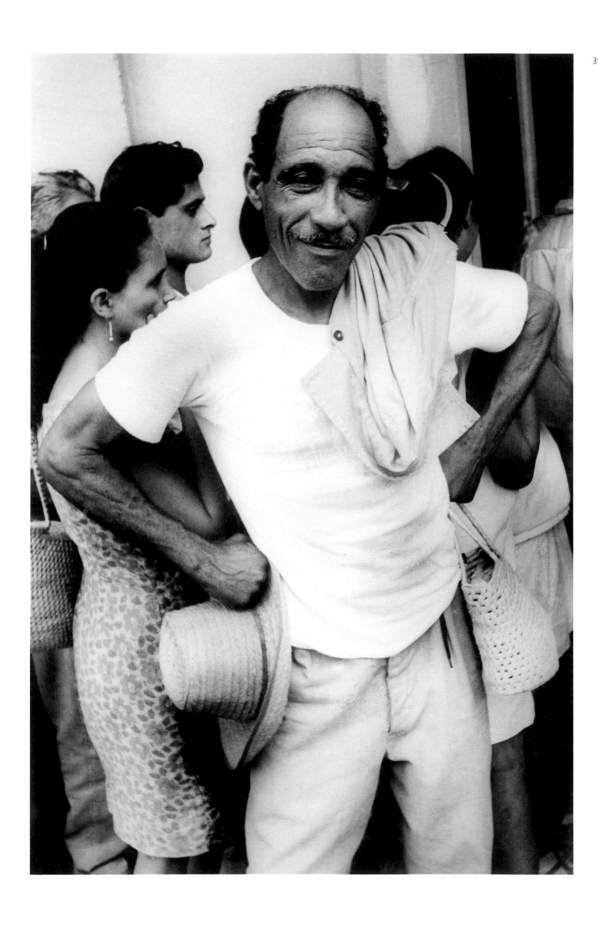

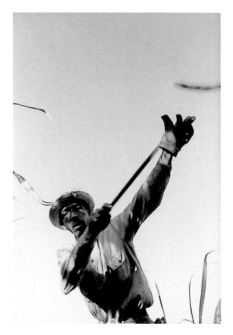

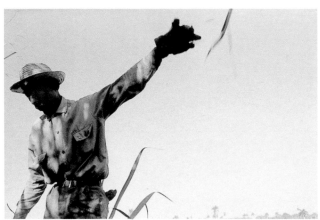

one that derives its authority from being integral to the Revolution itself. If the former strategy was aimed at the hearts of the population, the latter targeted their souls.

Cuban photojournalism from this time is often conceptually aligned with earlier photography undertaken for social change in the United States and Europe. Works by Lewis Hine in support of child labor laws and the efforts of the photographers of the Farm Security Administration such as Dorothea Lange or Arthur Rothstein are precedents often cited. And yet, since every photograph taken in Cuba was construed as an agent of social change, it is more relevant to the concerns of the artists to view the work in relation to more generalized photoessayists such as Margaret Bourke-White or W. Eugene Smith. For while the revolutionary context within which the images were made

was a given, the format and context within which they were received was not.

This period from the mid-1960s through the mid-1970s is often called the golden age of photojournalism in Cuba and recalls a similar designation in the United States some twenty-five years earlier. Photoessays in magazines such as *Life* or *Look* as well as their European counterparts were sources of visual styling and strategies with which the photographers working for the newly emerging Cuban photo magazines would have been well acquainted. While foreign publications had an influence in the formation of Cuban photojournalism, internal factors such as the experience of Salas and Korda, the finesse of Corrales, and Cuba's own rich graphic and printmaking tradition established the baseline from which the journals would develop. To leaf through periodicals such as *INRA*, *Cuba*,

Cuba Internacional, October 1970

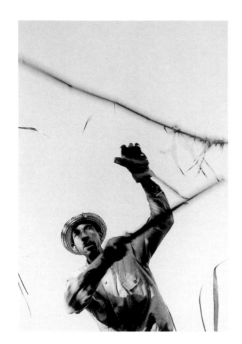

Enrique de la Uz
Sin título (Untitled), 1970
from NO HAY OTRA MANERA
DE HACER LA ZAFRA
(There Is No Other Way
to Harvest the Cane)

WRIDE

41

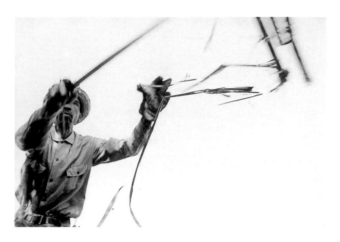

and later *Cuba Internacional* is to encounter broad sweeps of narrative authority and visual sophistication that contradict the relative immaturity of the periodicals and the experience of the photographers.

Mayito (b. 1938), Iván Cañas (b. 1946), and Enrique de la Uz (b. 1944) all contributed to the graphic excellence that marked these publications. The esteem accorded these photographers can be affirmed by their inclusion in the 1970 showcase of Cuban visual culture *Salón 70*, organized and sponsored by the Museo de Bellas Artes in Havana. Their photographs were shown alongside the finest national examples of the fine arts in all media. A photoessay produced by Cañas and De la Uz in collaboration with Swiss photographer Luc Chessex documented the cane harvest. Mayito, whose photographic work ran the gamut from conceptual and formal abstractions to more

populist figurative work, was represented with the essay "¡Cuba va!"[7] The intense affirmation of the role of the common man in the Revolution that marked their essays is also evident in essays done by independent photographers working outside specific journalistic affiliations. This can be seen in Rigoberto Romero's (1940–91) 1975 photoessay *Con sudor de millonario* (With the Millonario's Sweat), which celebrated the cutters in the sugar cane fields during the harvest, as well as in Marucha's gloriously sentimental and compelling dance hall essay, *En el liceo* (In the Lyceum).

INRA, March 1962

RESUMEN SEMANAL

Granma

Este RESUMEN se publica en español, inglés y francés

La Habana, 29 de octubre de 1967
Año 2 / Número 43

Año del Vietnam Heroico
Precio: 10 centavos

ORGANO OFICIAL DEL
COMITE CENTRAL
DEL PARTIDO
COMUNISTA DE CUBA

CIERRE DE ESTA EDICION: 24 DE OCTUBRE

Digamos al Che y con él a los héroes que combatieron y cayeron junto a él:

¡HASTA LA VICTORIA SIEMPRE!

Fidel

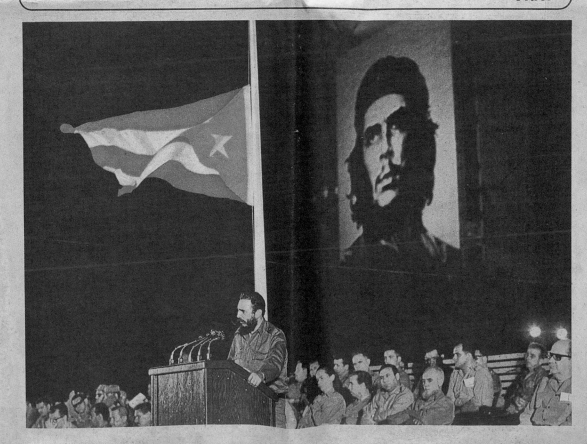

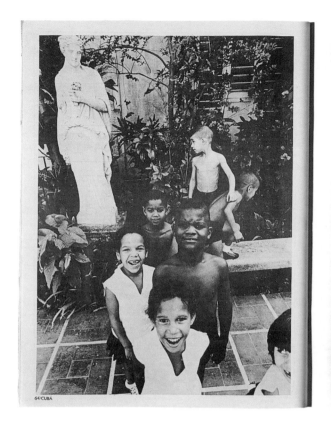

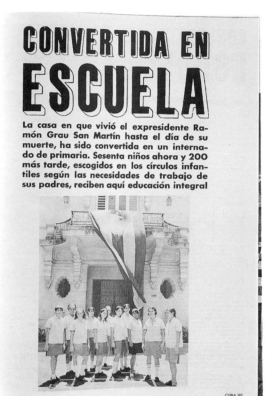

CONVERTIDA EN ESCUELA

La casa en que vivió el expresidente Ramón Grau San Martín hasta el día de su muerte, ha sido convertida en un internado de primaria. Sesenta niños ahora y 200 más tarde, escogidos en los círculos infantiles según las necesidades de trabajo de sus padres, reciben aquí educación integral

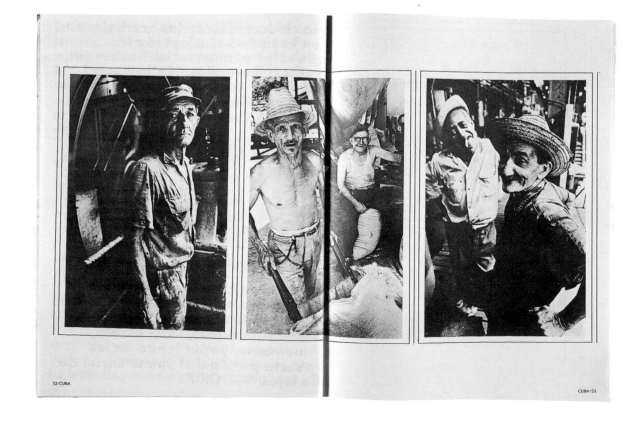

opposite and below
José A. Figueroa
Sin titulo
(Untitled), 1972
from EL CAMINO DE LA SIERRA
(The Sierra Road)

WRIDE

45

Reflecting on what she termed the "revolutionary period," Marucha noted in 1981 that "the most important photographers of this [time] (1959–80) have plotted the course toward finding the 'Cuban' photograph, in which *expressivity* and *objective understanding* complement depiction. They have managed to carry the image out of a conventional realism … toward what might be called a 'socialist realism.'"[8] While her reference to socialist realism would seem to align the work with more static emblematic examples of the style as seen in totalitarian states such as the former Soviet Union, she is careful to predicate her definition on characteristics that locate the activity solidly with a uniquely Cuban experience.

The work of José A. Figueroa (b. 1947) reflects Marucha's assertion of the boundaries of daily experience within which Cuban images function, but does so in a manner that allows his unique pictorial sense of ideological commentary and irony to assert itself. He can be viewed as a transitional figure in this broadly structured generational outline. While among the last to become affiliated with the first-generation group under discussion, Figueroa cuts across chronological lines and moves between areas of easy classification. He began his photographic career as a darkroom assistant in Korda's studio, where he learned his craft, and ultimately studied photojournalism at the University of Havana. Figueroa later worked on the magazine *Cuba Internacional* with Cañas and Enrique de la Uz. His images from this period demonstrate a shared preoccupation with the everyday experience of Cuban life, yet even at this early stage in his career, his formally sophisticated images were laced with an irony and metaphor that continues to mark his work.

46

José A. Figueroa
Sin título
(Untitled), 1972
from EL CAMINO DE LA SIERRA
(The Sierra Road)

José A. Figueroa
Sin título
(Untitled), 1972
from EL CAMINO DE LA SIERRA
(The Sierra Road)

opposite
José A. Figueroa
Homenaje
(Homage), 1993
from PROYECTO: HABANA
(Project: Havana)

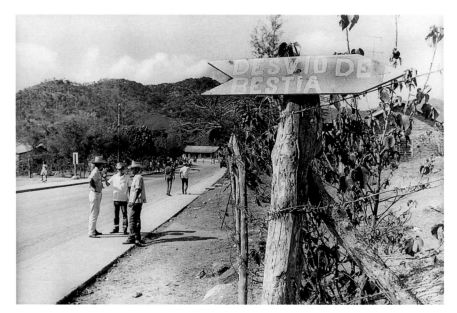

This can be seen in early independent images from his photoessays *El Camino de la sierra* (The Sierra Road) and *Los compatriotas* (Compatriots), as well as in un-apologetically humanist and often surreal images that comprise his continuing contemporary series, *Proyecto: Habana* (Project: Havana). What distinctly marks Figueroa's images is his use of juxtapositions, implied narratives, and surreal elements. These visual strategies locate the images within an identifiable Cuban place and time, yet the sophistication and power of his mature works lie in their simultaneous affirmation of a specific as well as a universalized experience. Embedded within his images of a very real present are allusions to both a reflective past and an implied future. Writing in a 1991 catalogue essay, Figueroa's friend, the poet Eliseo Alberto noted that "the secret of [his] images is not in what can be seen but in what is suggested, in what is hidden and not only in what is shown."[9] It is in the "hidden and suggested" that Figueroa prefigures the concerns of the photographers of the second generation.

The example and legacy of the first generation can be felt in the work of the next generation of Cuban artists who emerged in the 1980s. Like the photographers whose work they had seen in publications and exhibitions, these new artists' primary sphere of investigation was the domestic realities that surfaced in the aftermath of the Revolution—the cycles and experience of the everyday. Also like the earlier group, they utilized the photographic image as a vehicle of social progress and internalized the awareness of their activity as an integral aspect of the revolutionary process. While these new artists were the products of the revolutionary government's conceptual and financial commitment to education in the arts, they also held their own philosophical conviction that to be an artist was to address complex and often radicalized issues. In a departure from the previous generation, however, artists such as Rogelio López Marín (Gory) (b. 1953) and José Manuel Fors (b. 1956), as well as Marta María Pérez Bravo (b. 1959) and Juan Carlos Alóm (b. 1964), exploited new ways of relating to the vacillating landscape of the Revolution. Their work is characterized by the use of manipulated imagery and a reliance on a tableau format, employing iconographic elements that are both universal and highly personal. These new visual components provided not only ample space in which to critique the social, economic, and political climate of the island, but also visual tools with which to both explore the nature of the photographic and to interject personal history within a collective attitude. However, while their sophisticated use of allegory, ironic juxtapositions, and implied narratives linked them to Mayito and Figueroa, it was also symptomatic of an internationalized art awareness that had

COLLECTIVE MEMORY

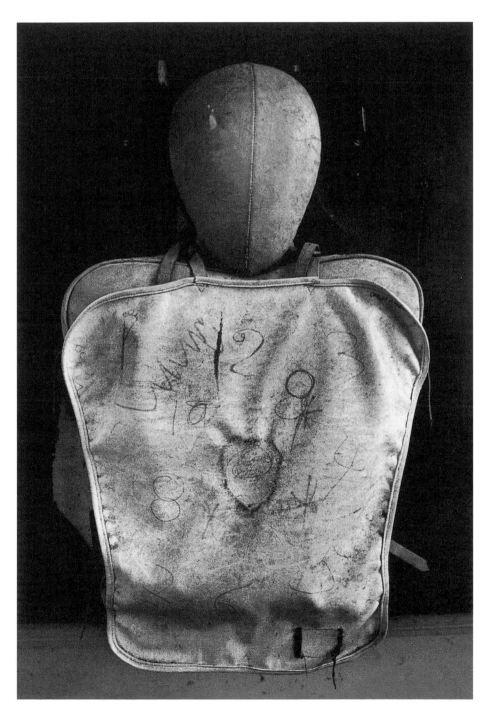

1836–1936–1984

POEM BY LUCÍA BALLESTER

nos hemos vuelto sombra en plena tarde
nadie podrá apresarnos con palabras
ni siquiera con seda ni con barro

we've turned into shadows in mid-afternoon no one may grasp us with words not even with silk or clay

estamos justo a punta de ser vuelo
de ser amos del aire
y de las aguas

we are right on the verge of being flight of being lords of the air and the waters

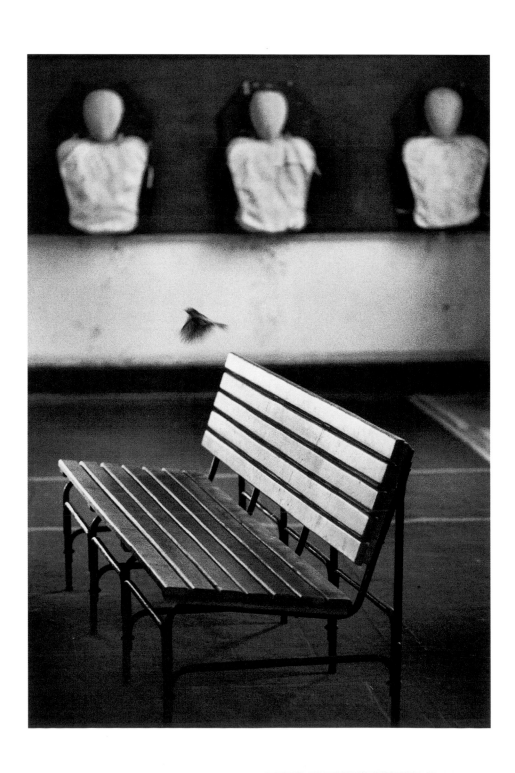

persiguiendo la huella de una hoja
seremos la presencia que otros prueban
el juego a que nos hallan
y no estamos

pursuing the imprint of a leaf　　we'll be the presence others prove　　the game where we're found　　though not here

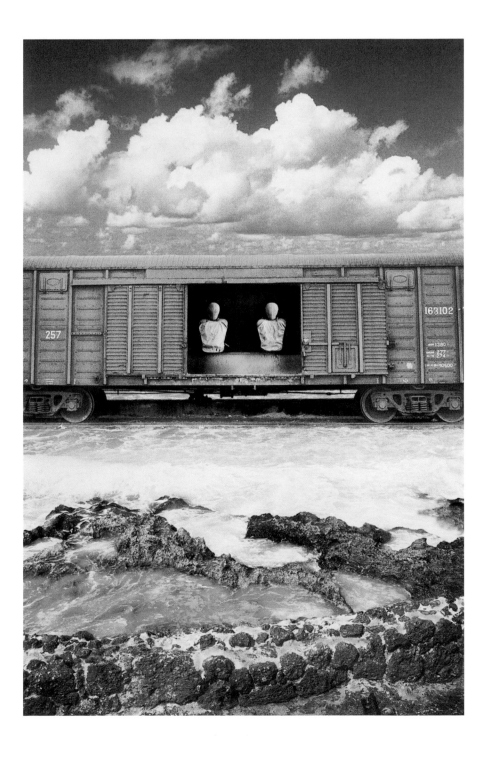

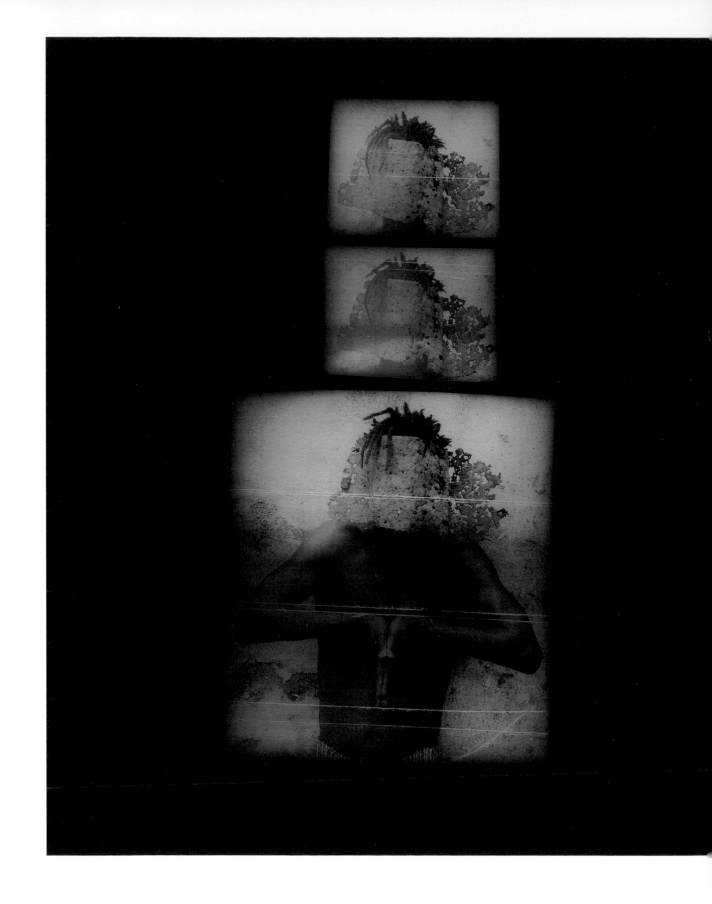

become a part of the more generalized Cuban art dialogue. As historian and critic Luis Camnitzer notes, "The flow of international visitors and art magazines into Cuba never stopped. Thus, even if sometimes delayed, there was always a knowledge of the development of the arts in the West."[10]

That the artists of the second generation extended many of the conceptual concerns of their predecessors is to be expected. That they would have broken so completely with the modes in which those concerns found visual expression is startling. The concerns of the second-generation photographers are reflected in images that appear aggressively diverse in both visual and conceptual accomplishment. Often including themselves or elements of their personal histories within their work, this new generation portrayed themselves as surrogates for the Cuban everyman/ everywoman. It was from the broader art-making community that many of the new artists using photography were to emerge. They were part of a new theoretical and conceptual ethic that looked to photography as a model and a conceptual foundation on which to build their new vision. This, in part, explains the shift from "straight" photography toward more manipulated imagery predicated on self-consciously inserted subjective and narrative strategies.

It is generally acknowledged that a pivotal event marking the movement from one generation to the next was the 1981 exhibition *Volumen I*.[11] The exhibition featured the first graduates—primarily painters and sculptors—of the new art education institutions in Cuba.[12] The radicalized use of paintings, installations, and mixed-media constructions featured in this exhibition signaled not merely a break for a new

generation of artists using photography, but a break that would affect all of the visual arts in Cuba. *Volumen I* realigned the traditional boundaries of what was acceptable as a viable expression in the visual arts.[13] The artists of *Volumen I* advocated and celebrated a more integrated use and manipulation of media through which to find their most appropriate means of expression.[14] As a result, photography and the unique nature of photographic vision were integrated into the mainstream of the Cuban visual and conceptual dialogue. Gory, Fors, Peréz Bravo, and Alóm would investigate and exploit the conceptual and formal frameworks on which photography had built its authoritative voice. Using manipulated images, mixed-media installations, and tableaux, they would question not only the presumptive truth of photography, but also how it contributes to the formation of personal and national identity.

The course of the Revolution had necessarily included advances as well as regressions. Artists working in Cuba after 1981 viewed the way in which the process functioned more realistically. Their work would necessarily differ from work produced in the initial phases of the Revolution, when ideas were being generated and tested, when the process was seen as inevitably better than what had preceded it. Impacted by official responses that were alternately (and mercurially) supportive and repressive, encouraging and disheartening, the artists of the new generation would necessarily concentrate their efforts beyond the institutionalized locus of the Revolution.[15] The ebb and flow of restrictive reactions to art thought to be challenging or critical was often less the result of dogmatic thinking than of pragmatic decision making.

It's Only Water in the Teardrop of a Stranger

TEXT BY MICHAEL ENDE
FROM THE BOOK *THE MIRROR IN THE MIRROR*
TEXT EXCERPTS TRANSLATED BY JUANA ROSA PITA

56

Como un nadador que se ha perdido
debajo de la capa de hielo,
buscó un lugar para emerger. **1**

. . . pero no hay ningún lugar.
Toda la vida nado con la respiración.
No sé cómo podéis vosotros hacerlo. **2**

Estamos ciegos.
Cegados por el futuro.
No vemos nunca lo que está ante nosotros,
nunca el próximo segundo.
Vemos sólo lo que hemos visto ya.
Es decir, nada. **3**

Al fin y al cabo no puedo ser el único
que se ha dado cuenta.
Tan listo no soy.
Sólo se han puesto de acuerdo
en no hablar de ello. **4**

Como caminan todos toda su vida sin
conocer el momento siguiente,
sin saber si con el próximo paso pisarán aún
suelo firme o caerán en la nada. **5**

Pensé que era el sueño equivocado o el mundo
equivocado al que había ido a parar.
O quizás era yo el equivocado para este mundo,
para este sueño. **6**

. . . pero si resulta que sólo soy vuestro
sueño común, que todos vosostros me habéis
soñado desde el principio, que nunca fui
otra cosa que el sueño de otros,
entonces os ruego mis queridos soñadores:
!soñad a partir de ahora con otra cosa! **7**

No puedo más.
No pretendo que os despertéis.
Por mi seguid durmiendo mientras queráis y
dormid bien pero dejád de soñarme. **8**

Y explicadme una cosa,
damas y caballeros,
¿qué sucede con un sueño cuando
despierta el soñador? ¿Nada?
¿No sucede ya nada? **9**

Like a swimmer who has gotten lost **1**
under a layer of ice,
I look for a place to emerge.

. . . but there is no place. **2**
All life long I swim holding my breath.
I don't know how you all can do it.

I thought I had wound up in the wrong dream
or the wrong world.
Or maybe it was I who was wrong
for this world, or this dream. **6**

. . . but if it turns out that I'm only
your common dream, that all of you have
dreamed me from the beginning,
that I never was other than the dream of others,
then, my dreamers, I beg you:
from now on dream of something else. **7**

Rogelio López Marín (Gory)
*Es sólo agua en la lágrima
de un extraño*
(It's Only Water in the Teardrop
of a Stranger), 1986

We are blind. Blinded by the future. 3
We never see what's in front of us,
never the coming second.
We see only what we have already seen.
That is, nothing.

After all I can't be the only one to realize it. 4
I'm not so clever.
They've only agreed not to mention it.

How all walk all their lives without knowing 5
that following moment,
without knowing if with the next step
they'll still tread solid ground or will fall into
nothingness.

I can't go on,
I don't expect you to wake up.
For all I care you can keep sleeping
as long and well as you want,
but stop dreaming me. 8

And explain to me something,
ladies and gentlemen,
what happens with a dream
when the dreamer wakes up? Nothing?
Nothing happens anymore? 9

58 Official and even public responses vacillated between outrage or cautious and enthusiastic support. Formally and conceptually the ideas expressed by the new artists of the 1980s reflected this uncertainty. Their critical commentary, both in support of and questioning prevailing conditions, could be played out in newly won visual styles and exhibition spaces in which they could reconcile the delicately balanced assertions of the individual versus those of the collective that defined life in Cuba during the 1980s.

Gory was a painter more familiar with using photography as a means of preparation for his paintings than as an end in itself. His work in *Volumen I* was an unfinished painting on canvas to which he attached the photograph that was its source. The format rendered the process of his previous work transparent, and thereby raised issues of his role as an artist, the status of the art object, and the subjective and expressive nature of photography versus painting. In subsequent work he continued these explorations and relied almost exclusively on photography that he manipulated through multiple negative montage printing and color toning. The results are a masterful blending of the objective with the mystical, the ordinary with the surreal, and a personal expression with a collective understanding.[16]

While Gory's interventions into the process of photography occur after the photograph has been taken, he is linked to other artists such as Marta María Pérez Bravo and Juan Carlos Alóm by virtue of common conceptual concerns, though their visual strategies are widely divergent. Each plays with the formal properties of photography, dissecting the medium itself, questioning its ability to impart objective reality, and then subverting that objective reality. While Gory constructs his artwork in the darkroom using photographic elements—an accumulation and merging of images—both Alóm and Pérez Bravo manipulate objects and visual elements in the creation of tableaux that are then photographed. The resultant photographs create mythologies in a manner vastly different from the documentary photography of the previous generation. The latter created images around which myths were formed, while the former creates myths from which images are formed.

Alóm and Pérez Bravo create imagery that is disconnected from a discernible context, thereby elevating it to a spiritual plane. Set within shallow, neutral, and undefined spaces, it is quiet and intensely introspective, static and iconic, worldly and otherworldly. Pérez Bravo has taken intimate self-portrait studies during her pregnancy. Her face is never shown and the images become equated with a universalized experience at once cosmic and mundane. The inclusion of elements such as a belt, a knife, or a necklace imparts a unique tension to the images, conveying ideas about ritual and identity. Alóm, too, evokes a ritualized sensibility as seen, for example, in his use of totemic constructions in *Árbol replantado*. His approach borrows from the Latin American tradition of magical realism, expressed here through an Afro-Cuban cosmology and an internationalized photographic vernacular.

The work of José Manuel Fors merges the visual strategies of Pérez Bravo and Alóm with those of Gory. Fors also participated in the original *Volumen I* exhibition, in which his approach was consistent with the group's search for an expanded visual vocabulary

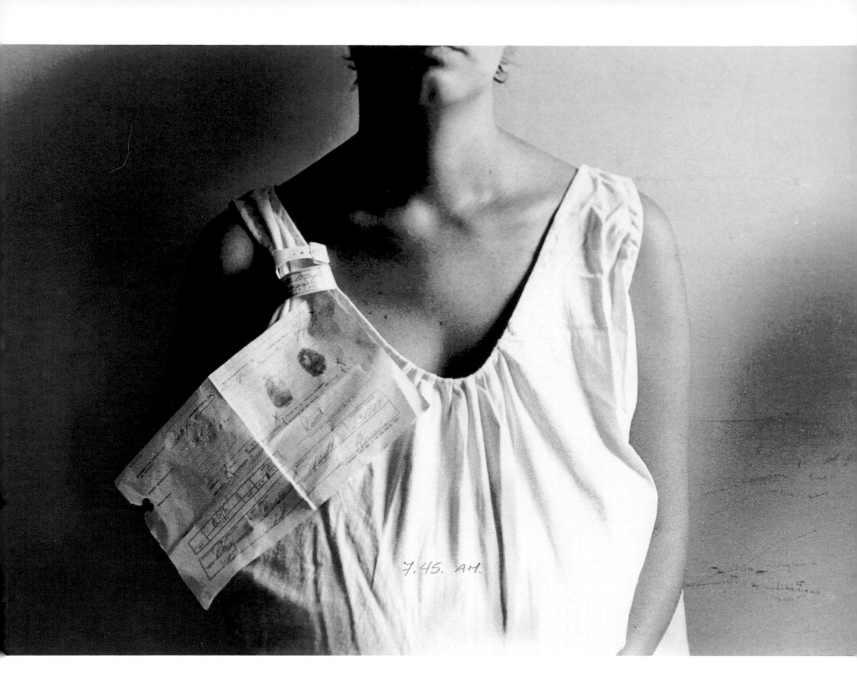

7.45. AM.

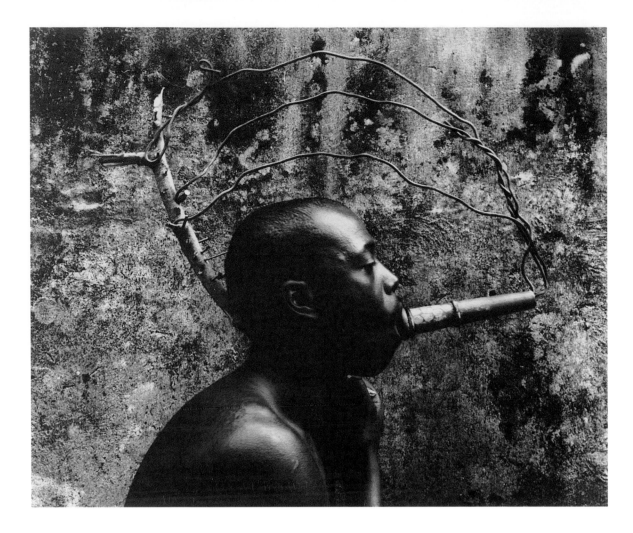

through which to express personal, social, and aesthetic concerns. His early works addressed issues about the land and his relationship to it, and he has continued to move toward an expression that is highly personalized and subjective, yet at the same time gives voice to a collective understanding. Fors's photographic tableaux made after the 1980s incorporate natural, cultural, and personal artifacts that are photographed, toned, distressed, and assembled in sequences, grids, and mandala-like collages. Grid assemblages of natural and manmade items collected by the artist while walking, such as *El paso del tiempo* (The Passage of Time), take on a calendrical or diaristic significance. In *Atados de memorias* (Bound Memories), accumula-

tions of family photographs, letters, and legal papers, tied with twine into discrete packets—the visual residue of memory—underscore the importance of collecting in Fors's work.

Like Gory, Fors combines photographic images; like Pérez Bravo and Alóm, he creates tableaux. In common with them all is his attempt to reconcile personal histories and family associations with the collective experience. Yet, while Alom, Pérez Bravo, and Gory deductively employ symbols and common experiential motifs that reference the personal through the universal, Fors pursues a more inductive strategy through his use of personal artifacts from which universal associations can be drawn. He is distinctive by virtue of

Juan Carlos Alóm
Árbol replantado
(Replanted Tree), 1995

José Manuel Fors
El banco
(The Bench), 1982

WRIDE

61

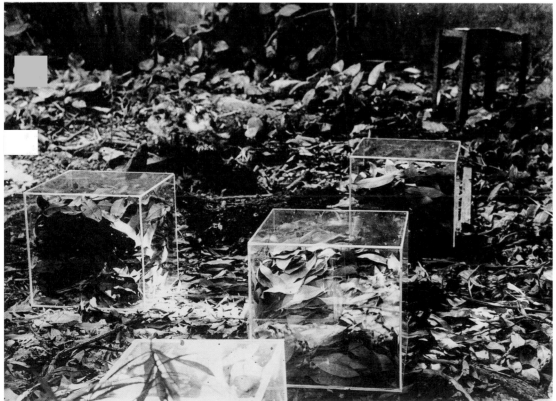

opposite
José Manuel Fors
Los cubos
(The Cubes), 1983

José Manuel Fors
El paso del tiempo
(The Passage of Time), 1995

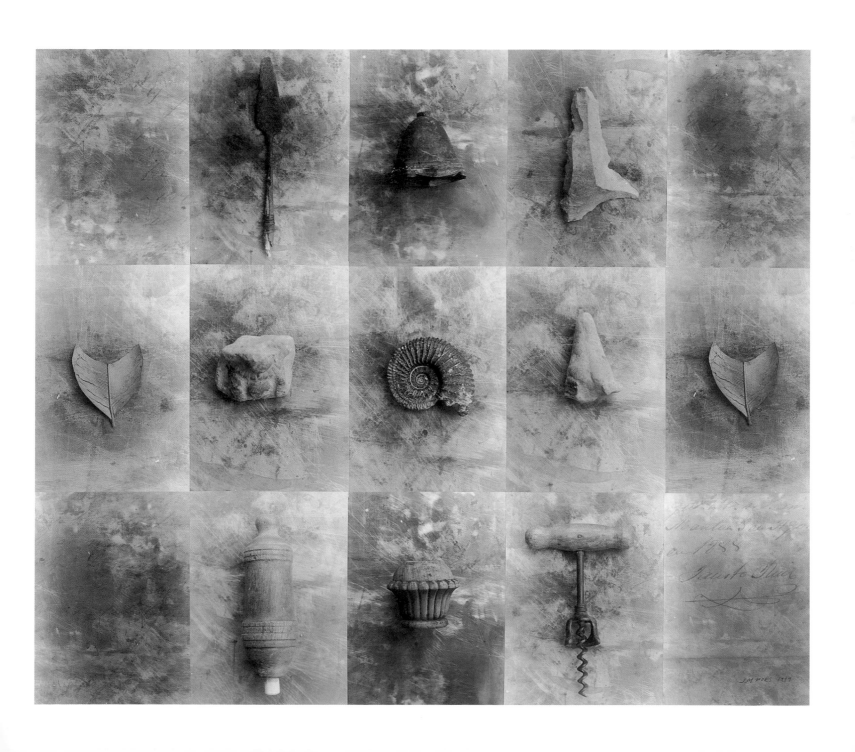

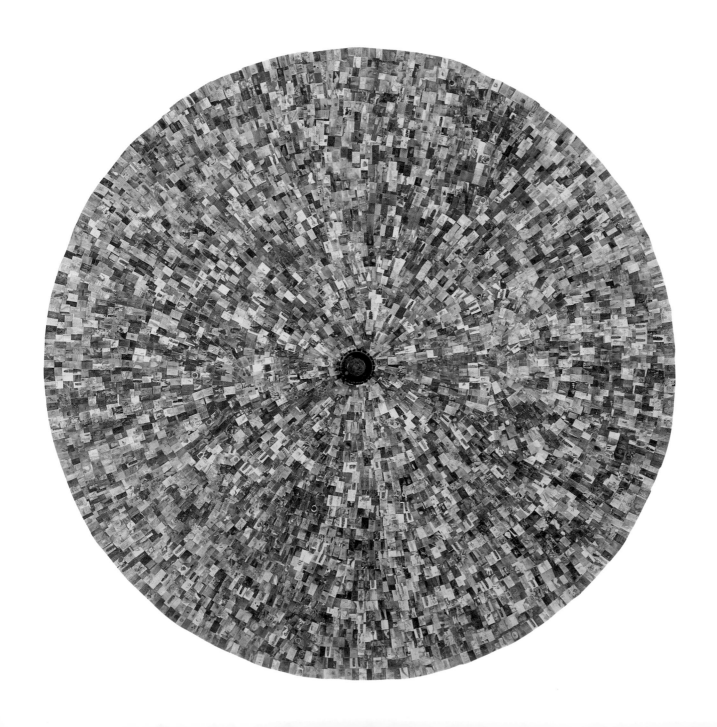

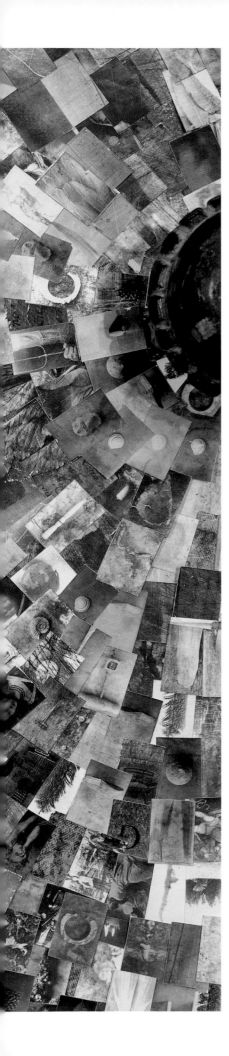

José Manuel Fors
La gran flor
(The Great Flower), 1999

his creation of a history by means of layered investigations of time, memory, and space that are uniquely his own. In this way, he shares the concerns of the current generation of artists using photography in Cuba.

SITING THE SELF

The most contemporary generation of Cuban artists working with photography is distinctive for many reasons, not the least of which is its status of having little or no memory of a Cuba before Fidel Castro. Artists such as Manuel Piña, Carlos Garaicoa, Abigail González, Pedro Abascal, and Ernesto Leal have been the beneficiaries as well as the victims of the political, social, and economic fluctuations that have marked the last decade in Cuba. As for most of the general population of the island, the focus of their reactions to these shifts has been situational as opposed to systemic. The immediate causes of concern are addressed while the idea of the Revolution itself remains sacrosanct. This tacit acceptance of what, to previous generations, was won through conscious assertion represents a shift in emphasis that translates into the image-making strategies and theoretical stance of these contemporary artists.

The concerns of artists of the previous generations revolved around the reclamation of personal histories and mythologies. They sought a visual idiom that would give voice to an expression of identity that has long been suppressed by successive social, political, economic, and institutional abuses. Yet their efforts were always undertaken within the proscriptions of a collective identity. The new generation provides a conception of Cuba as the site of truly integrated personal

Carlos Garaicoa
*Acerca de esos incansables
atlantes que sostienen día por
día nuestro presente*
(About the Indefatigable
Atlantes that Day by Day
Support Our Present), 1994–95

opposite
Pedro Abascal
Sin título
(Untitled), 2000
from BALANCE ETERNO
(Eternal Balance)

66 and collective identities. As such, the art of the current generation of Cuban artists using photography must be viewed through an awareness of the artist within the organic flow of the Cuban cultural, political, and socioeconomic structure tempered by an international art dialogue. Contemporary artists using photography in Cuba have jettisoned the apparent need for a revolutionary justification of the collective—something that for them is obvious. Their investigations have become intensely individualized and introspective. Their focus has narrowed to the most personal of meditations: their experience of real and conceptual space. The intense redirection of their efforts to understand this new awareness of space is relevant in light of—and in fact has become possible only through—a complete internalization of the Revolution. The personal experience of each artist becomes the primary subject of this new direction in a further assertion of his or her individual vision.

Carlos Garaicoa (b. 1967) transforms public space into personal reflection. Discarded objects and documentary photographs function as personal and cultural artifacts. They become the basis for precise draftsmanlike reveries and reconstitutions of urban space. Wooden scaffolding erected to shore up sagging structures during renovation becomes supporting Atlantes in one situation or a guillotine in another. The crumbling facade of a building in Old Havana is derisively celebrated as a triumphal arch. Hallucinogenic mushrooms sprout in the open space of Havana's Plaza Vieja as it undergoes reconstruction. Garaicoa's visual transformations of architecture and the urban landscape become vehicles for both personal interpretation and social commentary.

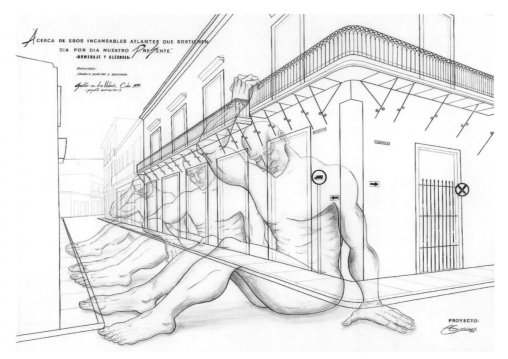

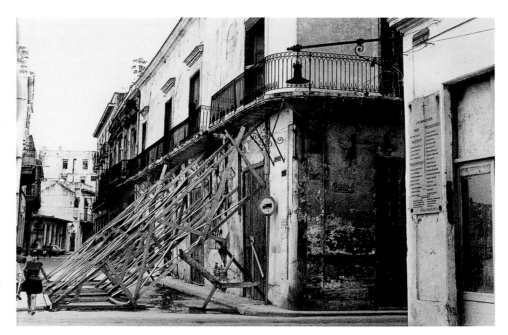

Like Garaicoa, Pedro Abascal seeks to transform architectural space. The distinction between the two is that Abascal is concerned less with the metaphoric possibilities of the space than with its psychological potential. A photographer most often associated with his images of life in the streets, Abascal distills his experience of the built environment into minimal—though monumentalized—studies of architectural details and shadow. With only the barest of visual clues, the spare, untitled images from his series *Balance eterno* capture a tension between an enveloping darkness and the intense tropical sunlight of Havana. The resulting tonal and geometric abstractions of floor, wall, and ceiling create subtle psychological intonations.

Manuel Piña (b. 1958) also employs monumentalized abstractions of architectural elements. Piña's series *Aguas baldías* is an extended group of images of the Malecón: the sea wall and major thoroughfare that fronts the city of Havana. Decontextualized by their scale and isolation, the images explore the defining element of the city but also contemplate its dual nature as barrier and threshold, end and beginning, restriction and promise.

Manipulaciones, verdades y otras ilusiones (Manipulations, Truths, and Other Illusions) extends Piña's concentration on the nature of public space, pairing it with commentary on pictorial space as well as the nature of photography. This series of five related triptychs was done at a time of economic hardship in Cuba, when prostitution—an activity in direct opposition to the purer ideals and aims of the Revolution—was becoming more blatant on the streets of Havana.

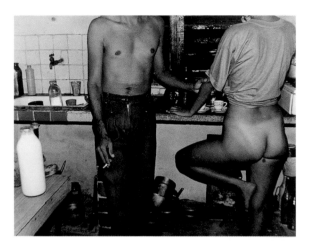

68 Piña relates the fictional account of a contemporary artist who discovers the forgotten glass-plate images of a nineteenth-century photographer and then re-creates the images in his own time using prostitutes as models. The resulting images are then purchased by an advertising agency to be featured on billboards to promote tourism in Cuba. Piña fabricates and displays all three incarnations of the image: the original glass-plate positive, the gelatin-silver print re-creation, and finally documentation of the advertisement. The trajectory of the images and their uses over time provides a complexly layered commentary on public space (in this case, forbidden and subversive space), the Revolution, and photographic tradition and function.

Works by Abigail González (b. 1964) and Ernesto Leal (b. 1970) also provide the opportunity to examine the nature of photographs and how they function. In an extended series entitled *Ojos desnudos* (Naked Eyes), González presents a suite of unabashedly intimate images of seemingly candid events. In reality, they are meticulously staged and directed. González exploits the visual conditioning and acceptance accorded photoessays by earlier photographers who celebrated workers and the common man and imbues his images with a sense of spontaneity. Layered on this initial strategy is the artist's use of vertiginous perspectives, apparently random cropping, and grainy print quality, all of which contribute to a sense that the images were taken without the knowledge of their subjects. González consciously generates the illusion of surveillance, of personal space invaded, and of privacy usurped. He interweaves a multilayered commentary on key revolutionary distinctions between the collective and the individual, and the personal versus

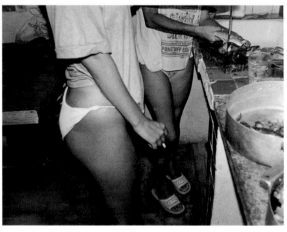

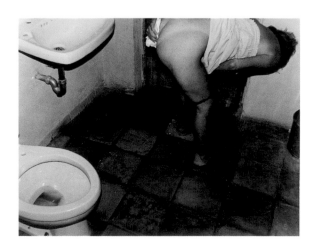

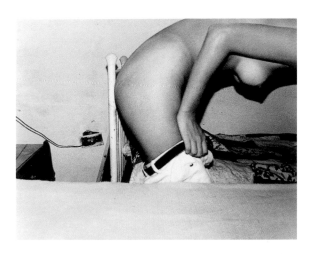

the private, as well as upon the function of photo-graphs as evidence.

In his images for the installation *Aquí tampoco* (Not Here Either), Leal more aggressively and more bla-tantly addresses issues of private space and evidence. The artist allows us intimate, unmitigated access to the hidden recesses of his own rooms. He invites, even challenges observers to find the undefined object they seek: under the bed, in dark corners, behind the refrig-erator. But as the title of the piece affirms, it is not to be found. In stark contrast to the implied distance of

Ernesto Leal
Aquí tampoco
(Not Here Either), 2000

González's pseudosurveillance images, Leal's images are immediate and invasive. Leal's photographs are not simply observational, they are physically invasive of both personal and private space. González and Leal use pictorial strategies that trigger an almost autonomic response in the viewer regarding the veracity and sense of violation implied by the images. Though using different methods and formats, each embeds in his work a social and a political commentary as well as a personal assertion of identity.

To make art in Cuba is to be political. It is impossible to understand fully the visual arts in Cuba without acknowledging the personal ramifications of politics on those by whom the art is made. This is not to imply that politics is the overriding factor when considering Cuban work. Quite the contrary, the political concerns found in work by artists in Cuba using photography since the Revolution have evolved in the same experiential, organic, and pragmatic ways as has the Revolution itself. Depending on the situation,

political content is hidden or revealed, restricted or asserted, emphasized or ignored. It is bound within a layered patina of aesthetics, identity, personal assertion, and social and philosophical conviction.

Any dissection of art practice that creates delineations between one group and another is by definition telling an incomplete history. Luis Camnitzer, whose insightful study *New Art of Cuba* has become a touchstone for anyone seeking to understand the sweep of contemporary Cuban visual art, asserts that "in Cuba, art has developed into an increasingly sophisticated tool of constructive criticism and improvement of the system. Even when aesthetic ruptures occur, this awareness gives Cuban art a sort of steady continuity."[17] The evidence of political content in the work of Cuban artists using photography in the wake of Fidel Castro's rise to power functions as but one element among many; a source of heightened awareness, an elegant complication. But a complication that must never be overlooked.

NOTES

1. It became more universalized ten years later when Gian Giacomo Feltrinelli published a poster of the image from an 8" x 10" print given to him as a gift by Korda.

2. A periodical published by the Instituto Nacional de Reforma Agraria (the Agrarian Reform Institute).

3. This is not to imply, however, that Korda, Corrales, and Salas did not produce images after this early period that would fit that designation, or that their commitment and dedication were in any way less than that of any who followed.

4. María Eugenia Haya, "Cuban Photography since the Revolution," in *Cuban Photography 1959–1982*, exh. cat. (New York: Center for Cuban Studies, 1983), 2. [Adapted from "A History of

Cuban Photography" by María Eugenia Haya, and first published in *Revolución y Cultura*, no. 93 (1981).]

5. Lest this be misconstrued, it is important to note that some curbs on content were exercised, though perhaps this was often the result of self-censorship rather than institutional mandate.

6. John Berger, *Art and Revolution: Ernst Neitzvestny, Endurance, and the Role of Art* (New York: Vintage International, 1997), 30. (Originally published in hardcover in the United States by Pantheon Books, a division of Random House, Inc., New York, in 1969.)

7. Also included in this important exhibition was a collaborative body of formal studies by Osvaldo and Roberto Salas.

8. Haya, 7.

9. Eliseo Alberto, "L'oblit no sera més que un mal record" (Forgetfulness Will Be Nothing But a Bad Memory), in *Encuentro: José A. Figueroa & J. Garcia Poveda*, exh. cat. (Valencia, Spain: Universidad Politecnica de Valencia, 1999).

10. Luis Camnitzer, *New Art of Cuba* (Austin, Tex.: University of Texas Press, 1994), 14.

11. While the opening of *Volumen I* is a convenient historical marker, the seeds for this foray into a new Cuban art had been germinating over a more protracted period of discussion and debate. For a

more contextualized treatment of the events that led to the *Volumen I* exhibition, see Vives essay, p. 112–15.

12. See Vives essay.

13. "The exhibition forced the discussion of the *raison d'être* of Cuban art and the validity of the art produced until then and reaffirmed the right to look at what was being done outside of Cuba." Camnitzer, 14.

14. This is still happening today, as artists such as Los Carpinteros and Luis Gomez, whose work has consisted primarily of sculptural installations supported by drawings or works on paper, have employed photography in order to express ideas that would be lost in other media.

15. "Each time post–*Volumen I* art is shown outside Cuba, it does not elicit discussions about dogmatism and sectarianism but produces wonder about how a culture presumed to be dogmatic and sectarian by the information media can produce this degree of freedom of expression." Camnitzer, 7.

16. Gory left Cuba in 1991. He now resides in Miami, where he has abandoned photography and works exclusively as a painter. Consistent with his work from the 1980s, however, photographic sources and concerns continue to exert an unmistakable influence on his artmaking.

17. Camnitzer, 318.

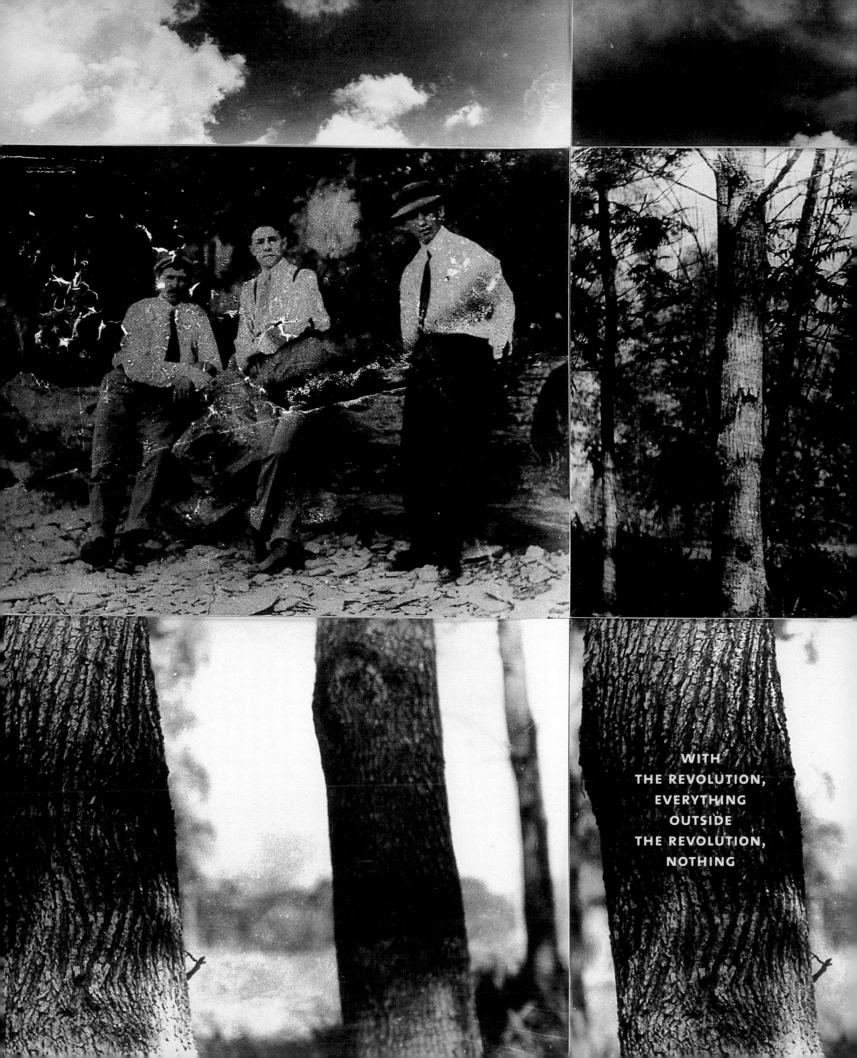

WITH
THE REVOLUTION,
EVERYTHING
OUTSIDE
THE REVOLUTION,
NOTHING

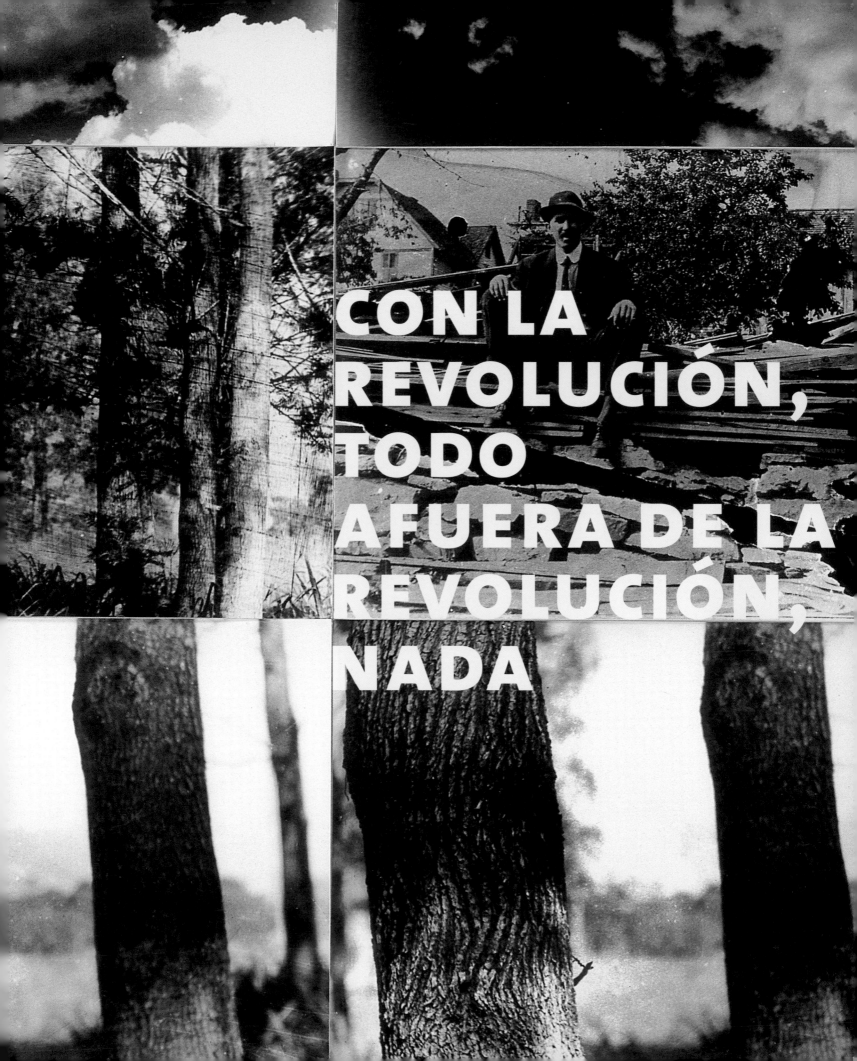

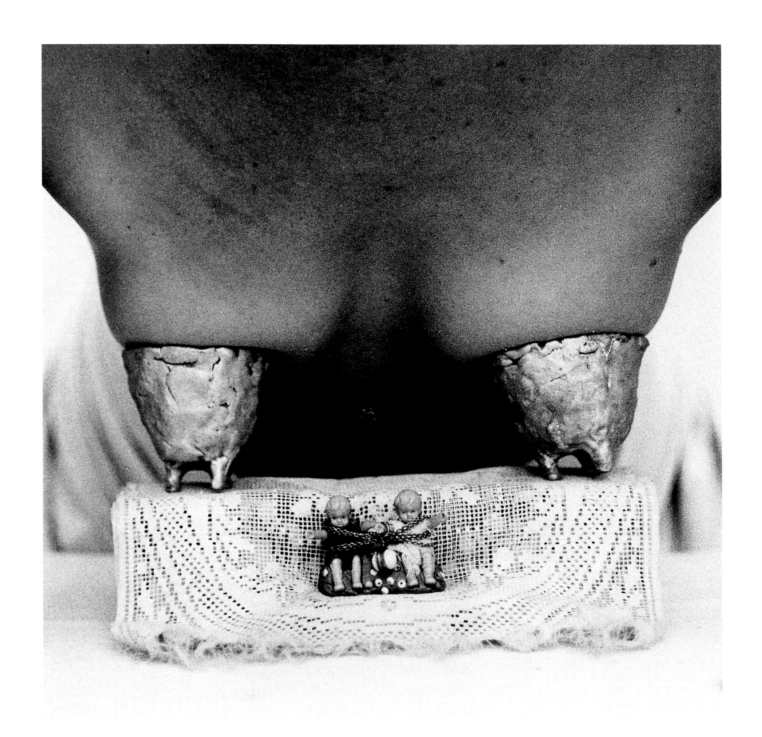

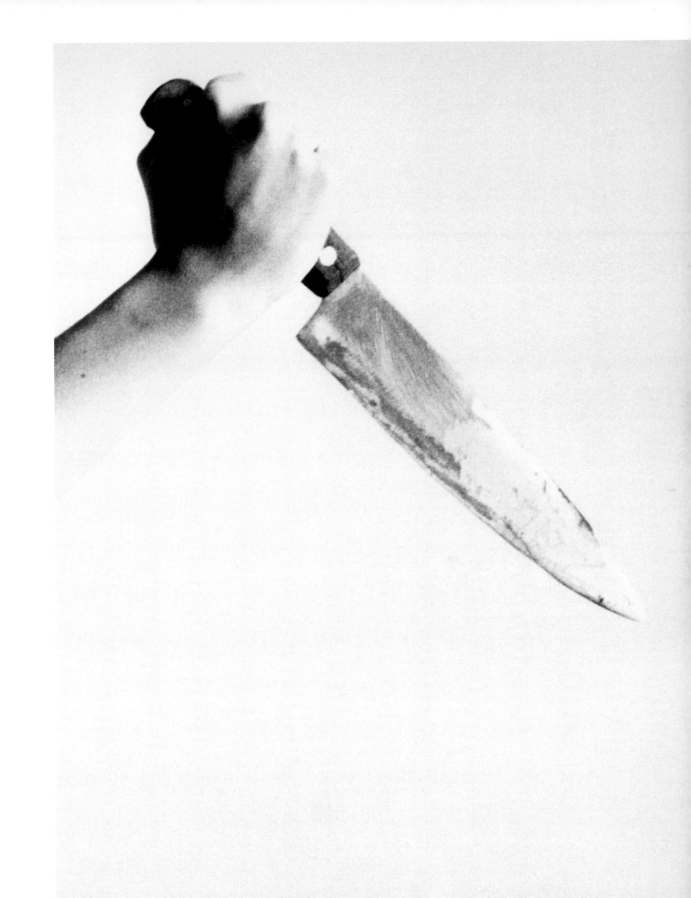

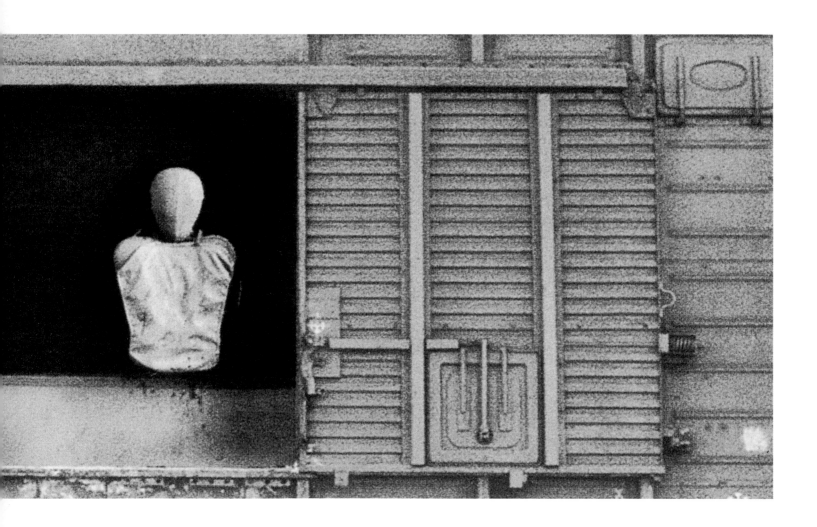

Cuban Photography:

CRISTINA VIVES

82 I can't remember the exact composition of the group gathered that night in Raúl Martínez's living room, nor do I recall the reason for the meeting. It might have been an after-dinner session following a photographic exhibition, or a simple gathering of a few friends under any pretext. Certainly I *see*, definitively, Raúl seated on my left; Estorino, standing at my back, somewhat remote; Mayito, as usual moving restlessly from the dining room to his chair; and of course I remember Marucha, and, right in front of me, the figure, always imposing it seemed to me, of Pedro Meyer, with his pipe that smelled of cinnamon, which everyone hated but nobody mentioned. On his left there was also Eugenia Meyer, his wife, a woman who was sweet but strong—that's how I remember her—which made her both loved and respected by all.

The year was 1978, and only a few months earlier in Mexico City, the First Latin American Colloquium on Photography had taken place, of which Pedro Meyer had been one of the main organizers and promoters. The euphoria caused by the success of the colloquium can still be felt today. The only reason I found myself there was because I was the wife of the photographer Figueroa and because I had been a witness to the moments before and after the event, along with all who were there that night. In fact, my approach to photography had been purely emotional and circumstantial. Never during my studies in art history at the University of Havana—which I finished in that same year—had photography been mentioned as among the "fine arts" that made up the curriculum; and of that group, only Raúl had been studied as the great painter and designer that he was, never as a photographer, which he was as well. So at twenty-two, not only

was I the youngest of the group, I was also the newest in terms of photography…among many other things.[1]

I recount here that informal gathering in order to situate approximately my initiation into the world of Cuban photography, and also to reaffirm my conviction that 1978 was the crucial year in which Cuban photography began to have a conscious recognition of its existence.

Returning to the details of that night, I do remember clearly the theme of the debate, which could be summarized in a question: Where did the importance of Cuban photography lie, such that to the astonishment of every photographer and critic, it stood out as the most powerful of the Latin American work exhibited at the colloquium?

Opinion was divided into two groups: those like Mayito, who believed that this success was a result of the fact that for the first time a broad enough selection of work had been gathered, that placed before the eyes of the public were dozens of hitherto unseen images, kept until then in personal archives or reproduced only in the national press; and others, like Pedro, who asserted that the Cuban photography on view at the colloquium was the only work that assumed an "optimistic" vision of its reality, which was convincing proof of the social commitment of Cuban photographers to the life of the nation. For Pedro, Cuban photography was an "oasis" in the midst of a Latin American panorama devastated by individualism, frustration, violence, and the deterioration of the human condition.[2] Both opinions were undoubtedly correct. Nevertheless, both upheld an approach to photography more as a cognitive capacity, as "reflection" or social conscience, rather than as artistic expression.

Maria Eugenia Haya (Marucha)
Sin título, (Untitled), c. 1970
from LA PEÑA DE CIRIQUE (The Cirique Club)

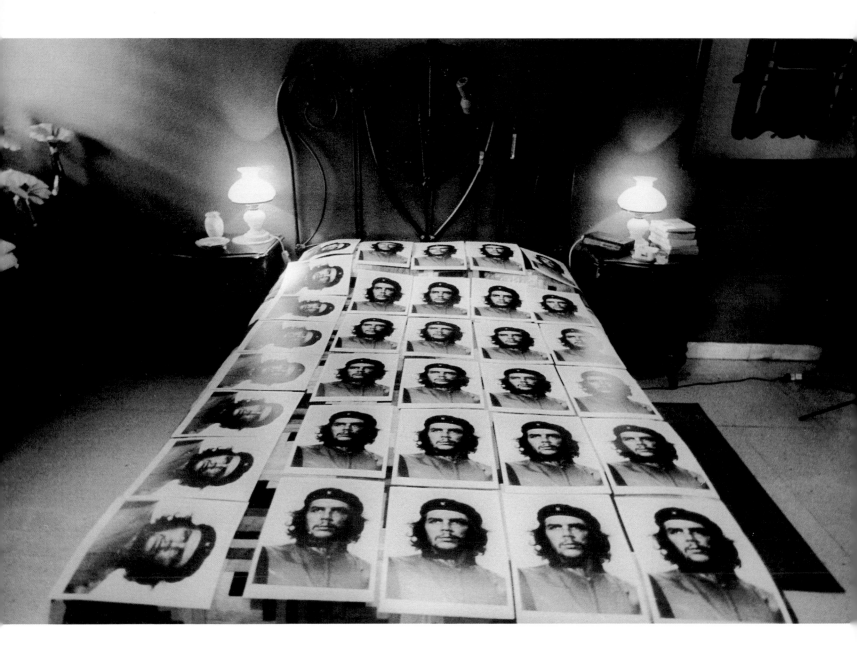

This latter type of analysis would only arrive well into the 1980s, in concert with the change in the orientation of Cuban art from that decade forward, of which I will have more to say later.

Another interesting theme, still with a view toward answering the question at hand, was the particular analysis of each photographer; in other words, what each offered to the ensemble on view. On that point, the name of Korda[3] has been mentioned as the one who typified the group of photographers who from the early 1960s had been the authors of an impressive number of iconic images of the Revolution that had never been seen together (at least not in a significant group) and which therefore appeared "new" to a public unaware of them. In this same vein, the great revelation of the colloquium was Corrales,[4] also the author of momentous photographs never before exhibited. This analysis arrived at the conclusion that such photographers were experiencing a professional "rebirth" in terms of recognition, thanks to a body of work that by then was almost twenty years old. In contrast, other names were mentioned (Iván Cañas, Figueroa, Mayito, Rigoberto Romero, Gory, Grandal, and Marucha) of those who had remained active and productive, thereby "renewing" Cuban photographic production.

My professional trial by fire that night was to publicly express my view in this regard. I understood, and I said so, that in essence not much differentiated the two groups. In fact, all of them had brought to the colloquium a preexisting body of work, published or otherwise, but realized under extra-artistic premises, that is to say, under journalistic or daily documentary conditions.[5] What was really new, common to all—in greater or lesser measure—was the fact that their works had been selected under a new criterion: as a photographic essay, as an intentionally structured discourse through which they saw for the first time the possibility of expressing an idea, a concept. Of course, the acceptance of photography not as isolated images but as the unfolding, through images, of a discourse or the structuring of an idea was not equally clear among all of the photographers. But at the very least, the mere recognition of this methodological principle and its conceptual requirements marked for all the beginning of a photographic awareness beyond graphic documentation; photography was presented to them as a critical exercise and an expression of individuality. Today, twenty-two years from that day, I remain convinced that Cuban photographers, photography as a creative language, took a different course after 1978, as much in theory as in cultural practice.

ON HOW THE SEVENTIES REALLY SEEMED LIKE THE SIXTIES

The term epic, used as a general classification for the photography made in the early years of the 1960s, is already well worn. I don't reject the use of the term; it's only that, as the popular refrain goes, *no son todos los que están, ni están todos los que son*.[6] The sixties were not homogenous, and neither were the seventies. If we go back carefully through the historical dates, we find sufficient arguments for proving the weakness of this generic classification.

The first time of which I am aware that the term epic was coined to classify the work of photographers

José Manuel Fors
Atados de memorias
(Bound Memories), 1998

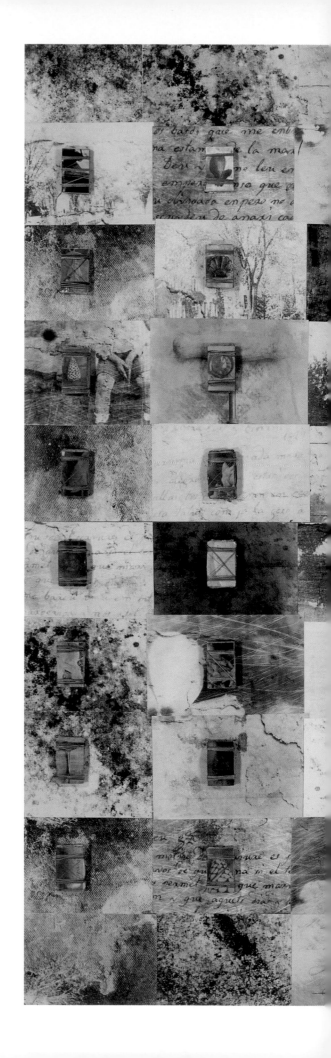

from the early 1960s (Korda, Corrales, Osvaldo Salas, among others) was in the essay by María Eugenia Haya—Marucha—published under the title *"Apuntes para una historia de la fotografía en Cuba"* (Notes toward a History of Cuban Photography), and occasioned by the celebrated exhibition *Historia de la fotografía cubana* (The History of Cuban Photography) at the Carrillo Gil Museum in Mexico in 1979.[7] This text was the first published synthesis made by the author in the course of her research into the history of Cuban photography, research that had begun initially as a graduate thesis during her university studies. The perspicacity of this essay is still striking today, despite its more descriptive rather than analytical character. Indeed, it was the first attempt to "narrate" a photographic history with the unquestionable virtue of compiling dates that up to that moment were dispersed in dozens of publications and which covered more than a century. Marucha had gone to the published sources and to the archives, public and personal, of the photographers. It was a time in which she and Mayito traversed the major cities of the island in search of the heirs of forgotten photographs. Compiled for this history were hundreds of negatives, daguerreotypes, vintage prints, and ambrotypes, all acquired with her own resources and later donated to the archives of the Fototeca de Cuba, also founded under her direction.[8]

In order to manage a first "history," what Marucha set about "assembling" was a basic, essential body of work. Much of her effort at that moment was directed toward placing, for the first time, the work of her contemporaries next to that of their predecessors, in order to know—as they say—whence they came. Her

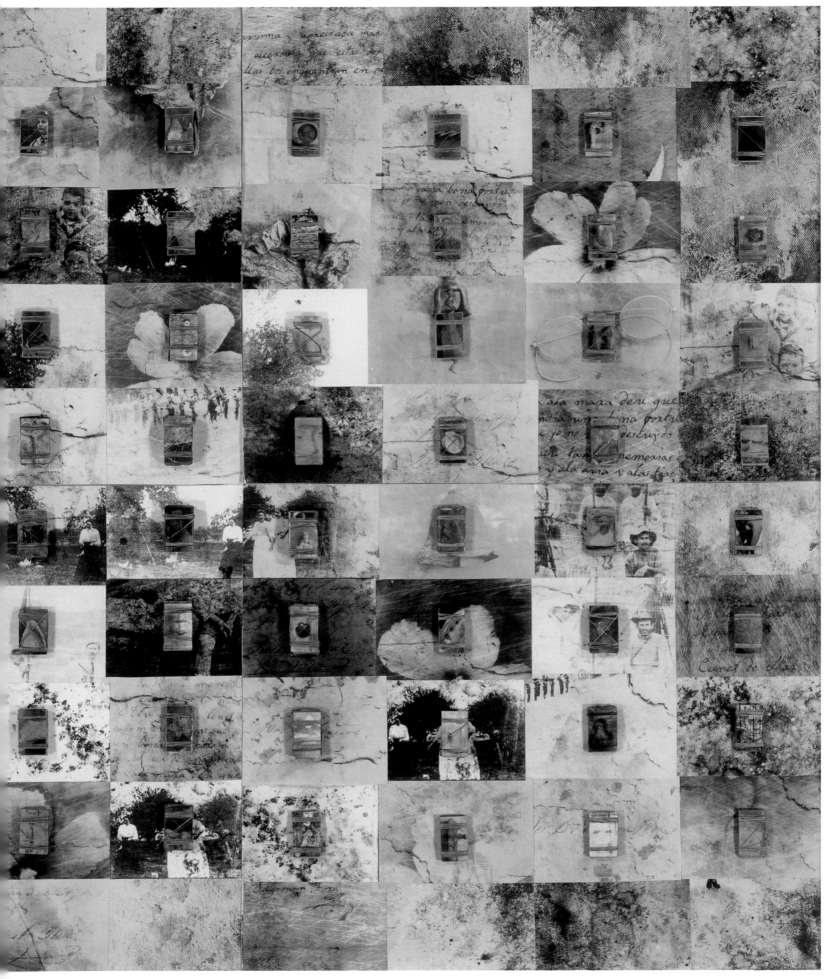

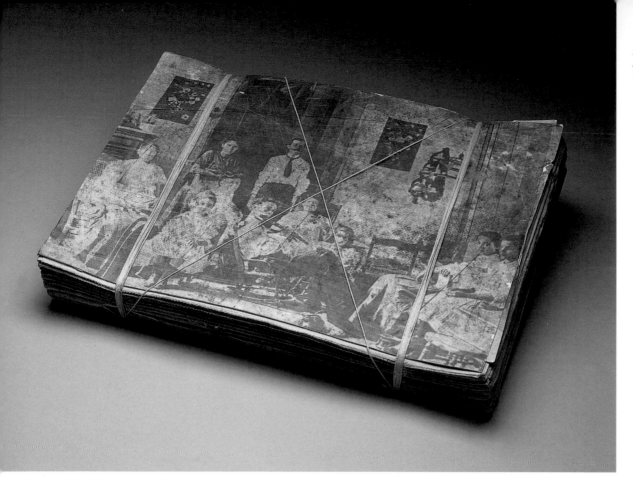

José Manuel Fors
Atados de memorias
(Bound Memories), 1999

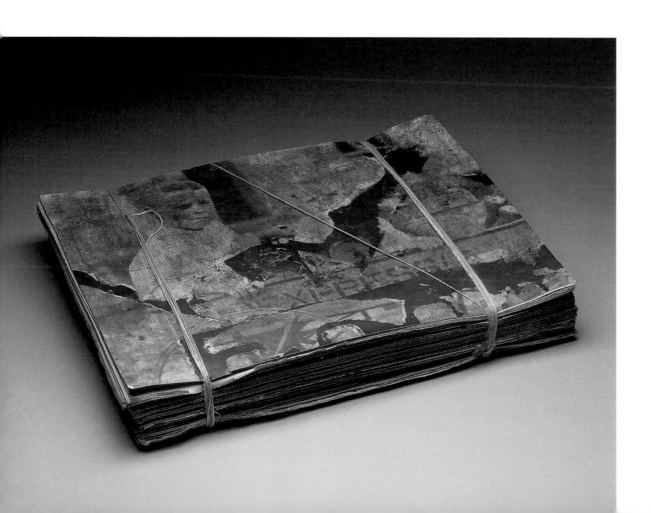

José Manuel Fors
Atados de memorias
(Bound Memories), 1999

Cuba, April 1962.
Photograph by Korda

Cuba Internacional, October 1971

opposite
Cuba Internacional, October 1970.
Photographs by Luc Chessex, Iván Cañas,
and Enrique de la Uz

90

research was defined by broad interests, which led her as a methodological expedient to subdivide the material into periods, themes, generations, and creative circumstances. It should not be forgotten moreover that we are speaking of the seventies, a short distance from the preceding decade and a time when there was a considerable lack of historical information. The priorities of the moment necessitated a generic approach, and there was as yet not enough time to study monographically the work of those closest in time. In addition, there was a nationalist and Latin American stamp imparted in those years, present undoubtedly in the above-mentioned events (the colloquium and the exhibition at Carrillo Gil, among others), stimulating a focus on photography as a graphic history of

the nation's development. It is no accident therefore that those first photographic gatherings—exhibited or catalogued—left out, for having been thought less representative of the historical effects under consideration, the abstract experiments undertaken and exhibited by Mayito from 1962 to 1966 and intelligently analyzed by Graziella Pogolotti in *Cuba Internacional* magazine.[9] This includes as well the extensive advertising and fashion work done by Korda since 1956, lamentably preserved today only through photocopies of vintage prints. The work promoted by these early major exhibitions also did not include the almost cinematic sequences, which tended toward the abstract, made by Enrique de la Uz in 1970 and shown with the work of Iván Cañas and Luc Chessex

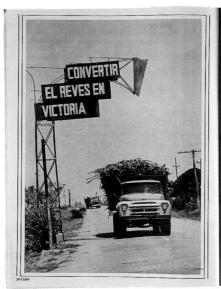

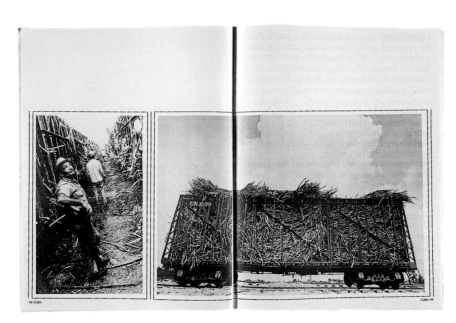

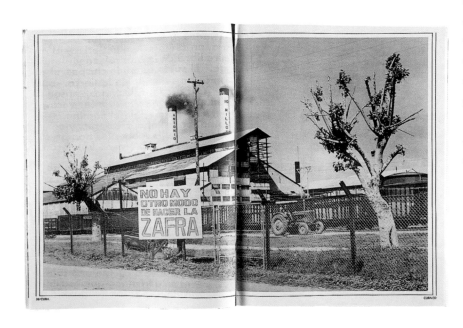

in *Salón 70*, in an essay titled *"No hay otra manera de hacer la zafra"* (There is no other way to harvest the cane).[10] Also not included were the photographs made by Ernesto Fernández of Havana's marginalized neighborhoods, very little popularized and aesthetically aligned with abstract compositional canons, more relevant as an aesthetic quest than as social documentary. The Ernesto known by all, then and to this day, is still the "photographer of Playa Girón and the microbrigades of construction."

The extensive work of Corrales, for his part, was there to study. Known above all were the "glorious" images taken during the first triumphant years of the Revolution: the photograph of Fidel Castro during the public ceremony on the Plaza de la Revolución—formerly the Plaza Cívica—on the occasion of the First Declaration of Havana in 1960 (an image reproduced on the ten-peso bill, still in use today, printed by the budding Banco Nacional de Cuba when the country's currency was transformed); or the image he made under the title *Caballería* (The Cavalry) during the United Fruit Company intervention in the former Cuban province of Oriente; or the series known as "The New Rhythm Band" that typified those Cubans who awaited an atomic explosion during the missile crisis in 1962. By contrast, Corrales's photographs of a colloquial tone, a kind of domestic and bucolic reportage on the people of the fishing village of Cojimar, were not recognized as the work of the "master" until much later, when his name had already come to be associated with "epic" work of the Revolution.

In reality there was, in general, no "epic" photography, but rather an "epic" selection, produced by an "epic" vision, promoted by an "epic" social revolution.

91

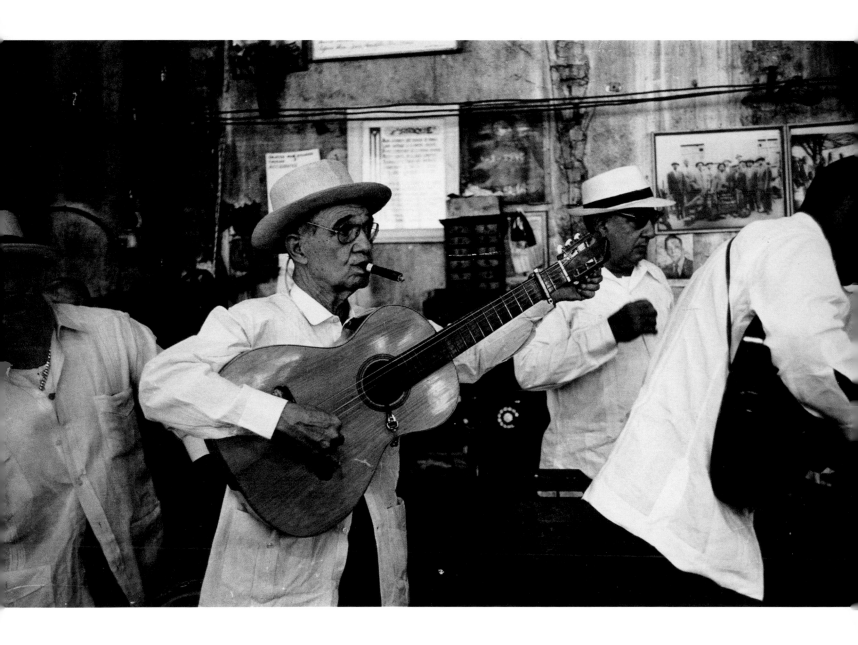

opposite and below
María Eugenia Haya (Marucha)
Sin título
(Untitled), c. 1970
from LA PEÑA DE SIRIQUE
(The Sirique Club)

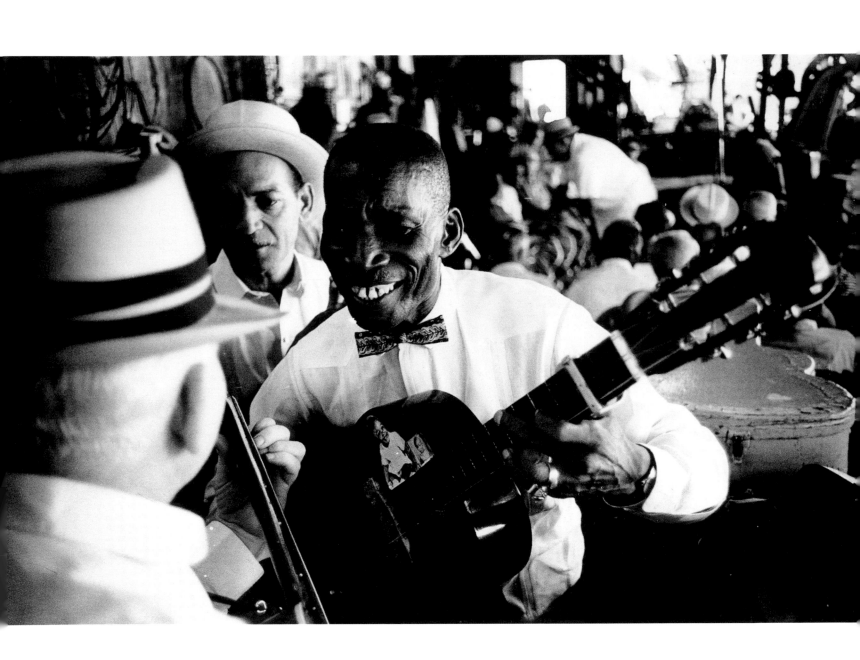

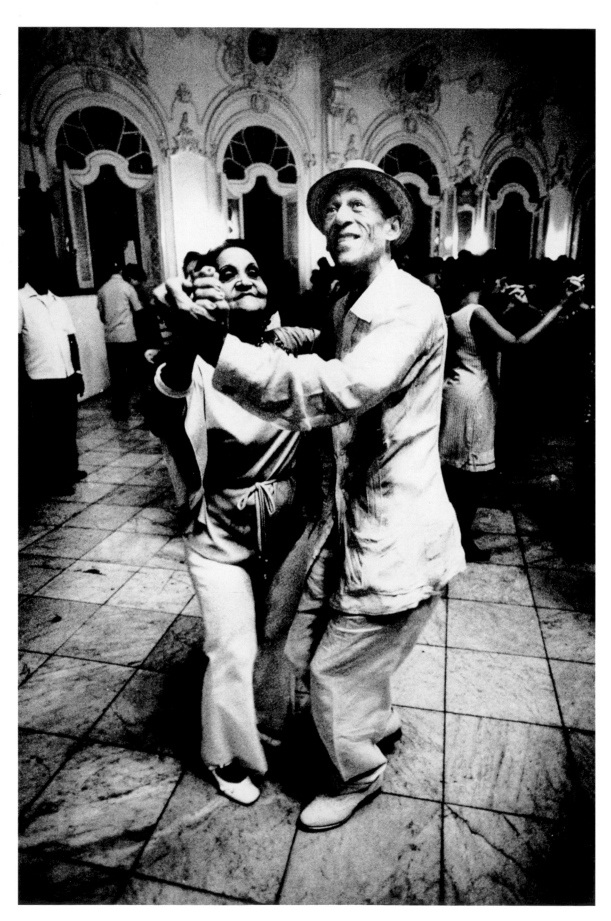

left and opposite lower right
María Eugenia Haya (Marucha)
Sin título
(Untitled), 1979
from EN EL LICEO
(In the Lyceum)

opposite
María Eugenia Haya (Marucha)
Sin título
(Untitled), c. 1970
from LA PEÑA DE SIRIQUE
(The Sirique Club)

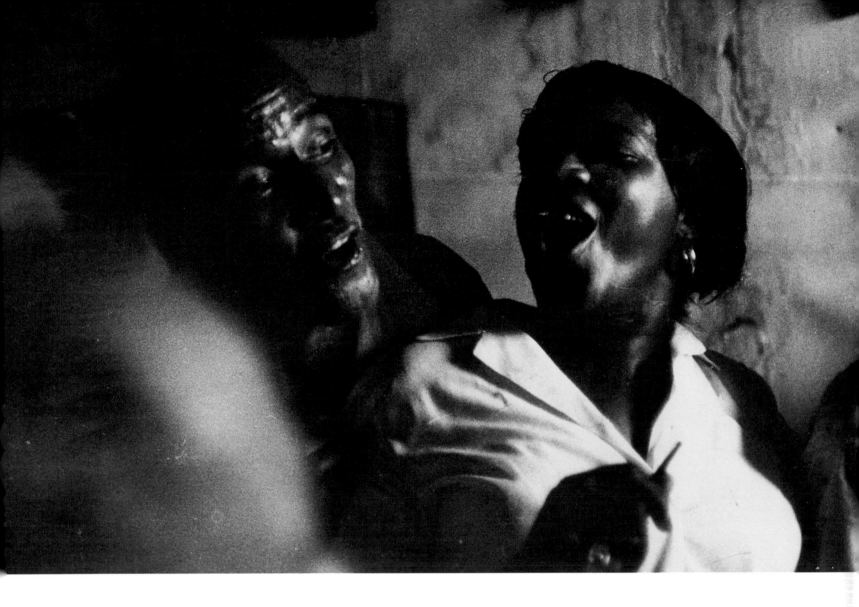

It is not, for all that, the result of a photographic responsibility, but of a political responsibility (including cultural politics) that the work of the sixties, widely known before and after the colloquium in Mexico, was so narrowly defined. Neither should we think that the photographic works of Mayito or Raúl Martínez were "exceptions" or an "oasis" in the midst of a politicized photographic scene, as has been put forth in numerous historical and critical texts on photography. As always, each epoch strikes its own seal of identity.

As much as in the 1970s, the photography of the 1960s moved simultaneously, and in many cases within the work of the same photographer, from documentary to experimentation, from symbol to concept, from a sociopolitical theme to the intimate and the colloquial, from the pamphlet to self-reflection, from the masses to the individual, from hero to hero and even antihero. The ongoing reexamination, still incomplete, of the hundreds of images by each photographer proves this. What has never been published, nevertheless exists.

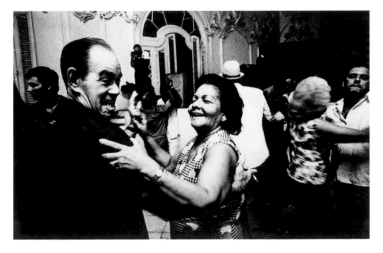

Alberto Díaz Gutiérrez (Korda)
El Quijote de la farola, La Habana
(The Quixote of the Lamppost,
Havana), 1959

96

PHOTOGRAPHY IN THE CUBAN PRESS AND
THE CUBAN ART CIRCUIT, 1959–79

As a country with a Socialist regime, the new Cuban state defined from the outset the rules of the economic, social, cultural, and informational game. Photography was judged to be the most direct and convincing medium of "reality"; by contrast, art—meaning all other known artistic manifestations—was necessary but carefully sifted, given its frequent role in the conscience. Photography and art therefore took separate paths. The former became the image of the Revolution, published full-page in the main dailies, shown widely in movie theaters, manipulated by the mobilized political graphic arts, promoted in commemorative traveling exhibitions as part of the so-called *Journeys in Solidarity with Cuba*, sponsored by our diplomatic headquarters in every corner. Art was something else, a necessary evil, frequently suspect given its multiple possible readings, ambiguous in form and content, and uncontrollable due to the relative independence of its creators. Photographers lived from their photos; they were camera professionals, albeit conditioned by the thematic and formal demands of the mass medias to which they owed their livelihoods. Artists did not live by their work, made in the dangerous solitude of their studios; their "pictures" had their own independent existence in the rooms in which they were exhibited, and the message circulated between artist and public through the galleries. The greater reproductive capacity of photography and its utility as propaganda were its karma. The individuality and relative autonomy of art were its horizon of freedom but at the same time the limit of its diffusion.

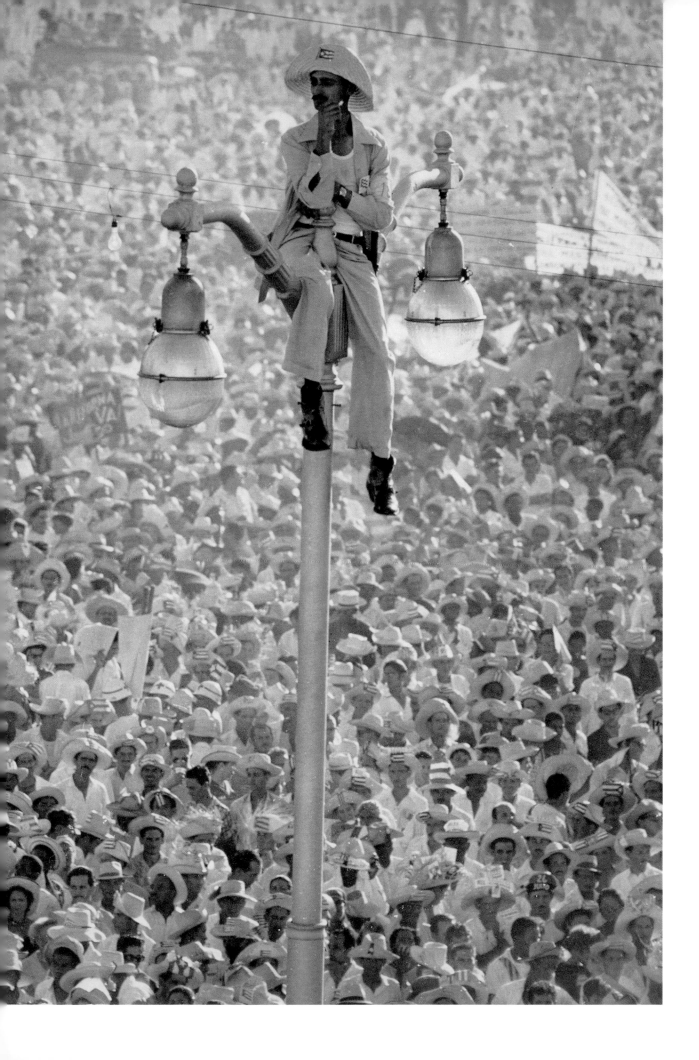

José Manuel Fors
Las manos
(The Hands), 1992

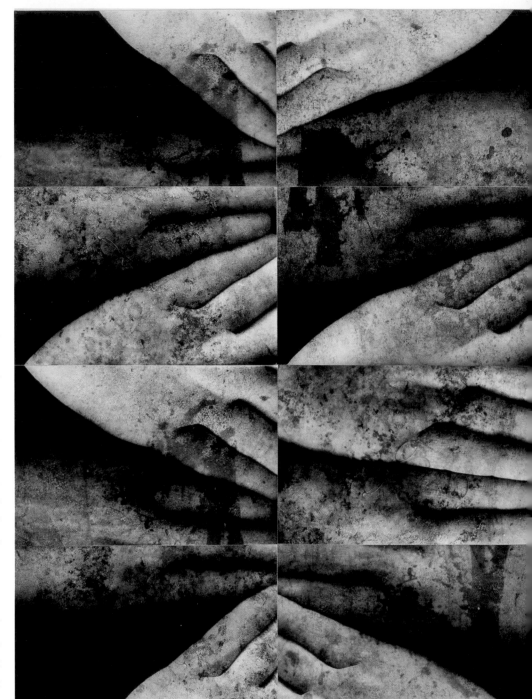

98 The Socialist society—rather, the Socialist state—gradually set a course for art and photography—separately, as it were—from the beginning of the 1960s. The press took charge of the photographic image, and cultural institutions[11] assumed responsibility for establishing the "necessary" borders of art in their exhibition circuits. Soon enough the euphoria with which artists had assumed the air of freedom, defended in the political project of the new Revolution, fell away. It is extremely interesting to read closely promotional or critical texts written in the early 1960s. I would like to mention three in particular, chosen, from among many others, for their eloquence.

The first is a 1959 article in the newspaper *Hoy Domingo*[12] by journalist Manuel Díaz Martínez in response to the exhibition *Salón Annual 1959: Pintura, Escultura y Grabado* (1959 Annual Salon: Painting, Sculpture, and Prints), held at the Museo Nacional de Bellas Artes in October 1959, a few scant months after the triumph of the Revolution. Following are significant excerpts:

> Many critics have been provoked by the increase in the number of abstract paintings over figurative or social tendencies, placing the Salon on the margins of our country's revolutionary present. Without doubt this Salon is almost completely abstract but not because of the Salon's organizers; this is due, rather, to the reality of our present-day painting, to the cultural and aesthetic phenomenon which they could not escape on penalty of committing demagogic injustices.
>
> The 1959 Annual Salon must be, if it is to retain its essential function as exhibitor of the most press-

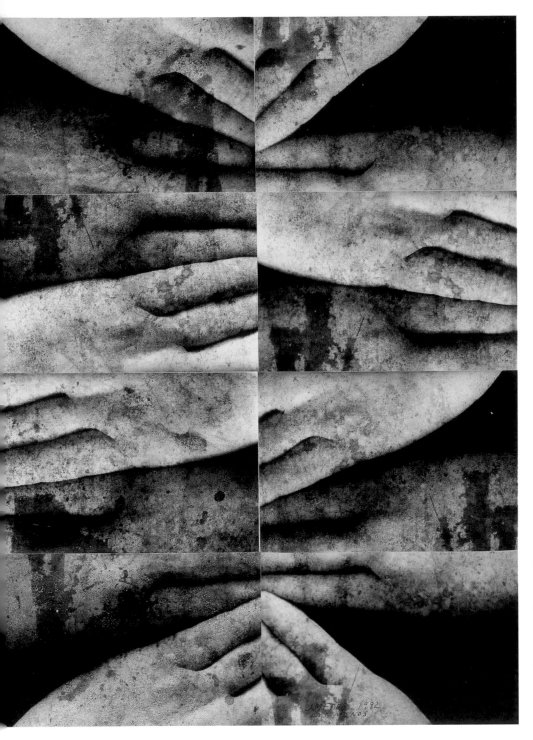

ing aesthetic currents, the gathering place for the most recent productions of our artists, whatever may be the predominant tendencies among them. The organizers of these national exhibitions must yield to the reality of our art. The only point at which their will may intervene is in the selection of works on the basis of artistic quality.

It is not, then, the fault of the S.A. [National Salon] that at this moment in Cuba a certain trend predominates and not another, whether this means that there are more painters who pursue the figure or more "pure" artists than those who explore social themes.... The Department [of Fine Arts] is not responsible if eighty percent of our young painters make stains and blemishes and nonobjective art. When the Department convened the Annual Salon, it faced an unavoidable reality: that painting from social causes doesn't exist in Cuba, that in Cuba a premium is placed on abstract art or realistic art without social preoccupations.

Sometime later, on the occasion of the polemical exhibition *Abstract Expressionism*, Edmundo Desnoes, one of the most respected critical voices in Cuban artistic culture, found himself obliged to argue to viewers and the authorities the virtues of abstraction and its right to public space. In the exhibition catalogue the author writes:

> The person who does not understand nonfigurative art will also be unable to fully enjoy the content of traditional painting. All painting is built from plastic elements: with color and form on a flat surface. Whoever cannot manage to separate painting from reality and to distinguish natural

100

beauty from artistic beauty will find himself constantly confused when faced with a work of art. Nonfigurative painting helps to illuminate from within the aesthetics of all painting.

Man is more human to the extent that his vision of the world is enriched, to the extent that he can understand or enjoy a greater number of realities.[13]

Another eloquent text is Leonel López-Nussa's 1963 *Cuba* magazine interview of the painter Orlando Hernández Yánes[14] in which the artist states:

I believe it is the duty of Cuban painters to find new solutions to the problems of art, which are in accord with the profound transformations carried out by the Revolution in all fields. We have the privilege of living within one of the most transcendent events of the twentieth century. We also have the privilege of being Cuban and, for that reason, we can rely on a powerful source of inspiration since this is our Revolution. This fact imposes a fundamental question upon us: How do we fuse aesthetic demands with revolutionary inspiration? ... Art is creation, communication, by means of which the artist expresses the environment that surrounds him, his world formed by objective reality. And if today we count on the new and powerful reality of the Revolution, we are counting on an inexhaustible, previously hidden spring of inspiration.... There has also been talk of the "freedom" of today's art, and in fact today more than ever art has embraced a diversity of methods, a *technical liberty*[15] such as the artist has never known before. Neverthe-

less, it is no secret to anyone that a strong censorship weighs upon the contemporary artist wherever, for reactionary political ends, there is even more talk of the "freedom" of the artist. . . . We Cuban artists, then, have a powerful truth to express; when we succeed in saying it with our own language, each artist with his personal language, Cuban art will reach its greatest heights.

It seems clear that the above-mentioned freedom of expression permitted by the Revolution was quickly "understood" by artists, whether for convenience or by necessity, as a "freedom of style"; that is to say, formal freedom, not freedom of content or reflection.

The "artistic retirement" of many artists (Antonia Eiriz, Umberto Peña, Chago or Raúl Martínez, among others) witnessed since the end of the 1960s is eloquent testimony to the atmosphere of those years. Their absence for years from the Cuban artistic scene—voluntary in some cases, forced in others—should not be confused with acts of "depression," "weakness," or "social maladaptation," terms that were adopted generically at times for official use; on the contrary, their withdrawals were dramatic and reflected conscious ethical, artistic, and social positions taken in view of imposed limits to thought and personal conduct. It was in fact precisely in 1971 that the meeting of the Congress on Education was rapidly renamed the Congress on Education and Culture in the wake of protests from artists and intellectuals. For several days extensive sessions at the congress were dedicated to an analysis of the "principles, objectives, and social functions of art and artists in Socialist society," which in practical terms meant leaving intact

Historia Breve BY LUCIA BALLESTER
ORATION WITH JUANA ROSA PITA AND MARIO DE SALVATIERRA

éste no es un poema de amor
donde hablan los lirios inopinados
los insectos dictan el inicio de la primavera
y los amantes saltan de regocijo
 (entre líneas)
 es sólo
que amo la historia de la rosa amarilla
aunque ya he olvidado si su dueño
razonaba con gusto mi sonrisa
o quizá disentiá de mis labios
por eso será inútil
 nombrarlo en este instante
 decir de su mirada
 creer que estará lejos
 pensar

Brief History

this is not a love poem
where unforeseen lilies talk
the insects dictate the start of spring
and lovers jump for joy
 (between lines)
 it's only
that I love the history of the yellow rose
though I've forgotten if its owner
reasoned gladly my smile
or perhaps disagreed with my lips
so it would be useless
 to name him this instant
 to tell of his gaze
 to believe he'll be far away
 to think. . .

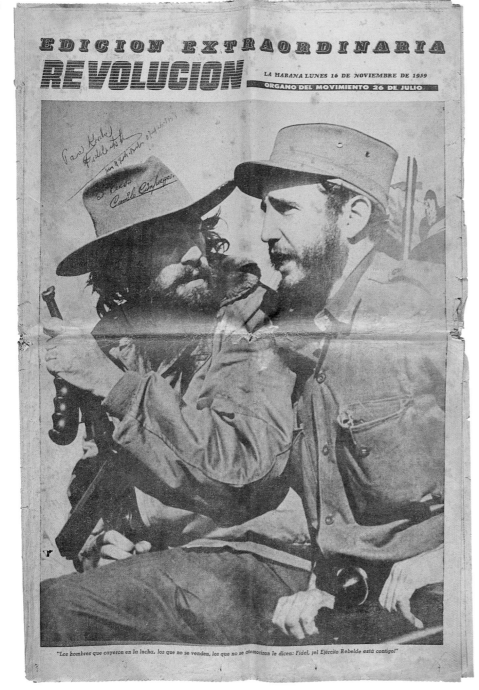

EDICION EXTRAORDINARIA
REVOLUCION

LA HABANA LUNES 16 DE NOVIEMBRE DE 1959

ORGANO DEL MOVIMIENTO 26 DE JULIO

"Los hombres que cayeron en la lucha, los que no se venden, los que no se atemorizan le dicen: Fidel, ¡el Ejército Rebelde está contigo!"

Granma

CONTRA EL IMPERIALISMO

En cualquier lugar que nos sorprenda la muerte, bienvenida sea, siempre que ése, nuestro grito de guerra, haya llegado hasta un oído receptivo, y otra mano se tienda para empuñar nuestras armas, y otros hombres se apresten a entonar los cantos luctuosos con tableteo de ametralladoras y nuevos gritos de guerra y de victoria.

the rules by which in the future both artistic production and the proper "sociomoral" condition of artists would be analyzed.[16]

Thus by the advent of the 1970s the fields of action for artists and photographers were yet more sharply defined. The situation of photographers was also aggravated by the fact that their images, including those most widely known and today considered their finest achievements, were very often reproduced in the daily press without credit. Authorial acknowledgment was eliminated for the sake of emphasizing the social function of the images. In this way they fulfilled in the realm of photography what was considered one of the fundamental canons of artistic creation in Socialism.

In view of the historical record, the work of our photographers who were active in the 1960s and 1970s unfolded through a fundamental attachment to periodical publications. They showed their images in what we might refer to as a parallel system of exhibitions convened and overseen by various press and political entities, in particular the *Salones Nacionales de Fotografía 26 de Julio*, sponsored by the Unión de Periodistas de Cuba (UPEC), and the *Salones de Propaganda Gráfica*, held by the Departamento de Orientación Revolucionaria (DOR). Only rarely did those who worked in journalism participate in the art gallery system. Important exceptions include the *Salones Nacionales Juveniles de Artes Plásticas* held annually by the Ministry of Culture and the Union of Communist Youth, in which photography gradually acquired a role as central as that of painting, sculpture, and other artistic manifestations. However, these latter came to prominence only after the end of the 1970s. In general, the

system of salons to which I refer brought together the work of artists and photographers in conformity with divisions by genre and type that strengthened their differences while at the same time valorizing the work presented. This categorization of artistic manifestations according to technique maintained, throughout those years, a marked differentiation between photography and the other plastic arts.

A careful review of the professional life of the photographers working in those years brings to light an almost complete lack of personal exhibitions mounted in the circuit of galleries and museums directed by the cultural administration. An early exception was the important Galería de La Habana, whose role declined by the end of the 1960s. Founded in 1962, the gallery hosted photographic exhibitions by Mayito and Osvaldo and Roberto Salas that showed work by these photographers not included in the collective shows dedicated to historical or socioeconomic themes convened by the salon system. Of particular note in this latter category were the abstract experiments of Mayito and nude photographs by Osvaldo and Roberto Salas, to cite just two examples.

A 1973 exhibition of work by José A. Figueroa at the Vedado Gallery also stands out in the Cuban art world of the time. It was a selection of images, made during several years of work as a journalist for the magazine *Cuba*, that attempted, according to a new criterion established by the artist, to create a typological study of the "Cuban." Conceived by the artist with the title *Todos nosotros* (All of Us), it was recast by the gallery under the new title *Rostros del presente, mañana* (Faces of Today, Tomorrow) with an unsigned text that added to the exhibition a note of apology—

Cuba Internacional, September 1970.
Photograph by José A. Figueroa

Rigoberto Romero
Sin título
(Untitled), 1975
from CON SUDOR DE MILLONARIO
(With the Millonario's Sweat)

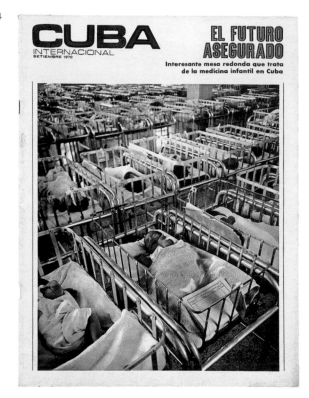

for a deficiency—to the working classes who were "building the new society."

A dearth of photography is evident in the circuit of art exhibitions until the end of the 1970s, when for the first time photographers reevaluated the entirety of their work, initiating a movement of personal exhibitions and assuming the central role in their own artistic lives. I reiterate here the importance of the First Latin American Colloquium on Photography in 1978 for the creation of this self-awareness on the part of Cuban photographers.

The press, above all, was the basic support in the diffusion of Cuban photography, and within it at various moments two publications played roles of exceptional quality: the daily *Revolución* (1959–65) and the magazine *Cuba* (1962 to the present).[17] *Revolución* was the very image of the new revolutionary state. The paper's staff attracted the most distinguished authors, artists, and intellectuals of the day in the fields of journalism, advertising, photography, and graphic design. Contributors included Korda, Corrales, Osvaldo and Roberto Salas, Mayito, Raúl Martínez, Ernesto Fernández, Guillermo Cabrera Infante, Jesse Fernández, and Carlos Franqui, among many others. The pages of *Revolución* and its weekly publication *Lunes de Revolución* were veritable centers of intellectual power from which emanated a renewed image of the country and its press. The same can be said for *Cuba* in the first years of its existence, and both publications granted central roles to the image, graphic design, and the written word under a rigorous cultural and aesthetic point of view. This was also the source of its ideological effectiveness. The authors and artists attached to these publications

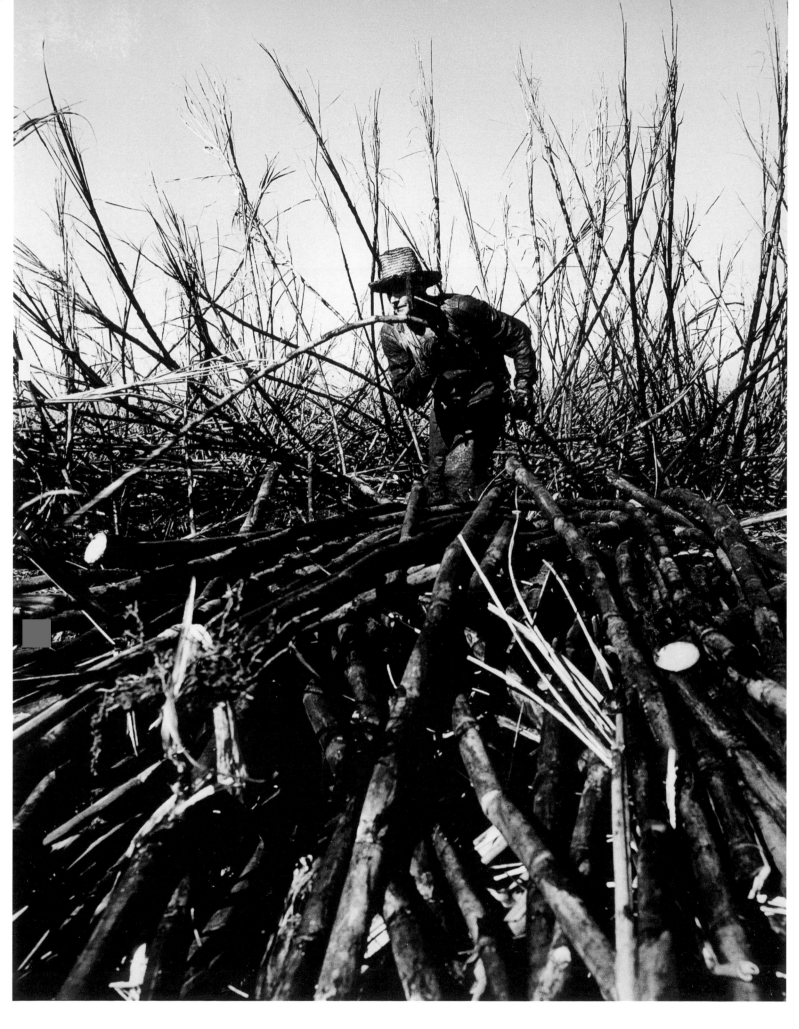

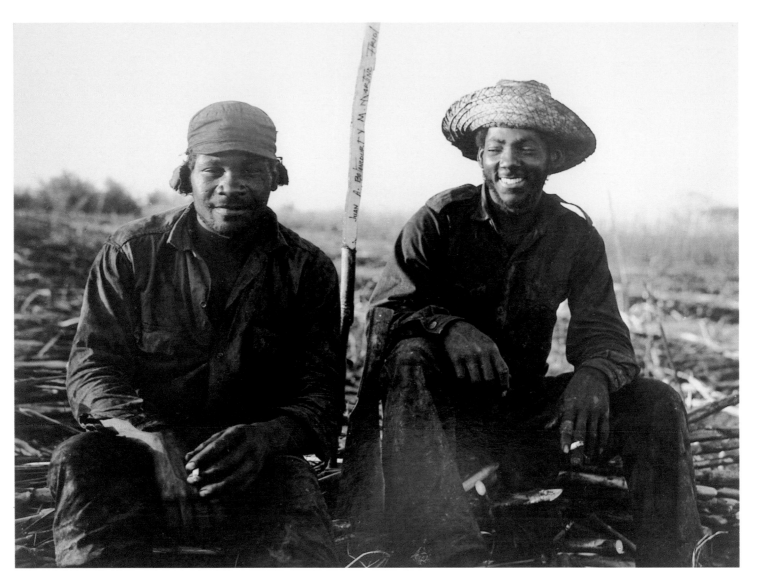

enjoyed an exceptional advantage; photographers, designers, and writers availed themselves of broad distribution of their work and had wide creative latitude. All themes (politics, culture, philosophy, art, literature, history) and all styles (pop art, kinetic art, new figuration, abstraction) found room in the pages of these pubications. Those responsible for design (in particular Raúl Martínez at *Revolución* and Umberto Peña, Frémez, Rostgaard, and Villaverde at *Cuba*) left in these pages many of their most accomplished artistic creations, which today constitute the best catalogue of their graphic work. The photographers, for their part, still working within the thematic limits imposed by the profile of the news, had the privilege of interpreting reality beyond the confines of the documentary. In many instances photography at the time enjoyed unusual liberties in representing political leaders, historical events, and even dry economic themes. An important artistic criterion, followed especially by *Cuba*, was respect for the photographic "essay." An extremely interesting critical study can therefore be made of the magazine's issues to about 1976, in which full-page photographic essays engage in dialogue—with their own independent voice—with texts written by the most noted journalists, storytellers, and poets of the day. They did not seek merely to describe or document the news but rather to acheive a deeper level of interpretation of the topic at hand, which carried the reader by induction and reflection. Often an economic theme—like the sugar cane harvest—could be presented through images that were poetic and nearly abstract.

I do not believe it would be a mistake to find similarities, from a historical perspective, between *Revo-*

lución and *Cuba* and other cultural institutions such as the ICAIC (Instituto Cubano del Arte e Industria Cinematográficos) or the Casa de las Américas, both founded in the first months of 1959. All were entities that played a fundamental role in providing tolerant spaces for creativity and cultural debate in the political beginnings of the still young state.

THE HIDDEN OR UNPUBLISHED IN CUBAN PHOTOGRAPHY, 1959–79

The overview described above permits us to approach the "official" context in which photography was created and circulated until the end of the 1970s. Drawing conclusions from that official context about the aesthetic nature of Cuban photography in that period carries enormous risks; the most dangerous among them is to identify the whole with only one of its parts.

The study of images published or exhibited in one or the other circuits (the written press or the art gallery system) would permit us to infer, as Edmundo Desnoes has done on one occasion, that Cuban photography did not break through the boundaries imposed on it by reality.[18] However, it would be more correct to acknowledge that photography still being made under the circumstances of official demand—published or not—avoided the dangers of documentary and gave rise to its own symbolic and instrumental body of work.

Throughout those years, the most distinguished photographers shifted the axis of their interests not only in correspondence with the historical-social unfolding of the nation but also in connection with their

108 own individual interests as artists. Starting, all of them, from empirical positions with regard to theories of art (remember that all photographers in those years lacked formal art education), they were not only interpreters of reality but also analysts of it. The press turned the acquired images to its own ends, but the photographers were definitively responsible for producing them.

The heroic character attributed to the first photographs taken by Korda in the 1960s is nothing more than the transfer of his interests and advertising training from the 1950s, in which the heroic was always absent. It would be best to define his images as a new *styling* continuous with his advertising eye. In this transfer must be found the efficacy of the image of the leader, which became an image useful for the Revolution. The advertising and fashion photography made by Korda, which he continued to make until 1968, does not admit substantial differences in comparison with his photographs of leaders made at the same time. The political apology that some have tried to find in them is nothing other than a simple change of thematic focus within the scope of his entire work. In this sense, as Desnoes might say, reality imposed itself, but only as "model," not as "purpose." It may be necessary here to point out that many of the photographs by Korda exhibited today are selected in view of the figure "portrayed" without taking into account the artistic value of the image. Under other political circumstances, these images would rate as the least representative of his career. In this sense the political manipulation of the totality of his work and the consequent artistic valorization associated with the concept of the epic persists.

Another common site for the valorization of Cuban photography is the assertion that the 1970s did not go beyond a populist and demagogic purpose in the depiction of reality, fulfilling a pragmatic and representational role. At the same time the conclusion is frequently drawn that the photographic interests of the 1960s focused on the leader and the 1970s emphasized "man"; that is to say, both decades were of the Revolution as an abstract entity represented in its leaders, the Revolution as "popular" event represented by the worker as an anonymous daily hero. I am of the opinion that both conclusions are inaccurate (the work and the words of the photographers show this) and induced (determined by the radius of political action open to the photographers in each moment).

When we speak of Corrales, Korda, Osvaldo and Roberto Salas, and Liborio Noval, among many others, we are speaking of those professional photographers whose best work unfolded on the pages of the daily press in the first years after the triumph of the Revolution and whose professional background gave them access to a stratum of the political superstructure at moments when the new political leaders (Fidel Castro, Che Guevara, Camilo Cienfuegos, among others) were organizing their political program from the country's streets and mountains.

The seventies were another matter, at least as far as photographers were concerned, particularly those not connected to the official news organs. I refer here to the generation that was too young to ride the revolutionary wave and become active protagonists in the transformation of the country. The seventies were the years of institutionalization, in other words, of the stratified organization of a country in which at

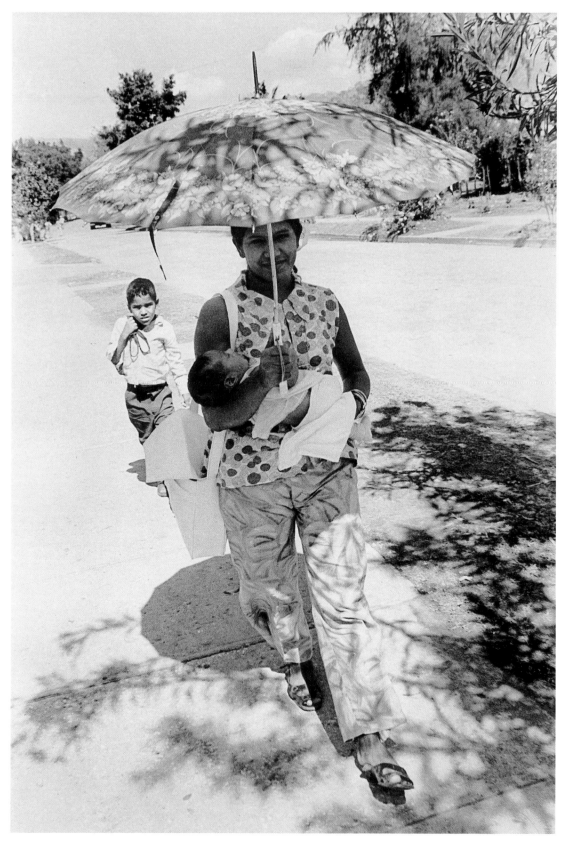

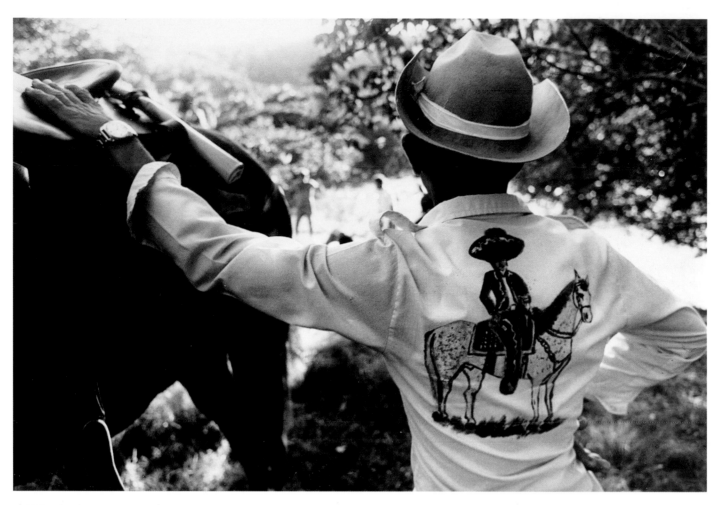

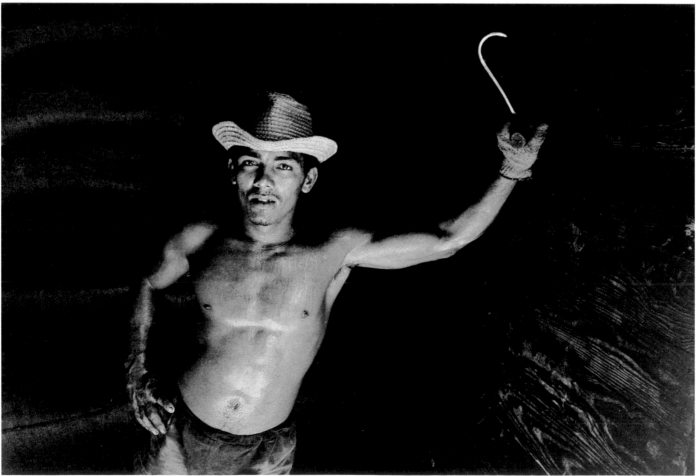

José A. Figueroa
Sin título
(Untitled), 1972
from EL CAMINO DE LA SIERRA
(The Sierra Road)

Enrique de la Uz
Central azucarera "Uruguay,"
Ciego de Ávila
("Uruguay" Cane Mill,
Ciego de Ávila), 1970

VIVES

111

the street level there was much less room for spontaneous political action. Control of access to the leader became a state responsibility, and only a "proven" staff of correspondents held the credentials that granted access. Young photographers at the time—those working in photography in the 1970s—stood at the margin of photography as it related to state news. I therefore consider it highly inaccurate to valorize photographic production in those years without taking into account the imperatives of the epoch. Beyond the leader there always existed the island's millions of inhabitants, who became protagonists in an extremely important area of the arts throughout those years. Images of the Cuban people were the central focus of many artists, even from the early 1960s, with the result that a marked difference in photographic interests between the two decades is difficult to defend. The interesting task is to determine how this photography of "the Cuban" came to be established as a transcendent and conceptually complete body of work.

Carefully analyzed, the photographs most valued from those years (I refer to the work of a handful of photographers working from the late 1960s through the 1970s) were not produced with a rose-colored view of reality, nor did they apologize for a social process that in fact involved for those photographers and their contemporaries an interminable list of sacrifices and ideological censures. Such attitudes might have given rise to other images that were truly false and artistically indefensible. I do not believe therefore that this is a matter of an epoch of "compromise and celebration."[19] What is most valuable in this work is, in my opinion, the conversion into humanistic values of the

political demands of the day. Just as Korda and Corrales made us view leaders as "fashion models," so Iván Cañas, Marucha, Figueroa, Mayito, Rigoberto Romero, and others refused to perpetuate the stereotype of the "happy worker" yearned for in the political propaganda, in order, on the contrary, to immortalize their contemporaries, including the marginalized, beyond the pamphlet and the transience of politics.

ON HOW THE NINETIES ALSO SEEMED LIKE THE EIGHTIES

When in October 1979 a few young artists came together to show their work at the private residence of José Manuel Fors, they were marking a change in the orientation of the Cuban artistic spectrum, although without being fully aware of their actions.[20] A few of them were students at the Instituto Superior de Arte de La Habana, and all shared the common interest of confronting artistic creation as an act of introspection and investigation, in the manner of an archeology of their identities. None of them seemed to be in contact with the immediate social concern demanded from art; rather, they were attempting to find their own positions in a much more extended, more universal environment, which could be discovered only from within the individual himself. It was not enough to know where they belonged; they needed to know where they came from in anthropological terms. It was therefore necessary to search not only in the community, but also in individual and family histories; not only in the psychology of the masses, but also in personal psychology; not only in

José Manuel Fors
Homenaje a un silvicultor
(Homage to a Forester), 1985

112 society, but also in nature. For them, the universe became the amplified expression of the nation.

These concerns—still those of students in a certain sense, expressed in works that were tentative and immature and sought at once to assimilate all aesthetic currents and contemporary morphologies—were obvious from the end of the 1970s, coexisting in opposition to the "official" production of an art called to adhere to the goal of formal representation and the themes of Socialist praxis. Such preoccupations did not appear exclusively in the following decade, when the 1981 *Volumen I* exhibition seemed to be the before and after of Cuban art.

In fact, since at least 1976, when the Instituto Superior de Arte de La Habana was created, a renewing pedagogical environment was forming the basis of this transition. The students who had achieved a high school education in art came trained in literally every type of technical knowledge, underpinned by years of art study at the elementary and middle school level. This new pedagogic orientation, which gained strength in the years following, was also supported by new currents in the political culture, which matured little by little in the administrative structure concerned with the country's visual arts; more slowly than in the art world itself, to be sure, but definitively indispensable for its existence. Once again the art institution, in its official sense, set the example for the development of artistic creation, this time with more luck.

Volumen I was proof of this. Brought together were the same artists cited in the 1979 exhibition at the home of Fors (with the exception of Carlos José Alfonso, who had decided to emigrate to the United States), joined by Tomás Sánchez (the oldest in the

group) and Israel León, bringing the list to eleven artists. This was the year of the institute's first graduating class, a few of whom became professors in the following academic year.

Volumen I, as has been widely noted, was in a certain sense a timidly renewing exhibition in artistic terms, but it proved the existence of something different. Art criticism and collective mythology have been responsible for magnifying its virtues, but without doubt it has been an important part of the history of the clashes and beneficial encounters in the twenty years that have passed since.[21]

It took some time for the signs of change in photography to become apparent. The lines of communication between "the arts" and the photographic image were still not entirely open: in 1981, Gory had already shown manipulated photographs—new realities assembled in the darkroom—at the second Latin American Colloquium on Photography in Mexico, but in that same year his contribution to *Volumen I* was a hyperrealist painting, the very last he would make in Cuba in the 1980s, which he then dedicated entirely to photography. Fors would not turn to photography until sometime later, following a successful foray into the manipulation of three-dimensional objects and spaces in relation to his investigations into nature. Grandal, one of the most interesting figures from those years, was slowly moving his focus from the popular hero to man, from José Marti to his own shadow, as a reaffirmation of the vital space of his own subjectivity. His essay "*La imagen constante*" (The Constant Image) connected him to the thematic interests of the preceding generation, but his series "*En el camino*" (On the Way), realized entirely in the 1980s,

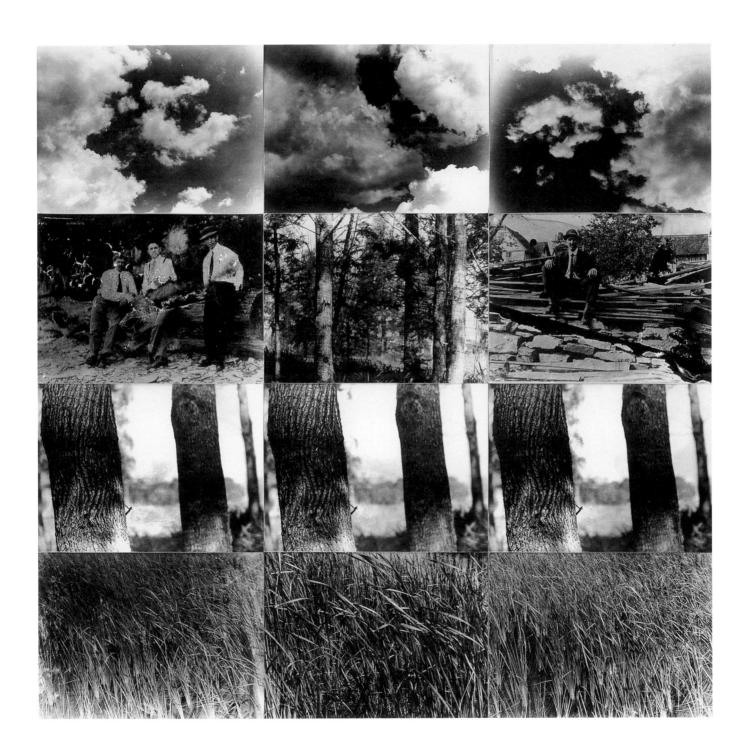

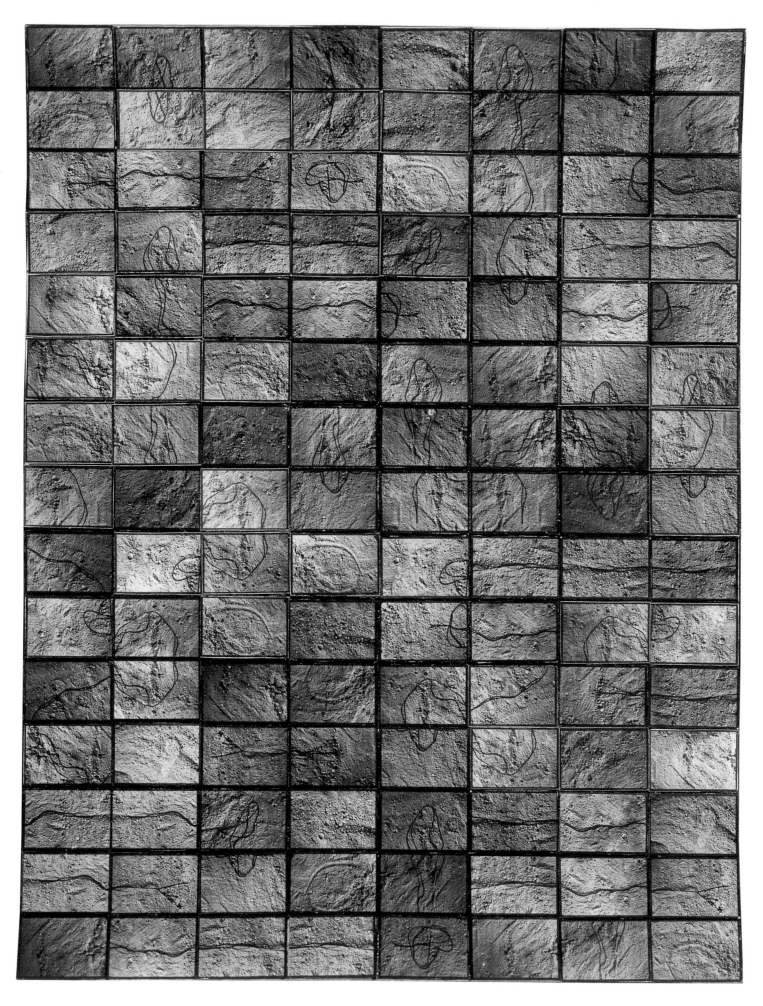

placed him squarely in the aesthetics and poetics of the youngest generation.

Photographic naturalism was gradually "contaminated," though institutional practice, radical criticism, and schemes of promotion followed different paths, making the changes taking place almost imperceptible and on occasion causing extreme contradictions and generational conflicts.[22] The boundaries between the *specifically photographic* as an objective and the medium's own physiognomy became blurred. The new morphologies of art defined the idea as primary and technique as a tool. Concept and language continued to lay the groundwork that caused definitive changes. It is in those years that the search must take place for the roots of what came to be called the '90s generation, which includes the youngest generation of photographers.

The artists who played major roles in the Cuban nineties—and here I refer to the most interesting material advanced by the young graduates of the arts between 1990 and 1995—participated in a highly complex historical-social process in which to the economic catastrophe of the system—caused by the fall of European Socialism and the consequent cessation of material support to the island—was added the disintegration of the ethical and ideological values that had sustained whole years of personal and communal life.

True to the ethical tradition of art in Cuba, these artists remained connected to the nutritional sources of their environment, and from the specific language of art they created works that could not evade the imperatives of their context; nevertheless, these artists kept their distance from the intentions of practice and social transformation that characterized art in the

preceding decade (especially in the latter half), in which art seemed to take on the role destined for the press box and political debate.

These young artists—who at the beginning of the decade were not more than twenty-five years old—did not have it among their intentions to act on reality through art. Rather, what seemed to triumph in them, with greater urgency than that found in their predecessors, was the need to recognize themselves as individuals in artistic as well as social terms, the defense of a space for introspection and judgment, and even the defense of an apolitical space—that longed-for state of liberation—and later of a long period of idealist socialization and real disillusionment. Several of them transcended their referents and developed a body of universally significant work within the international artistic discourse.

In that environment I see the fundamentals of what today we have called the generation or the art of the 1990s in Cuba: as a derivative, natural, and intense but not necessarily sudden process.

History, including the history of art—there is no evidence to the contrary—does not respond to predetermined or predictable cycles, and in fact attempts at periodization prove to be despotical, or at least inexact. This scientific truth does not seem to be altogether applicable to Cuba, where—at least in the twentieth century—the end of each decade and the beginning of the next marked a new course in the life of the nation and its culture. We have suffered convulsions when one decade yields to the next. That's the lesson of the last forty years.

116

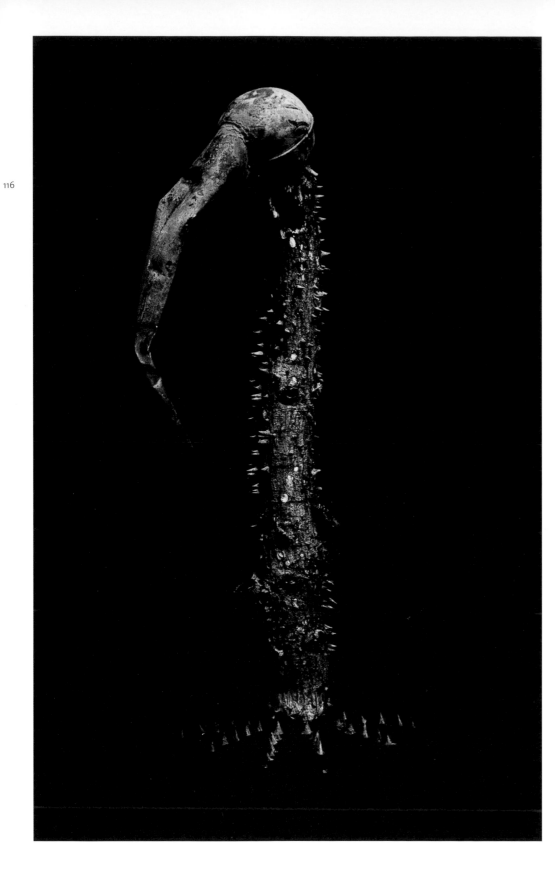

left
Juan Carlos Alóm
Instrumentario
(Orchestrator), 1997

Marta María Pérez Bravo
No matar, ni ver matar animales
(Neither Kill, Nor Watch
Animals Being Killed), 1986
from PARA CONCEBIR
(To Conceive), 1985–86

Marta Maria Pérez Bravo
Te nace ahogado con el cordón
(Born to You Strangled
by the Cord), 1986
from PARA CONCEBIR
(To Conceive), 1985–86

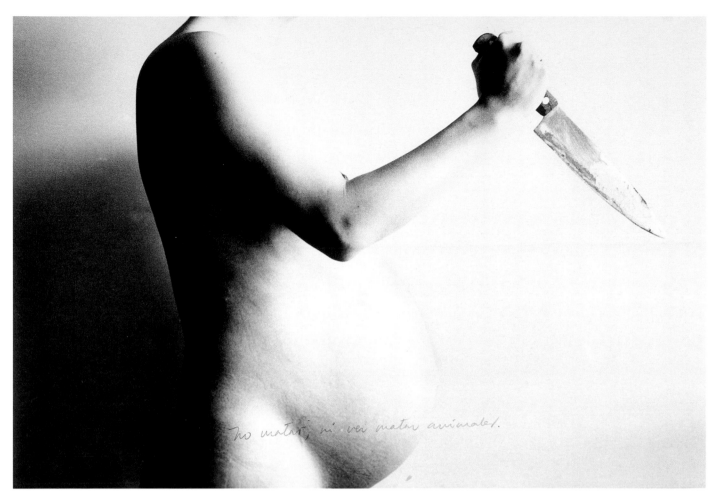

No matar, ni ver matar animales.

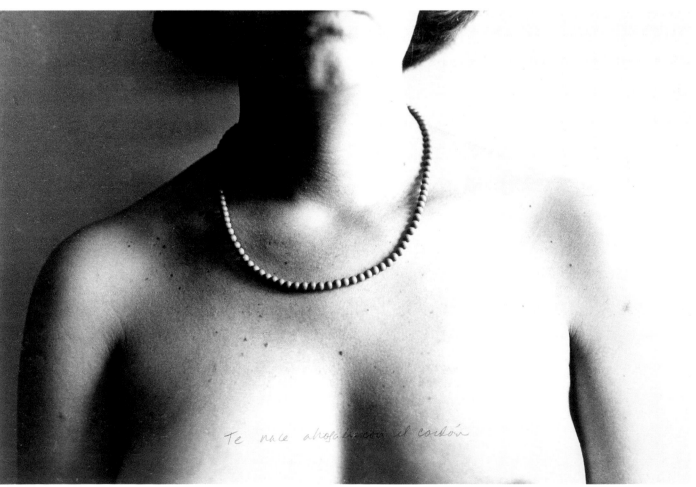

Te nace ahogado con el cordón

A lack of historical memory has been one of our principal national weaknesses. Those of us who today create, valorize, or simply observe continually attempt acts of reconstruction in which the bonds of continuity dissolve. This version of the history of the last forty years of photography in Cuba, which I narrate from my position as an eyewitness in some cases and an active participant in others, but always from my personal perspective, is obviously a new act of reconstruction, in which I have tried to resist schemes of classification with the help of historical fact: that nearly objective cell which activates in the memory what we have earlier omitted or forgotten.

I take comfort in the exercise of reconstruction because it shows me that they now, like us then—we all go on being more or less ourselves.

Havana, July 2000

TRANSLATED FROM THE SPANISH
BY GARRETT WHITE

opposite and below
Carlos Garaicoa
*Proyecto para instrumentos
de tortura*
(Project for Instruments
of Torture), 1995–99

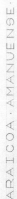

MATERIALES: DOLOR INFINITO · ESPERA · OTROS
PROYECTO PARA INSTRUMENTO DE TORTURA

NOTES

1. The home of Raúl Martínez in the Vedado quarter of Havana had been for many years a center for artists and a place for the discussion of art. Raúl Martínez (1927–95), distinguished Cuban artist and a prominent figure in the visual arts beginning in the 1950s, conducted courses in photography in his home in 1966 and 1967, linking the technical study and appreciation of photography to the development of the visual arts in those years. Participants in Martínez's courses included, among others, the photographers Mario García Joya, Iván Cañas, Grandal, and Enrique de la Uz. Those gathered that night were: Abelardo Estorino, playwright and a friend of Raúl's throughout his life; Mario García Joya (Mayito), photographer and organizer of the Cuban section of the First

Latin American Colloquium on Photography; María Eugenia Haya (Marucha) (1944–91), a photographer who by that time had dedicated herself to research into the history of Cuban photography; Eugenia Meyer, Mexican researcher and historian; José A. Figueroa, a photographer working in those years as a cinematographer (and whom I had married in August 1978); and Pedro Meyer, Mexican photographer and organizer of the First Latin American Colloquium on Photography in Mexico City.

2. Meyer reiterated this point of view in his essay for the catalogue to the traveling exhibition *Sobre la fotografía cubana* (On Cuban Photography), Mexico, 1986–87.

3. For more information about Alberto Díaz Gutiérrez (Korda), see Cristina Vives, *Korda: Más allá de una foto* (Korda: Beyond a Photograph), Couturier Gallery, Los Angeles, California, October 1998.

4. Raúl Corral Fornos (Corrales) (b. 1925) began his professional life in the 1940s as a photographer and as an assistant in the laboratory of Cuba-Sono-Films. In the 1950s, he collaborated on important periodicals such as *Bohemia* and *Carteles*. His photographs of Ernest Hemingway in the town of Cojimar—a fishing village east of Havana, where Corrales lived for most of his life—and others with social themes had remained almost unknown except in the publications for which he worked, where they were seen

only for their documentary qualities.

5. For proof of this, it is necessary to study the individual participation of each photographer in the colloquium, gleaned partly from the exhibition catalogue and partly from the notes of the photographers themselves. Images by Korda, Corrales, Ernesto Fernández, Osvaldo Salas, and Mayito, for example, correspond to journalistic work produced in the early years of the Revolution; other photographs, such as those by Figueroa, Iván Cañas, Grandal, and Gory, were the result of work as reporters for publications like *Cuba* and *Revolución y Cultura*.

10. An essay exhibited with the show *Salón 70*, Museo Nacional de Bellas Artes, Havana, July 1970. The *Salón 70* catalogue did not include reproductions of the works exhibited; however, a few of the photographs from the essay were published in the October 1970 issue of the magazine *Cuba Internacional*, under the same title and text by Antonio Conte.

11. The Ministry of Culture was not created until 1976 as part of a new political-administrative division of the country and the above-mentioned "institutionalization," with the strong influence of the Socialist bloc. Until 1976, most state power related to artistic promotion was in the unhappily remembered hands of the Consejo Nacional de Cultura.

12. *Hoy Domingo,* Havana, Año I, no. 11, (octubre 11, 1959): 3.

13. *Expresionismo Abstracto,* Galería de La Habana, Havana, January 11–February 3, 1963. Participating in the exhibition were: Hugo Consuegra, Antonia Eiriz, Guido Llinás, Raúl Martínez, Tomás Oliva, Mario García Joya (Mayito), Juan Tapia Ruano, and Antonio Vidal. As stated by many of the artists exhibited, *Expresionismo Abstracto* was the last public appearance of the group *Los Once* after the dates traditionally given for the group's activity (1953–55).

14. Leonel López-Nussa, "La pintura de Yánes," *Cuba*, Havana, Año II, no. 10 (1963).

15. Emphasis added by Orlando Hernández Yánes.

16. An analysis of the themes debated at the congress and their theoretical and practical implications would be extensive. A reading of the session summaries and accounts of the interventions of various invited intellectuals makes evident, if one reads between the lines, attempts by the cultural sector to protect the autonomous space of art and culture, yet within political rules. The battle of ideas within the congress went definitively in favor of the political and ideological direction of the country, with harmful results for artists and their works.

17. The daily *Revolución* was founded in 1959 under the direction of Carlos Franqui. Its weekly publication *Lunes de Revolución* became a nucleus of intense ideological polemic, hence its closing in 1961 in

harmony with the pronouncements contained in the intervention of Fidel Castro known as "Palabras a los intelectuales" (Words to the intellectuals). *Revolución* ceased publication in 1965 when it was merged with other papers and established as the daily *Granma,* the official organ of the Cuban Communist Party. For its part, the magazine *Cuba* had its origin in the magazine *INRA* (1959–62), whose photo editor was Raúl Corrales. *Cuba* is now published under the name *Cuba Internacional* but lacks the cultural importance that characterized it until the mid-1970s.

18. Edmundo Desnoes, "La imágen fotográfica del subdesarrollo" (The Photographic Image of Underdevelopment), *Casa de*

6. Trans. note: Roughly, "all are not who they seem to be, neither do all seem to be who they really are."

7. The exhibition, at the Museo de Arte Alvar y Carmen T. de Carrillo Gil, Mexico City, Mexico, May to June 1979, was organized by Mario García Joya and Marucha at the request of the Casa de las Américas, which was then celebrating its twentieth anniversary. On this point it should be noted that the first letter of convocation for the First Latin American Colloquium on Photography that arrived in Cuba came through the Casa de las Américas (in 1977) and was placed in the hands of Mayito and Marucha by Mariano Rodríguez. From that moment on, with lucidity and indisputable historical value, Mayito and Marucha became the organizational center for Cuban photographers and dedicated all of their intellectual and financial efforts to the search for photographic archives and publications that might endow the history of Cuban photography (and the Cuban exhibition at the colloquium) with a scientific and documentary base. This and other texts published subsequently comprise segments of a book in progress that was never completed by its author.

8. The Fototeca de Cuba was inaugurated in 1986 as one of the collateral events at the II Bienal de La Habana. It opened its doors in the month of November with a retrospective exhibition of the work of photographer Constantino Arias Miranda (1920–91) titled *A Trocha y Mocha: La Foto Directa de Constantino Arias* (Pell-mell: The Direct Photography of Constantino Arias) curated by Marucha. Constantino's work from the 1940s to the early 1970s had been unknown to photographers, critics, and officials until it was partially exhibited for the first time in 1980 at the Galería de La Habana. Its public appearance by means of these exhibitions showed the importance and seriousness of the work done by Mayito and Marucha as investigators and promoters. The gallery of the Fototeca de Cuba today bears the name of María Eugenia Haya.

9. See Graziella Pogolotti, "En el mundo de la alucinacion" (In the World of the Hallucination), *Cuba,* Havana, febrero 1964, p. 14–23. This article, amply illustrated, appraises the work of Mayito shown in the exhibition *Dos Momentos: Fotografías de Mayito,* Galería de La Habana, 1964. These photographs, taken at the height of the nonfigurative movement, demonstrate the artist's connection to the aesthetic approaches of the epoch, particularly with regard to his experience with Raúl Martínez, Antonia Eiriz, and the other former members of the group *Los Once* (The Eleven), whose work was gathered with Mayito's in exhibitions organized in 1963.

las Américas, Havana, Año VI, no. 34 (1966). In this text, written in 1965, Desnoes states: "This variety of visions and interpretations of reality is at times one of the limitations of Cuban photographers, who allow the situation, the image, to assert itself over them instead of imposing their own intelligence on the image. The technical level of Cuban photography is very high in comparison with any other Latin American country. . . . Now, the Cuban photographer still has not acquired the full awareness that photography is also a form of expression that must function like a language."

19. See Wendy Watriss, "New Generation: Contemporary Photography from Cuba," *FotoFest,* Houston, 1994.

20. *Pintura Fresca* (Fresh Paint) was the name of this unusual exhibition, which included Carlos José Alfonso, José Bedia, Juan Francisco Elso, José Manuel Fors, Flavio Garciandia, Rogelio López Marín (Gory), Gustavo Pérez Monzón, Ricardo Rodríguez Brey, Leandro Soto, and Rubén Torres Lorca.

21. *Volumen I* caused, among other events, a public reaction in the press as well as political concerns because of its institutional consequences. "This exhibition leans for the most part toward an abandonment of identification with the governing values of our national identity by falling into the false homogeneity of a cosmopolitan art that pretends not to recognize geographical or ideological borders. This aesthetic attitude can carry the danger of taking the direction mapped out by the 'vanguards' promoted and manipulated in the metropolises. . . . With the exhibition of their works this group demonstrates that it possesses the technical capacities to work with what are known as the most current tendencies. From now on, it remains to be seen whether or not they will heed the call of a greater exigency in the production of works of art with aesthetic results more integral and therefore more derived from artistic thinking in harmony with the social and spiritual values of the reality in which they were developed." (Angel Tomás González, *Desafío en San Rafael* [Challenge in San Rafael]. *El Caimán Barbudo,* La Habana, Ed. 159 [marzo, 1981].)

22. The international boom in Cuban photography that began in 1978 came to fruition in the following decade, when nearly every world art center welcomed exhibitions of Cuban photography for the first time. Although new names were topping the lists of exhibitors, it cannot be said that the image communicated by these works offered signs of the changes of direction taking place on the island. New photographic propositions were taking refuge primarily in exhibitions generated by young artists. The appellation *photographer* became synonymous with *documentarist,* and once again the distances between art and photography were accentuated, despite the intentions of a few specialists and institutions.

convertía

el

CHANGING ADVERSITY

en

revés

victoria

130

Mi primer viaje a Cuba surgió cuando tuve la oportunidad de explorar la Sexta Bienal de Arte Contemporáneo en 1997. Fue una experiencia que erradicó por completo mis prejuicios sobre el arte, los artistas y el proceso de creación artística en la isla. La obra que vi expuesta era, bajo cualquier criterio, no sólo formal y conceptualmente sofisticada sino hasta atrevida. Me pregunté, quizá un tanto inocentemente, cómo era posible que esta expresión vital se diera en el contexto de un régimen socialista teóricamente represivo, coartado por el embargo impuesto por Estados Unidos. ¿De qué modo aquellos artistas supuestamente aislados que trabajaban con la fotografía en Cuba lograron pasar de su obra documental de 1959–1961, con la que yo estaba familiarizado, a la obra enérgica y polifacética que vi en los talleres y las casas de artistas después de la Bienal? ¿Cuáles fueron los cambios que ocurrieron a nivel conceptual para que surgieran imágenes e instalaciones que se atrevieran a proponer bastante abiertamente comentarios políticos, económicos y personales? La búsqueda que emprendí para hallar respuestas a estas preguntas constituyó la génesis de la exposición *Corrientes cambiantes: fotografía cubana después de la Revolución*.

Durante la última década, Cuba se ha convertido en uno de los lugares turísticos y culturales más populares del mundo. En particular, La Habana y sus alrededores ofrecen una compleja mezcla de su rica historia cultural y la excitación de un país situado claramente al borde de un gran cambio, todo ello sumado a la persistente sensación de lo prohibido. Desde el punto de vista exterior, eventos como el final de un prolongado enfriamiento diplomático entre el Vaticano y el gobierno de Fidel Castro, el éxito internacional del disco *Buena Vista Social Club*, producido por Ry Cooder, y el documental del mismo nombre de Wim Wenders, así como la película *Fresa y chocolate*, de los directores cubanos Tomás Gutiérrez Alea y Juan Carlos Tabío, han comenzado a darle un nuevo rostro y una nueva voz a la isla.

Es imposible transitar despreocupadamente por La Habana: demasiadas cosas acaparan nuestra atención. Caminar en una ciudad cubana implica ser parte inexorable de la vitalidad, el ritmo y la sensualidad del lugar. La omnipresencia de la música (una mezcla que lo abarca todo, desde los sonidos caribeños tradicionales hasta el último sencillo de Madonna) de alguna forma armoniza con el estrépito de los televisores y los gritos amistosos que reemplazan los timbres, que desde hace tiempo cayeron en desuso. La forma tan pública en la que discurre la vida en las calles contribuye asimismo a la elevada conciencia que hay del espacio y del paso del tiempo. Las fachadas envejecidas que parecen derretirse bajo los implacables rayos del sol y los efectos del mar son románticos recordatorios de la extravagancia de una época que antaño atrajo a visitantes de todo el mundo. Todo ello, sumado al número cada vez menor de automóviles antiguos norteamericanos que milagrosamente siguen funcionando, ofrece un conmovedor trasfondo para el ingenio y la perseverancia del pueblo cubano.

Además de la rápida transición de un paisaje rural a otro urbano, lo que primeramente llama la atención del visitante a La Habana en su viaje del aeropuerto a la ciudad es la relativa ausencia de vallas publicitarias. En lugar de los anuncios fotográficos que ensalzan las virtudes de un detergente o un cigarrillo dados, tan típicos de otros países, aquí son murales con lemas revolucionarios los que marcan el camino. *Patria o muerte* o *Hasta la victoria siempre* son los temas predominantes junto con los retratos del Che Guevara y de José Martí y una serie de mutaciones gráficas de la bandera cubana. Estos murales propagandísticos, complementados con carteles con fotografías y otras representaciones gráficas de sobra conocidas, que datan de los primeros años de la Revolución, parecen reafirmar la típica suposición de que el Estado lo controla todo, incluyendo las artes y otras formas de producción. En un sentido amplio, las impresiones que existen de Cuba en el extranjero derivan en gran medida del impacto de las noticias que se centran en los problemas políticos y económicos. Para muchos, el evento más importante—después de la propia Revolución—que se encargó de formar la opinión del resto del mundo sobre Cuba, sigue siendo el pulso entre Estados Unidos y la antigua Unión Soviética con respecto a la instalación de misiles nucleares en la isla.

Siendo niño en el sur de California, crecí con la idea de Cuba como un lugar de aventuras.

Mi barrio en Los Angeles, cerca del aeropuerto internacional, contaba con el número indispensable de colegios, templos y zonas residenciales, así como con algo más: un silo de misiles Nike. Durante la crisis de los misiles, mi familia y las de todos mis compañeros almacenaron alimentos, agua y otras provisiones por si estallaba una guerra. Mis amigos y yo fuimos los beneficiarios de la excitación originada por las carreras desenfrenadas a los supermercados—cuyos estantes quedaron rápidamente vacíos—, así como de la apremiante necesidad de instalar refugios antiaéreos en todos los patios traseros a comienzos de la década de 1960. Éramos una generación de niños entrenados para agacharnos y escondernos, producto de las frecuentes alarmas en el colegio que reforzaban los procedimientos ordenados que habría que seguir en caso de un ataque de misiles. Como adulto aún sostengo que Cuba es un lugar de aventura, pero una aventura que hoy día se manifiesta en el campo intelectual, conceptual y estético.

La fotografía en la Cuba de Fidel Castro ha sido y continúa siendo un medio floreciente de expresión artística. Las tres generaciones que han desarrollado su obra después de la Revolución de 1959 han recogido en sus imágenes el legado de un pueblo, de un país y de la propia Revolución cubana. Desde las imágenes en las que el protagonista era el pueblo, tomadas durante los primeros años de la "nueva" Cuba, hasta la reivindicación experimental de historias personales y las investigaciones profundamente individualizadas de las obras más recientes, la expresión de estas tres generaciones de artistas nos permite seguir la evolución artística de la fotografía en Cuba.

Con el fin de aclarar el proceso de selección de *Corrientes cambiantes* y por ende de identificar la obra específicamente cubana, fue necesario limitar la inclusión de obras a aquellos artistas que viven y trabajan en la isla. Dada la intermitente emigración de artistas de Cuba a México y Estados Unidos, esto plantea una serie de cuestiones. En especial, ¿cuándo se considera que la obra de un artista deja de reflejar las preocupaciones de Cuba y comienza a denotar inquietudes externas valiéndose de un vocabulario cubano? Si bien en la exposición se han incluido artistas que ya no viven en Cuba, se les ha representado mediante obras creadas cuando radicaban en la isla. Aun cuando las preocupaciones que manifiestan en su obra posterior puedan mantener lazos filosóficos y emocionales con Cuba, denotan menos la influencia de la situación actual y más una reacción distante y, por tanto, atenuada, a las circunstancias que atraviesa la isla, una reacción que se ha visto necesariamente moldeada por su experiencia como emigrantes. Además, el término *generación* se presta a una serie de ideas superpuestas. Una generación puede definirse por su edad o su situación, pero puede también forjarse alrededor de ideologías y actitudes comunes. Un análisis de los cambios generacionales en la fotografía

cubana después del ascenso y la consolidación de Castro en el poder revela un patrón de elecciones artísticas y de intereses que no se corresponden del todo con los conceptos de edad o situación. Existen, por ejemplo, fotógrafos contemporáneos que desde un punto de vista cronológico podrían considerarse como parte de la tercera generación pero que, sin embargo, trabajan de un modo que los acerca más a las inquietudes expresadas por una generación anterior. *Corrientes cambiantes: fotografía cubana después de la Revolución* se propone de este modo identificar temas y actitudes comunes que permiten agrupar a los artistas no en escuelas o movimientos, sino siguiendo nuevas formas de pensar y de emplear la fotografía.

EL CULTO A LA PERSONALIDAD

Las fotografías tomadas por los importantes fotógrafos de los primeros años de lucha militares y políticas de la Revolución—Raúl Corrales, Korda (Alberto Díaz Gutiérrez) y Osvaldo Salas, entre otros—con frecuencia retratan las personalidades heroicas del conflicto. Caracterizadas por un sentimiento épico, operístico e incluso cinematográfico, las fotografías producidas por estos artistas tenían como trasfondo una ética de realismo social y el culto a la personalidad que hasta cierto punto era de esperar si consideramos la obra producida en otros Estados socialistas o comunistas. En su conjunto, estos fotógrafos crearon la obra definitiva por la que gran parte del mundo pudo presenciar el desarrollo de la Revolución. Sus fotografías fueron identificadas como modelos de la fotografía cubana y, como tales, establecieron la pauta mediante la cual el resto de las imágenes producidas en Cuba podían parangonarse. A pesar de la organización esporádica de exposiciones que han gozado de muy buena acogida y que se han propuesto demostrar lo contrario, estas imágenes aún constituyen el estilo definidor de la fotografía cubana.

Las imágenes de Korda, Corrales y Salas se han convertido ya en tan emblemáticas que se resisten a ser categorizadas bajo ningún rubro generacional, y representan claramente una ética iconográfica muy distinta respecto a las producidas apenas uno o dos años después. Sus imágenes constituyen la expresión purista de la fotografía cubana utilizada con el fin de conmemorar eventos o personalidades concretas. Poco después surgieron nuevas formas de expresión fotográfica que no sólo se basarían en cambios de temática sino también, y más cabalmente, de motivación.

Korda (nacido en 1928) era uno de los retratistas y fotógrafos publicitarios y de moda más famosos de Cuba cuando la Revolución derrocó el régimen de Fulgencio Batista en 1959. Su taller, en el acomodado barrio de El Vedado, en La Habana, fue un centro de actividad en el que participaron los personajes políticos, culturales e intelectuales más destacados de la época. El suyo era un mundo de glamour y belleza,—el mundo sensual de los cabarés y salones de La Habana. Las imágenes que más tarde produjo como fotógrafo personal de Fidel Castro y como testigo de la consolidación del poder del nuevo régimen muestran una brillantez y un tratamiento de las personalidades semejante al de su fotografía comercial de los años anteriores. La obra también muestra la atención que Korda concedía instintivamente a detalles formales y de composición. Si existe una imagen con la cual siempre se le relacionará es su retrato de 1960 del Che Guevara, tomada en el monumento conmemorativo a las víctimas de la explosión del buque belga *La Coubre*, en el puerto de La Habana. *Guerrillero heroico*, que representa a un Che severo, mirando con intensidad más allá de la cámara, como divisando el futuro, se convirtió en una de las imágenes emblemáticas de la Revolución.[1]

Valiéndose de un vocabulario enteramente distinto al de Korda, Raúl Corrales (nacido en 1925) aportó algunas de las imágenes más personales de la Revolución y de sus líderes. Mientras que en las imágenes de Korda predomina una sensación de distanciamiento y frialdad, Corrales ofrece imágenes en donde la participación del fotógrafo es intrínseca al éxito de las mismas. Formado como fotoperiodista antes de la Revolución, Corrales fue un fotógrafo callejero cuyo instinto para dar con escenas que revelaran la humanidad de sus sujetos le otorgaron una perspectiva singular desde la cual documentar la transición de un régimen a otro. Documentó la lucha de los primeros años de la Revolución desde el punto de vista de un participante, con una sensibilidad que oscila entre lo mítico y lo íntimo, lo heroico y lo lúdico, lo trágico y lo irónico.

Nacido en La Habana, Osvaldo Salas (1914–1992) emigró a Estados Unidos con su familia a la edad de doce años. Con el tiempo se estableció como fotógrafo en Nueva York, en donde sus imágenes aparecieron con regularidad en varias revistas, incluyendo *Life*. Tras conocer a Fidel Castro en Nueva York poco después de la liberación del líder revolucionario de la prisión en 1955, Salas abrazó activamente la causa revolucionaria y regresó a La Habana a los dos días del triunfo de Fidel. Sus imágenes poseen una cualidad decididamente fotoperiodística y seriada. Están deliberadamente manipuladas, como si formaran parte de un compendio mayor de imágenes, sugiriendo un todo reconocible más amplio que pudiera revelar la plenitud de hombres, mujeres y situaciones sobre los que se posaba su cámara. Las imágenes de Salas recuerdan las intensidades visuales típicas de sus comienzos neoyorquinos, pero también dan fe del compromiso filosófico que precipitó su retorno a su país natal.

Estos tres fotógrafos tan distintos procedían de lugares diferentes y cada uno poseía un método de trabajo particular, un sentido de construcción visual singular y un estilo personal. No obstante, a pesar de sus diferencias, en su conjunto ofrecen una acumulación unificada de detalles—el cemento visual—para la edificación del "culto a la personalidad" que se desarrolló en torno a Fidel y el Che y que contribuyó a sustentar los primeros ímpetus revolucionarios. El continuo trato con estos personajes garantizaba que, mediante sus imágenes, estos fotógrafos pudieran fijar la forma heroica de la Revolución en términos de su apariencia, sensaciones, personalidades e ideales. Sus inquietudes y su misión hagiográfica estaban claramente vinculadas a Fidel, el Che y otros líderes del nuevo gobierno. Korda, Corrales y Salas asumieron un papel imprescindible y muy activo en la formación de periódicos y revistas como *Revolución*, *INRA*[2] y, finalmente, *Cuba Internacional*, el homólogo cubano de *Life*. No obstante, es importante señalar que a pesar de que estas imágenes icónicas trataran *sobre* la Revolución, no eran necesariamente productos *de* la Revolución.[3]

HÉROES DEL DÍA A DÍA

Fueron los fotógrafos de lo que denominaré la primera generación quienes ampliaron las representaciones heroicas de los tres maestros citados y otros como ellos. En lugar de

132

promover el culto de las grandes personalidades, esta generación emergente centró sus esfuerzos en el nuevo héroe de la Revolución: el hombre común. Tanto en su trabajo personal como en sus fotorreportajes para revistas ilustradas como *Cuba* y *Cuba Internacional*, estos nuevos fotógrafos ensalzaban al trabajador (de las industrias y las plantaciones de caña de azúcar), la vida de la calle y el perfil cambiante de la isla. La fotógrafa e historiadora cubana Marucha (María Eugenia Haya, 1944–1991) más tarde observaría que "había una nueva oleada de dignidad humana y de orgullo nacional. Conforme progresaba la Revolución, se aclaró su propia imagen. Ya no veíamos a la Cuba turística con la 'típica mulata linda' o el 'humilde moreno', sino que los *barbudos*, las milicianas, los campesinos y los trabajadores pasaron a ser los protagonistas de esta abundante y elocuente iconografía".[4] Fotógrafos como Mayito (Mario García Joya), Enrique de la Uz, Iván Cañas, Rigoberto Romero, José Alberto Figueroa y la propia Marucha no se limitaron a tomar fotografías de los personajes vinculados a la Revolución,—aunque este tipo de imagen siguiera siendo el sustento principal de muchos de ellos, así como de algunos de los fotógrafos más contemporáneos. Por el contrario, como respuesta a un cambio integral de los ideales y necesidades de la Revolución, desviaron su atención del retrato de los líderes.

Los fotógrafos de la primera generación comenzaron a presentar al hombre común como centro de la Revolución. Lo radical de este viraje conceptual indicaba que para ser revolucionario bastaba con vivir y trabajar en Cuba. Según esta ecuación, los fotógrafos también eran revolucionarios y, por extensión, la creación de imágenes en sí era un acto revolucionario. El proceso de crear fotografías era tan imprescindible para el éxito del nuevo orden social como lo era el trabajo en las plantaciones de caña, las construcciones siderúrgicas o las aspiraciones de los maestros con el plan de alfabetización. En otras palabras, por ser parte de la Revolución, los fotógrafos estaban dotados de cierta libertad para explorar las posibilidades de las imágenes como agentes de afirmación social y política, siendo al mismo tiempo agentes de crítica social y política.[5]

En su libro sobre la evolución del pensamiento social y político que nutrió la obra de los artistas rusos después de 1917, el crítico y escritor John Berger hace una observación que podría aplicarse a la situación de los artistas cubanos después de 1959: "En lugar de un presente, tenían un pasado y un futuro. En lugar de términos medios, tenían extremos. En lugar de posibilidades limitadas, tenían profecías abiertas".[6] Esta hipotética "política abierta", aunada al importante cambio filosófico de la función de la fotografía, podría explicar la desviación de las imágenes estáticas y heroicas que se esperan de los modelos artísticos revolucionarios más tradicionales, como en la URSS. Lo más significativo es que esta política plantea la transición de un documento visual que se ocupa meramente de una temática revolucionaria a otra que deriva su autoridad por ser parte integral de la propia Revolución. Si la primera estrategia buscaba tocar el corazón del pueblo, el objetivo de la segunda era alcanzar su alma.

El fotoperiodismo cubano de esta época a menudo ha sido relacionado conceptualmente con las fotografías norteamericanas y europeas de años anteriores, creadas con una finalidad social. La obra de Lewis Hine, que apoyaba la legislación laboral infantil, así como los esfuerzos de los fotógrafos de la Farm Security Administration como Dorothea Lange o Arthur Rothstein, son los ejemplos más citados. No obstante, debido a que toda fotografía tomada en Cuba se interpretaba como catalizador de cambio social, resulta más relevante asociar la obra de estos artistas con la de fotoperiodistas más generalistas como Margaret Bourke-White o W. Eugene Smith. Aunque el contexto revolucionario en el que se crearon las imágenes se daba por descontado, no sucedió lo mismo con el formato y el contexto dentro del que fueron recibidas.

Este periodo de mediados de la década de 1960 hasta mediados de la década de 1970 a menudo es llamado la época de oro del fotoperiodismo en Cuba, término que recuerda una designación semejante en Estados Unidos unos veinte años antes. Los fotorreportajes publicados en revistas tales como *Life* o *Look*, así como en sus equivalentes europeos, fueron una fuente de estilización visual para los fotógrafos que trabajaban en las recién fundadas revistas de fotografía cubanas. Mientras que algunas publicaciones extranjeras ejercieron su influencia en la formación del fotoperiodismo en Cuba, otros factores internos tales como la propia experiencia de Salas y de Korda, la delicadeza de Corrales o la rica tradición gráfica de Cuba marcaron la pauta para el posterior desarrollo de las revistas. Hojear publicaciones como *INRA*, *Cuba* y más tarde *Cuba Internacional* es dar con extensos pasajes de una narrativa bien fundamentada y de una sofisticación visual que contradice la relativa juventud de las revistas y la inexperiencia de sus fotógrafos.

Mayito (nacido en 1938), Iván Cañas (1946) y Enrique de la Uz (1944) contribuyeron a la excelencia gráfica que caracterizó a estas publicaciones. La estima en que se tenía a la obra de dichos fotógrafos puede constatarse mediante su participación en la muestra de cultura visual cubana de 1970, *Salón 70*, organizada y patrocinada por el Museo Nacional de Bellas Artes en La Habana. Sus fotografías fueron mostradas al lado de los ejemplos más distinguidos de las bellas artes en todas las técnicas. Un fotorreportaje producido por Cañas y De la Uz—en colaboración con el fotógrafo suizo Luc Chessex—, documentaba la recolección de la caña de azúcar. Mayito, cuyas fotografías abarcaban desde la abstracción conceptual y formal hasta la obra popular más figurativa, fue representado con el reportaje "¡Cuba va!".[7] La vehemente afirmación del papel del hombre común en la Revolución que caracterizaban sus reportajes es también patente en la obra realizada por fotógrafos independientes que no estaban afiliados con ninguna revista en particular. Esto puede apreciarse en el fotorreportaje de Rigoberto Romero (1940–1991) titulado *Con sudor de millonario*, que homenajeaba a los cortadores de caña de azúcar durante la campaña nacional para lograr una recolección de diez millones de toneladas, así como en el magistralmente sentimental y fascinante reportaje *En el liceo*, de Marucha, sobre las salas de baile.

Reparando en lo que definió como el "periodo revolucionario", Marucha apuntó en 1981 que "los fotógrafos más importantes de esta época (1959–1980) han preparado el camino para llegar a esa fotografía 'cubana' en donde el entendimiento *expresivo* y *objetivo* complementa la representación. Se las han ingeniado para llevar la imagen del realismo convencional. . . a lo que podríamos denominar un 'realismo socialista'".[8] Mientras que su referencia al realismo socialista parecería equiparar esta obra con ejemplos emblemáticos más estáticos del estilo típico de los Estados totalitarios como la antigua URSS, Marucha ha tenido cuidado en fundamentar su definición en características que ubican dicha actividad en una experiencia netamente cubana.

La obra de José A. Figueroa (nacido en 1947) refleja la opinión de Marucha sobre los límites de la experiencia cotidiana en los que operan las imágenes cubanas, pero lo hace de una manera que permite que la fuerte carga ideológica e irónica de sus originales imágenes salga a relucir. Puede ser visto como una figura de transición dentro de este modelo generacional que hemos definido en términos amplios. Considerado como uno de los últimos artistas vinculados a la primera generación de la que aquí tratamos, Figueroa traspasa las barreras cronológicas y se desenvuelve en ámbitos fáciles de clasificar. Sus inicios como fotógrafo tuvieron lugar mientras trabajaba como asistente de revelado en el taller de Kurda, en donde aprendió el oficio, y después estudió fotoperiodismo en la Universidad de La Habana. Más tarde trabajó para la revista *Cuba Internacional* juntamente con Cañas y Enrique de la Uz. Sus imágenes de este periodo demuestran el interés común por la vida cotidiana en Cuba, pero incluso en esta etapa temprana de su carrera sus imágenes formalmente sofisticadas se entreveran con el sentido irónico y metafórico que todavía hoy caracteriza su obra. Esto puede observarse en imágenes tempranas creadas independientemente de sus fotorreportajes *El camino y la sierra* y *Compatriotas*, así como en las imágenes decididamente humanas y a menudo surrealistas que forman su serie contemporánea (aún en curso de realización) *Proyecto: Habana*. Lo que caracteriza de forma inconfundible a las imágenes de Figueroa es su empleo de yuxtaposiciones, narrativas implícitas y elementos surrealistas. Estas estrategias visuales ubican a las imágenes dentro de un espacio y un tiempo claramente cubanos y, sin embargo, la sofisticación y la fuerza de sus obras maduras consisten en la afirmación simultánea de una experiencia específica y universal a la vez. Sus imágenes de un presente muy real contienen alusiones tanto a un pasado reflexivo como a un futuro implícito. En su ensayo para un catálogo de 1991, el poeta y amigo de Figueroa Eliseo Alberto señaló que "el secreto de sus imágenes no recae en lo que se ve sino en lo que se insinúa, en lo que se oculta y no en lo que se muestra".[9] Es precisamente con lo que "se esconde y se insinúa" que Figueroa prefigura las inquietes de los fotógrafos de la segunda generación.

RECUERDOS COLECTIVOS

El ejemplo y el legado de la primera generación se deja sentir en el trabajo de la siguiente generación de artistas cubanos que emergió en la década de 1980. Al igual que los fotógrafos cuya obra habían visto en exposiciones y publicaciones, el campo principal de investigación de estos nuevos artistas eran las realidades domésticas que surgieron a raíz de la Revolución, es decir, los ciclos y las experiencias de la vida cotidiana. Asimismo, al igual que el grupo anterior, utilizaron la imagen fotográfica como vehículo de progreso social sin estar del todo conscientes de su actividad como parte integral del proceso revolucionario. Si bien estos nuevos artistas fueron el producto del compromiso conceptual y económico del gobierno revolucionario con la educación en el ámbito de las artes, también mantuvieron su propia convicción filosófica según la cual ser un artista implica tratar temas complejos y a menudo radicales. No obstante, apartándose de la primera generación, artistas como Rogelio López Marín (Gory) (nacido en 1953), José Manuel Fors (1956), Marta María Pérez Bravo (1959) y Juan Carlos Alóm (1964) divisaron nuevas formas de relacionarse con el vacilante panorama de la Revolución. Su obra se caracteriza por la manipulación de las imágenes y la dependencia del formato de cuadros compuestos, valiéndose de elementos iconográficos que son tanto universales como en extremo personales. Estos nuevos componentes visuales no sólo les permitieron criticar el clima social, económico y político de la isla, sino que también les suministraron las herramientas visuales con las que explorar la esencia de lo fotográfico y añadir historias personales a un sentimiento colectivo. Sin embargo, mientras que el sofisticado uso que hacían de la alegoría, las yuxtaposiciones irónicas y las narrativas implícitas los

vinculaba a Mayito y Figueroa, también era sintomático de una conciencia artística internacionalizada que se había convertido en parte del diálogo artístico cubano más general. Según ha puntualizado el crítico e historiador del arte Luis Camnitzer, "El flujo de visitantes internacionales y de revistas de arte en Cuba nunca cesó. Por ende, aunque algunas veces con retraso, siempre había un conocimiento del desarrollo de las artes de Occidente".[10]

Era de esperar que los artistas de la segunda generación continuaran ocupándose de varios de los temas conceptuales que inquietaron a sus predecesores. Lo sorprendente, en cambio, es que hubiesen roto tan radicalmente con los modelos en los que dichas inquietudes se manifestaron visualmente. Los intereses de la segunda generación de fotógrafos quedan reflejados en imágenes muy diferentes en términos de su alcance tanto visual como conceptual. Incluyendo a menudo en su obra elementos de su historia personal, los artistas se presentaban a sí mismos como parte integral del pueblo cubano. Sería de la comunidad artística general de donde surgirían muchos de los nuevos artistas que usaban la fotografía. Formaban parte de una nueva ética conceptual y teórica que se valía de la fotografía como modelo y base conceptual sobre la cual podrían edificar su nueva visión. Esto explica en parte el paso de la fotografía "directa" hacia imágenes más manipuladas, basadas en estrategias narrativas y subjetivas deliberadamente introducidas.

Por lo general se admite que el evento clave que marcó el cambio de una generación a otra fue la exposición de 1981 titulada *Volumen I*.[11] La muestra presentó a los primeros licenciados—principalmente pintores y escultores—de las nuevas instituciones de educación artística en Cuba.[12] El manejo radical de pinturas, instalaciones y ensamblajes de técnica mixta que se incluyeron en dicha exposición marcó no sólo la ruptura de una nueva generación de artistas que utilizaba la fotografía, sino también una ruptura que afectaría a todas las artes visuales en Cuba. *Volumen I* redefinió los límites de lo que tradicionalmente se consideraba como aceptable en términos de expresión artística visual.[13] Los artistas de *Volumen I* defendieron y promovieron un uso más integrado y manipulado de técnicas para encontrar el medio de expresión más apropiado para cada uno.[14] En consecuencia, la fotografía y la originalidad de la visión fotográfica quedaron plenamente integradas a la corriente principal del diálogo visual y conceptual cubano. Gory, Fors, Pérez Bravo y Alóm investigarían y explotarían los recursos formales y conceptuales sobre los que la fotografía ha alcanzado su propia voz. Valiéndose de imágenes manipuladas, instalaciones de técnica mixta y cuadros compuestos, cuestionarían no sólo la presunta veracidad de la fotografía, sino también la forma en que ésta contribuye a la formación de la identidad personal y nacional.

El curso de la Revolución trajo obligadamente avances y regresiones. Después de 1981, los artistas que trabajaban en Cuba vieron que este proceso funcionaba de un modo más realista. Su trabajo sería necesariamente distinto del que realizaron durante las etapas iniciales de la Revolución, cuando las nuevas ideas que iban surgiendo se estaban poniendo a prueba, cuando el proceso fue inevitablemente considerado mejor que el anterior. Afectados por las respuestas oficiales—que oscilaban inconstantemente entre el apoyo y la represión, entre el ánimo y el desaliento—, los artistas de la nueva generación se vieron obligados a concentrar sus esfuerzos más allá del discurso institucionalizado de la Revolución.[15] El flujo y reflujo de reacciones represivas frente al arte que se pensaba que era crítico o que amenazaba con cambiar el *statu quo* solía ser menos el resultado de un pensamiento dogmático que de un proceso de decisión pragmático. Las respuestas oficiales e incluso públicas vacilaban entre la indignación y un apoyo prudente y entusiasta. Tanto formal como conceptualmente, las ideas expresadas por los nuevos artistas de la década de 1980 reflejaban esta incertidumbre. Su comentario crítico, que apoyaba y cuestionaba a la vez las condiciones imperantes, se manifestaba mediante los estilos visuales recién introducidos y en salas de exposición en donde podían reconciliar la sutileza de los pronunciamientos individuales frente los de la colectividad que definían la vida en Cuba durante la década de 1980.

Gory fue un pintor que estaba mucho más habituado a utilizar la fotografía como base de sus pinturas que como obra de arte en sí misma. La obra que presentó en *Volumen I* era una pintura sobre lienzo inacabada a la que añadió la fotografía que le sirvió como fuente. El formato volvió transparente el proceso de su trabajo anterior y por consiguiente planteó el tema de su papel como artista, el lugar de los objetos de arte y la naturaleza subjetiva y expresiva de la fotografía por oposición a la pintura. Continuó estas exploraciones en obras posteriores, en las que se valía casi por completo de la fotografía, manipulándolas mediante la impresión múltiple de negativos y la combinación de colores. El resultado es una magnífica fusión de lo objetivo y lo místico, de lo ordinario y lo surrealista, así como una expresión personal provista de una significación colectiva.[16]

Mientras que las intervenciones de Gory en el proceso fotográfico ocurren después de que la fotografía es tomada, su obra está relacionada con la de otros fotógrafos como Marta María Pérez Bravo y Juan Carlos Alóm por compartir los mismos intereses conceptuales, pese a que sus estrategias visuales son bastante diferentes. Cada uno de ellos juega con las propiedades formales de la fotografía, analizando minuciosamente la propia técnica fotográfica, cuestionando su capacidad para transmitir objetivamente la realidad y subvirtiendo posteriormente esa misma realidad. Si bien Gory elabora sus obras en el cuarto de revelar usando elementos fotográficos—una acumulación de imágenes que se fusionan—, tanto Alóm como Pérez Bravo manipulan objetos y elementos visuales en la creación de cuadros compuestos que luego fotografían. Las fotografías resultantes crean mitologías que difieren notablemente de la fotografía documental de la generación previa. Los últimos crearon imágenes en torno a las cuales se formaron mitos, mientras que los primeros crearon mitos a partir de los cuales se forjaron las imágenes.

Alóm y Pérez Bravo crearon imágenes que no se vinculan a un contexto claramente identificable, elevándola, de este modo, a un plano espiritual. Ubicadas dentro de espacios planos, neutrales e indefinidos, son imágenes calladas y profundamente introspectivas, estáticas e icónicas, realistas y fantásticas. Pérez Bravo tomó fotografías íntimas de sí misma durante su embarazo. Su rostro nunca aparece y las imágenes se equiparan a una experiencia universal que es a la vez cósmica y mundana. La inclusión de elementos tales como un cinturón, un cuchillo o un collar confieren a las imágenes una tensión singular que comunica ideas sobre lo ritual y la identidad. Alóm también evoca una sensibilidad ritualizada que puede apreciarse, por ejemplo, en el uso que hace de construcciones totémicas en *Árbol replantado*. Su enfoque toma prestados elementos de la tradición latinoamericana del realismo mágico, que aquí se expresa mediante la cosmología afrocubana y la internacionalización de la tradición fotográfica vernácula.

El trabajo de José Manuel Fors combina las estrategias visuales de Pérez Bravo y Alóm con las de Gory. Fors también participó en la exposición original de *Volumen I*, en donde su enfoque concordaba con la búsqueda por parte del grupo de un vocabulario visual más amplio mediante el cual pudiesen expresar sus inquietudes personales, sociales y estéticas. Su obra temprana se ocupó de su interés por la tierra y su relación con ella; aunque se ha inclinado por una expresión que es en gran medida personal y subjetiva, manifiesta al mismo tiempo un entendimiento colectivo. Las composiciones fotográficas que Fors realizó después de 1980 incorporan artefactos naturales, culturales y personales que son fotografiados, atenuados, envejecidos, y dispuestos en secuencias, cuadrículas y collages que semejan mandalas. Ensamblajes reticulados de objetos naturales y manufacturados—recolectados por el artista durante sus caminatas—tales como *El paso del tiempo* asumen una significación de calendarios o diarios. En *Atados de memorias*, una acumulación de retratos familiares, cartas y documentos legales atados con hilos en pequeños paquetes—el residuo visual de la memoria—subraya la importancia de coleccionar en la obra de Fors. Como Gory, Fors combina imágenes fotográficas; como Pérez Bravo y Alóm, crea cuadros. El denominador común de todos ellos es su intento de reconciliar su historia personal y las asociaciones familiares con una experiencia colectiva. Con todo, en tanto que Alóm, Pérez Bravo y Gory emplean deductivamente símbolos y motivos de experiencias comunes que aluden a lo personal a través de lo universal, Fors sigue una estrategia más inductiva a través de su empleo de artefactos personales de los que pueden colegirse asociaciones universales. Es único por su creación de una historia basada en la múltiple investigación de un tiempo, recuerdos y un espacio que únicamente le pertenecen a él. En este sentido, comparte los intereses de la más reciente generación de artistas que emplea la fotografía en Cuba.

SITUANDO AL YO

La generación más contemporánea de artistas cubanos que manejan la fotografía se caracteriza por varios motivos, entre los que no debemos menoscabar el hecho de que poseen un recuerdo mínimo o nulo de la Cuba anterior a Fidel Castro. Artistas tales como Manuel Piña, Carlos Garaicoa, Abigail González, Pedro Abascal y Ernesto Leal han sido los beneficiarios y las víctimas de las fluctuaciones políticas, sociales y económicas que han marcado la última década en Cuba. Al igual que para la mayoría de la gente en la isla, su

reacción a estos cambios se ha centrado en lo circunstancial y no en lo sistémico. Las causas de preocupación más inmediatas son abordadas al mismo tiempo que se mantiene la idea de la Revolución como sacrosanta. La aceptación tácita de lo que las generaciones anteriores sólo lograron a fuerza de claros pronunciamientos supone un cambio de énfasis que se traduce en las estrategias utilizadas en la creación de sus imágenes y en la postura teórica de estos artistas contemporáneos.

Las inquietudes de los artistas de la generación anterior giraban en torno a la reivindicación de la historia personal y de lo mitológico. Buscaban un idioma visual con el que expresar una identidad que hacía mucho que había desaparecido debido a una serie de abusos sociales, políticos, económicos e institucionales. Con todo, sus esfuerzos siempre se emprendieron dentro del marco de la identidad colectiva. La nueva generación plantea una concepción de Cuba como un lugar verdaderamente integrado de identidades personales y colectivas. Por ello, el arte de la presente generación de artistas cubanos que utiliza la fotografía debe entenderse en términos de la concientización del artista de los acontecimientos culturales, políticos y socioeconómicos matizada por el diálogo artístico internacional. Los artistas contemporáneos que usan la fotografía en Cuba se han deshecho de la supuesta necesidad de una justificación revolucionaria de la colectividad, algo que para ellos es obvio. Sus investigaciones han pasado a ser profundamente individuales e introspectivas. Su atención ahora se limita a meditaciones de índole más personal: su experiencia del espacio real y conceptual. Este profundo cambio para entender la nueva idea del espacio es significativa si tomamos en cuenta su completa interiorización de la Revolución; de hecho, sólo gracias a ello ha sido posible este cambio de dirección. La experiencia personal de cada uno de los artistas se transforma en el tema principal de esta nueva corriente que reafirma su visión individual.

Carlos Garaicoa (nacido en 1967) transforma el espacio público en una reflexión personal. Objetos desechados y fotografías documentales funcionan como artefactos personales y culturales. Se transforman en la base de ensueños perfectamente delineados y de reconstrucciones del espacio urbano. Andamios de madera erigidos para sostener flácidas construcciones durante su renovación a veces se convierten en atalantes clásicos y otras en guillotinas. La fachada de un edificio desmoronándose en La Habana Vieja es irónicamente celebrada como un arco triunfal. Hongos alucinógenos brotan a la vista de todos en la Plaza Vieja de La Habana, durante su renovación. Las transformaciones visuales que realiza Garaicoa de la arquitectura y el paisaje urbano se convierten en vehículos de comentarios tanto personales como sociales.

Al igual que Garaicoa, Pedro Abascal también se interesa en la transformación del espacio arquitectónico. Sin embargo, la diferencia entre los dos estriba en el menor interés de Abascal en las posibilidades metafóricas del espacio que en su potencial psicológico. Abascal, un fotógrafo al que casi siempre se asocia con sus imágenes de la vida en las calles, destila sus percepciones de la construcción del entorno en estudios mínimos—si bien monumentales—de sombras y detalles arquitectónicos. Con sólo el mínimo de indicios visuales, las austeras imágenes sin título de la serie *Balance eterno* capturan la tensión entre una oscuridad envolvente y la intensa luz tropical de La Habana. Las abstracciones tonales y geométricas resultantes de suelos, paredes y techos crean sutiles entonaciones psicológicas.

Manuel Piña (nacido en 1958) también utiliza abstracciones monumentales de elementos arquitectónicos. La serie *Aguas baldías* es un extenso grupo de imágenes del Malecón, la muralla que sirve de defensa contra las aguas y la vía más importante que protege a la ciudad de La Habana. Sustraídas de su contexto original por su tamaño y aislamiento, las imágenes exploran el elemento que define a la ciudad pero también reparan sobre su doble naturaleza como barrera y umbral, fin y comienzo, restricción y promesa.

Manipulaciones, verdades y otras ilusiones amplía el interés de Piña en la naturaleza del espacio público, aunándolo a un comentario sobre el espacio pictórico, así como de la esencia de la fotografía. Esta serie de cuatro trípticos interconectados fue realizada durante una época de dificultades económicas en Cuba, cuando la prostitución—una actividad diametralmente opuesta a los ideales y objetivos más puros de la Revolución—se hacía cada vez más patente en las calles de La Habana. Piña cuenta la historia ficticia de un artista contemporáneo que descubre, abandonadas, las imágenes en placa de vidrio de un fotógrafo del siglo XIX que después recrea en su propia época valiéndose de las prostitutas como modelos. Las imágenes resultantes son adquiridas después por una agencia de publicidad y acaban figurando en las vallas publicitarias para promover el turismo en Cuba. Piña fabrica y muestra las tres encarnaciones de la imagen: la placa de vidrio positiva original, la recreación fotográfica impresa en plata-gelatina y, por último, la documentación sobre la imagen publicitaria. La trayectoria de dichas imágenes y su uso a través del tiempo ofrece un comentario complejo y polivalente sobre el espacio público (en este caso, espacio prohibido y subversivo), la Revolución y la tradición y la función de la fotografía.

Las obras de de Abigail González (nacida en 1964) y Ernesto Leal (1971) nos brindan también la oportunidad de examinar la naturaleza y el funcionamiento de la fotografía. En una extensa serie titulada *Ojos desnudos*, González presenta un grupo de imágenes deliberadamente íntimas de eventos en apariencia naturales. En realidad, están meticulosamente compuestas y dirigidas. González explota el acondicionamiento visual y la aceptación de los fotorreportajes de fotógrafos anteriores que rinden homenaje al trabajador y al pueblo, confiriendo a sus imágenes un sentido espontáneo. En la base de sus primeras estrategias está el uso que hace el artista de perspectivas vertiginosas, cortes aparentemente hechos al azar y papel granulado, lo cual en su conjunto contribuye a la sensación de que las imágenes fueron tomadas sin que los sujetos se percataran de ello. González genera conscientemente la ilusión de vigilancia, de la invasión del espacio personal y de la usurpación de la privacidad. Entreteje un comentario polivalente sobre las diferencias claves de la Revolución entre lo colectivo y lo individual, lo personal y lo privado, así como del papel de la fotografía como evidencia.

En sus imágenes de la instalación *Aqui tampoco*, Leal aborda los temas del espacio privado y la evidencia de un modo más agresivo y directo. El artista nos concede un acceso íntimo y absoluto a los resquicios ocultos de sus propias habitaciones. Invita e incluso reta al espectador a que encuentre el objeto indefinido que busca: bajo la cama, en esquinas oscuras, detrás del refrigerador. Pero según indica el título de las obras, no se encontrará. Completamente diferentes a la distancia implícita de las imágenes pseudovigilantes de González, las de Leal son inmediatas e invasoras.

Las fotografías de Leal no sólo se pueden observar, sino que son físicamente invasoras del espacio personal y privado.

González y Leal echan mano de estrategias pictóricas que desencadenan una respuesta casi automática en el espectador referente a la veracidad y el sentido de violación que las imágenes implican. Mediante el uso de diferentes métodos y formatos, cada uno introduce en su obra un comentario tanto social como político, además de una afirmación personal de identidad.

Crear arte en Cuba es hacer política. Resulta imposible entender cabalmente las artes visuales en Cuba sin reconocer las ramificaciones personales de la política para los creadores artísticos. Esto no significa que la política sea el factor principal a tomar en cuenta al tratar de la obra producida en Cuba. Al contrario: las inquietudes políticas que aparecen en las obras de los artistas cubanos que usan la fotografía desde 1959 se han desarrollado siguiendo la evolución orgánica, vivencial y pragmática de la propia Revolución. Dependiendo de la situación, el contenido político está camuflado o latente, restringido o afirmado, subrayado o ignorado. Está entremezclado con una rica pátina de estética, identidad, afirmación personal y convicción social y filosófica.

Cualquier análisis de la práctica artística que establezca delimitaciones entre uno y otro grupo es imparcial por definición y nos presenta tan sólo una cara de la moneda. Luis Camnitzer, cuyo penetrante estudio *New Art of Cuba* se ha convertido en una piedra de toque para todos aquellos que buscan entender la complejidad de las artes visuales en Cuba, ha señalado que "en Cuba, el arte se ha convertido en un instrumento cada vez más complejo para la crítica constructiva y la superación del sistema. Incluso cuando tienen lugar rupturas estéticas, esta conciencia otorga al arte cubano una especie de continuidad estable".[17] La evidencia de un contenido político en la obra de los artistas cubanos que manejaban la fotografía al comienzo de la llegada al poder de Fidel Castro es sólo un elemento entre muchos; una fuente de mayor concientización, una complicación elegante. Una complicación, sin embargo, que nunca debe ser menoscabada.

TRADUCCIÓN
POR ILONA KATZEW

NOTAS

1. Se hizo más universal diez años después, cuando el italiano Gian Giacomo Feltrinelli publicó un cartel con la imagen de dicha fotografía, obsequio de Korda.

2. Revista publicada por el Instituto Nacional de Reforma Agraria.

3. Esto no implica, sin embargo, que Korda, Corrales y Salas no produjeran imágenes después de este periodo inicial que se conformaran a dicha designación, o que su compromiso y dedicación fuesen de ninguna manera menores que los de quienes les siguieron.

4. María Eugenia Haya, «Cuban Photography Since the Revolution», en *Cuban Photography 1959–1982*, catálogo de exposición (Nueva York: Center for Cuban Studies, 1983), 2. [Adaptado de «A History of Cuban Photography», de María Eugenia Haya, publicado originalmente en *Revolución y Cultura*, n° 93 (1981).

5. Para que no se preste a malas interpretaciones, es importante señalar que existieron algunas limitaciones de contenido, aunque probablemente esto fuese más a menudo el resultado de la autocensura que de un mandato institucional.

6. John Berger, *Art and Revolution: Ernst Neitzvestny, Endurance, and the Role of Art* (Nueva York: Vintage International, 1997), 30. (Edición original: Nueva York: Pantheon Books, 1969).

7. Incluido también en esta importante exposición se cuenta un grupo de estudios formales de Osvaldo y Roberto Salas.

8. Haya, 7.

9. Alberto Eliseo, «L'oblit no serà més que un mal record» [El olvido no será más que un mal recuerdo], en *Encuentro: José A. Figueroa & J. García Poveda*, catálogo de exposición (Valencia, España: Universidad Politécnica de Valencia, 1999).

10. Luis Camnitzer, *New Art of Cuba* (Austin, Texas: University of Texas Press, 1994), 14.

11. Si bien la inauguración de *Volumen I* es un práctico indicador histórico, la semilla de esta incursión en el nuevo arte cubano comenzó a germinar durante un periodo de tiempo más dilatado de discusión y debate. Para un tratamiento más contextualizado de los sucesos que desembocaron en la exposición *Volumen I*, véase el ensayo de C. Vives, 82–121.

12. Véase Vives.

13. «La exposición planteó obligadamente el debate sobre la razón de ser del arte cubano y la validez de la producción artística hasta ese entonces y reafirmó el derecho de ver lo que se estaba haciendo fuera de Cuba». Camnitzer, 14.

14. Esto aún ocurre hoy con artistas como Los Carpinteros y Luis Gómez, cuyo trabajo ha consistido principalmente en instalaciones escultóricas reforzadas por dibujos u obras sobre papel, y que emplean la fotografía para expresar ideas que no podrían expresarse con otras técnicas.

15. «Cada vez que el arte posterior a *Volumen I* se exhibe fuera de Cuba, no despierta debates sobre dogmatismo y sectarismo; lo que asombra es cómo una cultura que según los medios de comunicación es dogmática y sectaria puede alcanzar semejante libertad de expresión». Camnitzer, 7.

16. Gory abandonó Cuba en 1991. En la actualidad vive en Miami, en donde ha dejado la fotografía y se dedica únicamente a la pintura. En coherencia con su obra de los años ochenta, sin embargo, la fotografía y sus planteamientos siguen ejerciendo una influencia innegable en su obra.

17. Camnitzer, 318.

Fotografía Cubana: una historia … personal

CRISTINA VIVES

No puedo recordar exactamente la composición del grupo reunido aquella noche en la sala grande de la casa de Raúl Martínez; tampoco la razón del encuentro. Pudo haber sido alguna "sobremesa" luego de una exposición de fotografía, o simplemente un encuentro de algunos amigos con cualquier pretexto. Sí *veo* definitivamente a Raúl sentado a mi izquierda, Estorino, parado a mis espaldas algo retirado; Mayito, como siempre moviéndose inquieto del comedor a la silla; también por supuesto recuerdo a Marucha, y justo frente a mi la figura que siempre me pareció imponente de Pedro Meyer, con su pipa con olor a canela que todos odiaban pero que nadie le confesaba. También estaba a su izquierda Eugenia Meyer, su esposa, una mujer dulce pero fuerte—así la recuerdo—que se hizo querida y respetada por todos.

Era el año 1978 y hacía pocos meses se había realizado el *Primer Coloquio Latinoamericano de Fotografía* en México, del cual Pedro Meyer había sido uno de los máximos promotores y organizadores. La euforia de los resultados exitosos del Coloquio se respiraba todavía. La única razón por la que me encontraba allí era la de ser la pareja del fotógrafo Figueroa y haber sido testigo de los momentos previos y posteriores al evento, junto a todos los que allí estaban esa noche. De hecho mi acercamiento a la fotografía había sido puramente emocional y circunstancial. Nunca en mis estudios de Historia del Arte en la Universidad de La Habana—los que había terminado ese mismo año—se mencionó a la fotografía como parte de las "bellas artes" que formaban el programa de estudios de un graduado; y de aquel grupo, sólo había estudiado a Raúl como el gran pintor y diseñador que era y nunca como el fotógrafo que también fue. De manera que no sólo era la más joven del grupo con 22 años, sino también la más advenediza en términos de fotografía … entre muchos otros temas. [1]

Rememoro aquí aquella reunión informal para situar aproximadamente mis inicios dentro del universo de los fotógrafos cubanos, y también para reafirmar mi convicción de que 1978 fue el año crucial en que la fotografía cubana comenzó a tener una conciencia autónoma de su existencia.

Volviendo a los detalles de aquella noche, sí recuerdo claramente el tema del debate que podría resumirse un una pregunta: ¿Dónde radicaba el valor de la fotografía cubana que para asombro de todos los fotógrafos y la crítica había sobresalido como la más potente dentro de la muestra latinoamericana del Coloquio?

Las opiniones se dividían en dos grupos: los que opinaban, como Mayito, de que por primera vez se había podido reunir una muestra amplia, que ponía a los ojos del público decenas de negativos hasta ese momento inéditos, guardados en archivos personales o reproducidos en la prensa nacional; otros, como Pedro, aseveraban que la fotografía cubana que había sido vista en el Coloquio era la única que asumía una visión "optimista" de su realidad, y que resultaba una prueba absolutamente convincente del compromiso social de los fotógrafos cubanos con la vida de la nación. Para él, la fotografía cubana era un "oasis" en medio del panorama latinoamericano devastado por el individualismo, la frustración, la violencia y el deterioro de la condición humana.[2] Ambas opiniones eran ciertas, sin dudas. No obstante, en ambas prevalecía un acercamiento a la fotografía más como capacidad cognoscitiva, como "reflejo", como conciencia social, que como expresión artística. A este tipo de análisis sólo se llegaría más entrados los años ochentas, en consonancia con el cambio de orientación del arte en Cuba a partir de esa década, de la cual hablaré más adelante.

Otro tema interesante, siempre intentando dar respuesta a la pregunta en cuestión, era el análisis particular de cada fotógrafo, es decir, qué ofrecía cada uno de ellos al conjunto expuesto. En ese punto se mencionó el nombre de Korda[3], como aquel que tipificaba al grupo de fotógrafos que desde los tempranos sesentas habían sido autores de una impresionante cantidad de imágenes icónicas de la Revolución, nunca antes vistas de conjunto (al menos en un grupo significativo de ellas) y que por tanto se presentaban como "frescas" ante un público que las desconocía. La gran revelación del Coloquio, en este mismo sentido, había sido Corrales[4], también autor de trascendentes fotografías nunca antes exhibidas. Este análisis llevó a la conclusión de que tal tipo de autores estaban viviendo un "renacer" profesional,

en términos de reconocimiento, gracias a una obra que por ese entonces tenía ya casi 20 años de creada. En contraposición, se mencionaban nombres (Iván Cañas, Figueroa, Mayito, Rigoberto Romero, Gory, Grandal, la propia Marucha) que se mantenían activos, produciendo, y por tanto "renovando" la producción fotográfica cubana.

Mi "prueba de fuego" profesional de aquella noche fue expresar públicamente mi punto de vista al respecto. Entendía, y así lo dije, que en esencia nada diferenciaba a ambos grupos. De hecho todos habían llevado al Coloquio una producción pre-existente, publicada o no, pero realizada bajo premisas extra-artísticas, es decir, bajo las condiciones del periodismo y el documentalismo diario[5]. Lo realmente nuevo, común a todos—en mayor o menor medida—era el hecho de que habían asumido la selección de sus obras bajo un nuevo criterio: como ensayo fotográfico, como discurso intencionalmente estructurado, a través del cual veían por primera vez la posibilidad de expresar una idea, un concepto. Por supuesto, asumir a la fotografía no como imágenes aisladas sino como el desarrollo a través de ellas de un discurso, o como la estructuración de una idea, no era clara igualmente en todos los fotógrafos. Pero al menos, el sólo reconocimiento de este principio metodológico y sus exigencias conceptuales, marcó para todos el inicio de una nueva conciencia fotográfica más allá del documento gráfico; la fotografía se les presentaba entonces como un ejercicio de criterio y una expresión de individualidad. Hoy a 22 años de ese día sigo convencida de que los fotógrafos cubanos, y la fotografía como lenguaje creativo, tomaron un curso diferente a partir de 1978, tanto en la teoría como en la práctica cultural.

DE CÓMO LOS SETENTAS
SE PARECIERON REALMENTE A LOS SESENTAS

Es ya reiterativo el uso del término "épico" para clasificar de conjunto a la fotografía realizada en los primeros años de la década del sesenta. No rehuso el empleo del término, sólo que, como dice el refrán popular: "no son todos los que están, ni están todos los que son". Los años sesentas no fueron homogéneos, como tampoco lo fueron los setentas. Si repasamos cuidadosamente los datos históricos encontraremos suficientes argumentos para probar la debilidad de esta clasificación genérica.

La primera vez—de la cual tengo conciencia—en que el término "épico" quedó acuñado para clasificar la fotografía de los autores de los tempranos sesentas (Korda, Corrales, Osvaldo Salas, entre otros) fue en el ensayo que María Eugenia Haya "Marucha" publicó bajo el título "Apuntes para una historia de la fotografía en Cuba" con motivo de la ex-

posición celebrada *Historia de la fotografía cubana* en el Museo Carrillo Gil de México en 1979[6]. Este texto era la primera síntesis publicada que la autora hacía de sus investigaciones sobre la historia de la fotografía cubana, investigación que originariamente se había iniciado como tesis de graduación de sus estudios universitarios. La trascendencia de este ensayo es aún hoy notable, a pesar de su carácter más descriptivo que analítico. De hecho, era la primera vez que se intentaba "narrar" una historia fotográfica con la virtud incuestionable de recopilar los datos que hasta el momento se encontraban dispersos en decenas de publicaciones y que abarcaban más de un siglo. Marucha había ido a las fuentes publicadas y a los archivos públicos y personales de fotógrafos. Fueron momentos en que recorría junto a Mayito las principales ciudades de la isla en busca de herederos de olvidados negativos. Acopió para esta historia cientos de negativos, daguerrotipos, vintages, ambrotipos, adquiridos con los recursos familiares y luego donados a los archivos de la Fototeca de Cuba también fundada bajo su dirección[7].

Por tratarse de una primera "historia", lo que Marucha iba "armando" era el cuerpo básico, esencial. Muchos de sus esfuerzos estaban en aquellos momentos dirigidos a poner, por primera vez, la obra de sus contemporáneos junto a la de sus predecesores, para conocer—como solía decir—el sitio de donde venimos. Su interés primeramente panorámico perfiló los contornos de su investigación y como recurso metodológico la subdividió en períodos, temas, generaciones y circunstancias creativas. No puede olvidarse además que estamos hablando de los años setentas, a poca distancia histórica de la década anterior y partiendo de una carencia de información previa considerable. Las prioridades del momento imponían una caracterización genérica y no se disponía aún del tiempo necesario para estudiar monográficamente la obra de los más cercanos en el tiempo. También, el marcado carácter nacionalista y latinoamericanista que se respiraba en estos años, presente sin dudas en los eventos mencionados (el Coloquio, la muestra del Carrillo Gil, entre otros), estimulaba a un enfoque de la fotografía como historia gráfica del desarrollo de la nación. No es gratuito entonces el hecho de que en estos primeros conjuntos fotográficos—exhibidos y catalogados—quedaran fuera, por considerarse menos representativos a los efectos de la historia que se contaba, los experimentos abstractos de Mayito realizados y exhibidos desde 1962 hasta 1966, e inteligentemente analizados por Graziella Pogolotti en la revista *Cuba Internacional*[8]; así como la extensa obra publicitaria y de moda realizada por Korda desde 1956, lamentablemente conservada hoy sólo por medio de fotocopias de vintages. La obra promovida por estas primeras magna-exposiciones no incluyó tampoco las secuencias casi cinematográficas, de tendencia abstracta, que hiciera Enrique de la Uz en 1970 y que expuso junto a Iván Cañas y Luc Chessex en el *Salón 70*, en un ensayo a tres manos titulado "No hay otro modo de hacer la zafra"[9]. Tampoco fueron incluidas las fotografías que sobre las fabelas marginales de La Habana hiciera Ernesto Fernández, muy poco divulgadas y estéticamente aliadas de los cánones de composición abstractos, más relevantes como búsqueda estética que como documento social. El Ernesto conocido por todos, antes y aún ahora, sigue siendo el "fotógrafo de Playa Girón y las microbrigadas de construcción".

La extensa obra de Corrales, por su parte, estaba por estudiar. Eran sumamente conocidas las imágenes "gloriosas" tomadas durante los primeros años del triunfo de la Revolución: la fotografía de Fidel Castro durante el acto público en la Plaza de la Revolución—antigua Plaza Cívica—con motivo de la primera. Declaración de La Habana en 1960 (imagen reproducida en el billete de 10 pesos, vigente hasta hoy, acuñado por el entonces naciente Banco Nacional de Cuba a raíz del cambio de la moneda en el país); o la imagen que bajo el nombre de "La Caballería" hiciera durante la intervención de la United Fruit Company en la antigua provincia de Oriente; o la serie conocida como "La banda de nuevo ritmo" que tipifica a los cubanos que esperaban la explosión de la bomba atómica cuando la crisis de los misiles de 1962. En cambio, las fotografías de tono coloquial, especie de reportaje doméstico y bucólico sobre el pueblo de pescadores de Cojimar, no se reconocieron como obra de "autor"

hasta tiempo después, cuando ya su nombre venía asociado a la obra "épica" de la Revolución.

En realidad no hubo una fotografía "épica" genéricamente hablando, sino una selección "épica", hecha por una visión "épica", promovida por una revolución social "épica". No es por tanto una responsabilidad fotográfica, sino una responsabilidad política (incluída la política cultural), el que la obra de los años sesentas, difundida antes y después del Coloquio de México, fuera definida en tan estrechos márgenes. Tampoco debe decirse que el trabajo fotográfico de Mayito o Raúl Martínez fueron "excepciones" u "oasis" en medio de una fotografía politizada, como reza en numerosos textos sobre historia y crítica fotográfica. Como siempre, cada época acuña sus sellos de identidad.

Tanto la fotografía de los años sesentas como la de los setentas se movió simultáneamente, y en muchos casos dentro de la producción de un mismo autor, del documento a la experimentación, del símbolo al concepto, del tema sociopolítico al íntimo y coloquial, del panfleto a la autorreflexión, de la masa al individuo, del héroe al nuevo héroe, e incluso al antihéroe. La revisión aún incompleta de los cientos de negativos de cada fotógrafo así lo demuestra. Lo que nunca se publicó, existe.

LA FOTOGRAFÍA EN LA PRENSA Y EL CIRCUITO DE ARTE CUBANOS (1959–1979)

Como país de régimen socialista, el nuevo estado cubano definió desde sus inicios las reglas de juego económicas, sociales, culturales e informacionales. La fotografía fue ponderada como el medio más directo y convincente de la "realidad"; por otra parte el arte, léase el resto de las conocidas manifestaciones artísticas, era necesario pero cuidadosamente tamizado dada su gran incidencia en la conciencia. Fotografía y arte tomaron por tanto caminos separados. La primera fue la imagen de la Revolución, publicada a páginas completas de los principales diarios, difundida en el cine, manipulada por la gráfica política movilizativa, promovida en exposiciones itinerantes de carácter conmemorativo como parte de las denominadas *Jornadas de Solidaridad con Cuba*, auspiciadas por nuestras sedes diplomáticas en todos los confines. El arte era otra cosa, un mal soportable, frecuentemente sospechoso en sus múltiples posibles lecturas, ambiguo en forma y contenido, e incontrolable por la relativa independencia de sus autores. Los fotógrafos vivían de sus fotos, eran profesionales de la cámara, pero condicionados por las demandas temáticas y formales de los medias gracias a los cuales existían. Los artistas no vivían de su obra, la realizaban en la soledad peligrosa de sus estudios, sus "cuadros" vivían con independencia propia en las salas de

exposiciones, y el mensaje circulaba entre artistas y el público de las galerías. La mayor capacidad reproductiva de la fotografía y su utilidad propagandística eran al mismo tiempo su *karma*. La individualidad y relativa autonomía del arte eran sus horizontes de libertad pero al mismo tiempo sus límites de difusión.

La sociedad socialista—más bien el Estado Socialista—modeló paulatinamente los rumbos del arte y la fotografía—así por separados—desde principios de los años sesentas. La prensa se encargó de la imagen fotográfica, y las instituciones de cultura[10] se responsabilizaron con establecer los márgenes "necesarios" del arte en sus circuitos de exposición. Con bastante rapidez quedó atrás la euforia con que los artistas asumieron los aires de libertad que la nueva Revolución propugnaba en su proyecto político. Es sumamente interesante leer detenidamente los textos críticos o promocionales de inicios de los años sesenta. Me interesa mencionar aquí particularmente tres de ellos, escogidos entre otros muchos, por lo elocuente de sus contenidos.

El primero de ellos es un artículo publicado en el periódico *Hoy Domingo*[11] del periodista Manuel Díaz Martínez, con motivo de la exposición *Salón Anual 1959: pintura, escultura y grabado*, celebrado en el Museo Nacional de Bellas Artes en octubre de 1959, a escasos meses del triunfo de la Revolución. A continuación algunos de sus fragmentos más significativos:

> Son numerosas las críticas provocadas debido al aumento numérico de cuadros abstractos por sobre las tendencias figurativas y sociales situando al Salón al margen de la actualidad revolucionaria de nuestra Patria. Cierto es que este Salón es casi totalmente abstracto pero esto no es consecuencia de los organizadores del Salón, sino de la realidad de nuestra pintura actual, del fenómeno cultural y estético al cual ellos no pudieron escapar, so pena de cometer injusticias demagógicas.
>
> El Salón Anual de 1959 tiene que ser, si es que quiere tener su función esencial de expositor de las corrientes estéticas urgentes, el punto de reunión de las producciones más recientes de nuestros creadores, cualesquiera que sean las tendencias predominantes entre ellos. Los organizadores de estas exposiciones nacionales tienen que someterse a la realidad de nuestro arte. Donde únicamente interviene la voluntad de los organizadores es en la selección de las obras en base de su calidad artística.
>
> No es culpa, pues, del S.A. [Salón Nacional] que en Cuba en estos momentos, predomine una corriente artística y no otra; que sean más los pintores que cultivan las figuras, que sean más los creadores «puros» que los sociales (...) El Departamento [de Bellas Artes] no es responsable de que el ochenta por ciento de nuestros jóvenes pintores hagan manchas tachistas y arte no objetivo. Cuando el Departamento citó para el Salón Anual se enfrentó a una realidad ineludible: la de que en Cuba no existe pintura social, la de que en Cuba lo que prima es la pintura abstracta o realista sin preocupaciones sociales.

Algo más tarde, Edmundo Desnoes, una de las voces críticas más respetadas de la cultura artística cubana, se veía en la necesidad de argumentar a espectadores y autoridades las virtudes y el derecho al espacio público de la abstracción, a raíz de la polémica exposición "Expresionismo abstracto". En el catálogo de la muestra dice el autor:

> La persona que no entiende el arte no figurativo tampoco disfrutará cabalmente el contenido de la pintura tradicional. Toda pintura está construida con elementos plásticos: con colores y formas sobre una superficie plana. El que no logre separar la pintura de la realidad y deslindar la belleza natural de la belleza artística se verá constantemente confundido al enfrentarse con la obra de arte. La pintura no-figurativa ayuda a entender desde dentro la estética de toda la pintura.
>
> El hombre es más hombre en la medida que enriquece su visión del mundo, en que puede entender o disfrutar de un número mayor de realidades.[12]

Otro elocuente texto es el artículo-entrevista de Leonel López-Nussa al pintor Orlando Hernández Yánes publicada en la revista *Cuba*[13] donde el artista expresa:

> Creo que es deber de los pintores cubanos hallar nuevas soluciones a los problemas del arte, los cuales estén acordes con las profundas transformaciones que lleva a cabo la Revolución en todos los ámbitos. Tenemos el privilegio de vivir dentro de uno de los acontecimientos más trascendentales del siglo XX. Tenemos también el privilegio de ser cubanos y, por tanto, podemos contar con una poderosa fuente de inspiración como es nuestra Revolución. Este hecho nos impone una pregunta fundamental: ¿cómo fundir las exigencias estéticas con la inspiración revolucionaria? (...) el arte es creación, comunicación, por medio del cual el artista expresa el medio que lo rodea, su mundo formado por la realidad objetiva. Y si nosotros contamos hoy con una nueva y poderosa realidad como es la Revolución, nosotros estamos contando con un inagotable manantial de inspiración, antes desconocido...Se ha hablado también de la "libertad" del arte de hoy, en efecto, hoy más que nunca el arte ha conocido una diversidad de procedimientos, una libertad técnica[14], como nunca el artista había conocido antes. Sin embargo, para nadie es un secreto que una fuerte censura pesa sobre el arte contemporáneo allí donde, con fines políticos reaccionarios, se habla más de la "libertad" del artista. (...) Nosotros pues, artistas cubanos, contamos con una poderosa verdad que expresar; cuando logremos decirla con lenguaje propio, cada artista con su lenguaje personal, el arte cubano alcanzará uno de los lugares más altos.

Resulta claro que la llamada libertad de expresión permitida por la Revolución fue bien pronto "entendida" por los creadores, ya fuera por conveniencia o por necesidad, como "libertad de estilo": léase, libertad formal, no de contenido o reflexión.

El "retiro artístico" observado desde finales de los sesentas de numerosos creadores (Antonia Eiriz, Umberto Peña, Chago o Raúl Martínez, entre otros), es índice elocuente de la atmósfera de esos años. Su ausencia por años del panorama artístico cubano—voluntaria en unos casos, impuesta en otros—no debe confundirse con actos de "depresión", "debilidad" o "inadaptación social", como en ocasiones fue acotado genéricamente por la versión oficial; por el contrario, fueron dramáticas y hasta conscientes posiciones ético, artísticas y sociales asumidas ante los márgenes impuestos al pensamiento y la conducta personal. Recuérdese que fue precisamente en 1971 la celebración del Congreso de Educación, nombre rectificado rápidamente ante el clamor de artistas e

intelectuales, por el de Congreso de Educación y Cultura. Los días de sesiones del congreso dedicaron extensas sesiones de su agenda al análisis de los "principios, objetivos y funciones sociales del arte y los artistas en la sociedad socialista", lo que en términos prácticos significó dejar establecidos los raseros por los que en lo adelante serían analizadas la producción de arte y la propia condición "socio-moral" de sus autores[15].

Es así que entrando en la década del setenta quedaron aún más definidos los campos de acción de artistas y fotógrafos. Para estos últimos debe agregarse como agravante que sus imágenes, incluso aquellas más difundidas y hoy consideradas el clímax de su producción, eran muchas veces reproducidas en la prensa diaria sin créditos de autor. El reconocimiento autoral fue eliminado en aras de ponderar la función social de la imagen. Se cumplía así en el terreno de la fotografía con lo que era considerado uno de los cánones fundamentales de la creación artística dentro del socialismo.

Ajustándonos a la historia, nuestros fotógrafos en activo durante los años sesentas y setentas desarrollaron su obra vinculados fundamentalmente a las publicaciones periódicas, y exponían sus imágenes en lo que podríamos llamar un sistema paralelo de exposiciones convocado y dirigido por las entidades de prensa y políticas, me refiero a los *Salones nacionales de fotografía 26 de julio* auspiciados por la Unión de Periodistas de Cuba (UPEC) y a los *Salones de propaganda gráfica* convocados por el Departamento de Orientación Revolucionaria (DOR). Rara vez aquellos que trabajaban para el periodismo accedían al sistema de galerías de arte. Mención aparte merecen los llamados *Salones nacionales juveniles de artes plásticas* convocados anualmente por el Ministerio de Cultura y la Unión de Jóvenes Comunistas, donde la fotografía adquiriría lentamente igual protagonismo en relación con la pintura, escultura y demás manifestaciones. Pero éstos tuvieron su período de esplendor sólo a partir de finales de los setenta. En general, este sistema de Salones al que me refiero, convocaban a los artistas y fotógrafos ajustándose a una división por géneros y manifestaciones que fortalecía las diferencias a la hora de valorar artísticamente la obra presentada. Esta categorización de las manifestaciones artísticas atendiendo a la técnica, mantuvo a lo largo de todos estos años una diferenciación marcada entre la fotografía y el resto de las artes plásticas.

Revisando cuidadosamente la vida profesional de los fotógrafos de estos años salta a la vista también la casi carencia de exposiciones personales realizadas en el circuito de galerías y museos dirigidos por la administración de cultura. El rol jugado por la Galería de La Habana fundada en 1962, que acogió durante los inicios de la década exposiciones fotográficas de Mayito, Osvaldo y Robeto Salas, languideció a finales de los sesentas. Las exposiciones mencionadas mostraban un segmento de la obra de estos fotógrafos no incluido en las muestras colectivas dedicadas a los temas históricos y socio-económicos convocados por los sistemas de Salones, me refiero a la experimentación abstracta de Mayito y a las fotografías de desnudo de Roberto y Osvaldo Salas, por citar algunos ejemplos. En 1973 una exposición de José A. Figueroa en la Galería del Vedado, se registra aislada en el panorama artístico habanero. Era una selección de imágenes realizadas durante varios años de trabajo periodístico en la revista *Cuba* y que intentaba, según un nuevo criterio de selección de su autor, hacer un estudio tipológico del "cubano". Concebida originalmente con el título de *Todos nosotros*, fue manipulada inconsultamente por la institución bajo el nuevo nombre de *Rostros del presente, mañana*, unida a un texto sin firma que adjudicaba a la exposición un sentido apologético—del que carecía—hacia los sectores obreros que "construían la nueva sociedad".

Un vacío fotográfico se apreció en el circuito de arte desde ese año hasta casi entrando en los ochentas en que por primera vez los fotógrafos re-evaluaron el conjunto de su obra e iniciaron un movimiento de exposiciones personales, asumiendo por vez primera su real protagonismo artístico. Reitero aquí la importancia que el Coloquio de Fotografía de 1978 tuvo en esta autoconciencia de los fotógrafos cubanos.

Fue la prensa, definitivamente, el soporte básico de difusión de la fotografía cubana, y dentro de ella dos publicaciones jugaron en diferentes momentos roles excepcionales de calidad: el periódico *Revolución* (1959–1965) y la revista *Cuba* (1962 al presente)[16].

Revolución fue la imagen del nuevo estado revolucionario. El *staff* del periódico aglutinó a los más destacados creadores e intelectuales del momento en el terreno del periodismo, la publicidad, la fotografía y la gráfica. Colaboraron en ella Korda, Corrales, Osvaldo y Roberto Salas, Mayito, Raúl Martínez, Ernesto Fernández, Guillermo Cabrera Infante, Jesse Fernández, Carlos Franqui, entre otros muchos. Las páginas de *Revolución* y su semanario *Lunes de Revolución* fueron verdaderos centros de poder intelectual desde los cuales emanó una imagen renovadora del país y de su periodismo. Al igual que lo hizo la revista *Cuba* en sus primeros años de existencia, ambas publicaciones otorgaron a la imagen, la gráfica y la palabra escrita todo protagonismo desde un riguroso punto de vista cultural y estético. De ahí su eficacia también en términos ideológicos.

Los creadores vinculados a estas publicaciones gozaron de una ventaja excepcional; fotógrafos, diseñadores y escritores disponían de un soporte de difusión de su obra dentro de muy amplios márgenes de creación. Todos los temas (política, cultura, filosofía, arte, literatura, historia), todos los estilos (pop-art, cinetismo, nueva figuración, abstracción) tuvieron cabida en las páginas de estas publicaciones. Los responsables del diseño (Raúl Martínez especialmente en *Revolución* y Umberto Peña, Frémez, Rostgaard, Villaverde en *Cuba*) dejaron en sus páginas muchas de sus más logradas creaciones artísticas, que hoy constituyen el mejor catálogo de su obra gráfica. Los fotógrafos por su parte, aún dentro de los límites temáticos que el perfil de la noticia imponía, tuvieron el privilegio de interpretar la realidad más allá del documento. En muchos casos la fotografía gozó de inusuales libertades a la hora de representar a líderes políticos, eventos históricos e incluso áridos temas económicos. Un importante criterio artístico, seguido en particular por la revista *Cuba*, fue la de respetar el concepto de "ensayo" para la fotografía. Sumamente interesante resulta el estudio crítico de los números de la revista hasta aproximadamente 1976, en los cuales los ensayos fotográficos publicados a páginas completas dialogaban—con independencia propia—con los textos escritos por los más notables periodistas, narradores y poetas de la época. Se buscaba no la descripción o documentación de la noticia, sino un nivel más profundo de interpretación del tema planteado, al cual llegaba el lector por inducción y reflexión. Con frecuencia un tema económico—como la zafra azucarera—podía ser presentado mediante imágenes casi abstractas y poesía.

No creo que sería errado encontrar similitudes, desde una perspectiva histórica, entre las publicaciones *Revolución* y *Cuba,* y otras instituciones culturales como el ICAIC (Instituto Cubano del Arte e Industria Cinematográficos) o la Casa de las Américas, fundadas éstas últimas en los meses iniciales de 1959. Entidades todas que desempeñaron un rol fundamental como espacio tolerante de creación y debate cultural, dentro de los principios políticos del entonces joven estado.

LO OCULTO O INÉDITO EN LA FOTOGRAFÍA CUBANA (1959–1979)

El panorama descrito permite acercarnos al contexto "oficial" en el cual se creó y circuló la fotografía hasta finales de la década del setenta. Extraer de ese contexto oficial las conclusiones sobre la naturaleza estética de la fotografía cubana de ese período conlleva enormes riesgos; el más peligroso de ellos es el de identificar al todo con sólo una de sus partes.

El estudio de las imágenes publicadas o expuestas en uno u otro circuito (la prensa escrita o el sistema de galerías de arte) permitiría deducir, como lo hizo Edmundo Desnoes en una ocasión, que la fotografía cubana no rebasó los márgenes impuestos por la realidad[17]. No obstante sería más justo reconocer que la fotografía realizada aún bajo las circunstancias de la demanda oficial—publicada o no—sorteó los peligros del documentalismo y desarrolló un cuerpo simbólico e instrumental propio.

A lo largo de estos años, los más destacados fotógrafos, fueron desplazando el eje de su interés en correspondencia con el devenir histórico-social de la nación, pero también en correspondencia con sus propios intereses individuales como creadores. Partiendo todos ellos de posiciones empíricas en el terreno de la teoría del arte (recuérdese que todos los fotógrafos de estos años carecieron de formación artística), no sólo fueron intérpretes, sino analistas de la realidad. La prensa decantó las imágenes adecuadas a sus fines, pero definitivamente los fotógrafos fueron responsables de crear la imagen.

El carácter heroico adjudicado a las primeras fotografías de Korda de los años sesenta no son más que la traslación de sus intereses y entrenamiento publicitarios de los cincuentas, donde lo heroico estuvo siempre ausente. Mejor sería definir sus imágenes como un nuevo *styling* continuador de su ojo publicitario. En esta traslación debe encontrarse la eficacia de la imagen del líder, que devino en una imagen útil a la Revolución. Las fotografía publicitaria y de moda de Korda, que continuó haciendo hasta 1968, no aceptan diferencias sustanciales en comparación con sus fotos de líderes, que realizó simultáneamente. La apología política que ha tratado de verse en ellas no es otra cosa que un simple cambio de foco temático dentro del conjunto de su obra. En este sentido, como diría Desnoes, se impuso la realidad, pero sólo la del "modelo", no la del propósito. Sería necesario mencionar aquí que muchas de las fotos que hoy se exhiben de este autor son seleccionadas en atención a la figura del "retratado" sin tener en cuenta el valor artístico de la imagen. Bajo otras circunstancias políticas, estas imágenes podrían calificarse como las menos representativas de su carrera. En este sentido continúa la manipulación política de la totalidad de su obra y la consiguiente valoración artística asociada al concepto de lo épico.

Otro lugar común en la valoración de la fotografía en Cuba es la aseveración de que los años setentas no sobrepasaron una intención populista y demagógica de la realidad, cumpliendo un rol pragmático y representacional. Al mismo tiempo es frecuente la conclusión de que ambas décadas focalizaron sus intereses en el "líder" (los sesentas) y en el "hombre" (los setentas); es decir, que fueron de la Revolución como ente abstracto representado en sus líderes, a la Revolución como hecho "popular" representado por el hombre trabajador como héroe anónimo cotidiano. Soy de la opinión de que ambas conclusiones son inexactas (la obra y la palabra de los fotógrafos lo muestran) e inducidas (determinadas por el radio de acción político permisible a los fotógrafos en cada momento).

Cuando hablamos de Corrales, Korda, Osvaldo y Roberto Salas, Liborio Noval, entre tantos otros, estamos hablando de aquellos profesionales de la fotografía que desarrollaron el climax de su trabajo en el periodismo diario de los primeros años de triunfo revolucionario, con un *background* profesional que les hizo posible el acceso a un estrato de la superestructura política en momentos en que los nuevos líderes políticos (Fidel Castro, Che Guevara, Camilo Cienfuegos, entre otros) estructuraban su programa político desde las calles y las montañas del país.

Los setentas fueron otra cosa, al menos para los fotógrafos, especialmente aquellos no vinculados con los órganos oficiales del periodismo. Me refiero a la generación que fue demasiado joven para sumarse a la ola revolucionaria y ser protagonista activo de las transformaciones del país. Los setentas fueron los años de la institucionalización, es decir, de la organización estratificada de un país, donde a nivel callejero existió mucho menos margen para la espontaneidad política. El acceso al líder constituía una responsabilidad estatal y sólo un *staff* "probado" de corresponsales ostentaba las credenciales de acceso. Los jóvenes fotógrafos del momento, la llamada fotografía de los setentas, se mantuvo al margen de los intereses de la fotografía noticiosa gubernamental. Considero por tanto, sumamente impreciso valorar la producción fotográfica de estos años sin considerar los imperativos de la época. Más allá del líder, siempre existieron los millones de habitantes de la isla, que pasaron a ser los protagonistas de un sector importantísimo de las artes plásticas de todos esos años. Su imagen fue el centro focal de múltiples artistas, incluso desde los tempranos sesentas, por lo que una diferenciación marcada de intereses fotográficos entre ambas décadas carece de argumentos. Lo interesante sería determinar cómo esta fotografía del "cubano" pudo erigirse en una obra conceptualmente compleja y trascendente.

Atentamente analizadas, las fotografías más valiosas de estos años (me refiero a la de algunos fotógrafos de los finales de los sesentas y hasta finales de los setentas) no son una imagen determinada por un afán edulcorador de la realidad, ni tampoco apologético de un proceso social que de hecho implicaba para ellos y sus contemporáneos una interminable lista de sacrificios y censuras ideológicas. Tal postura hubiera dado como resultado otras imágenes realmente falseadas y artísticamente insostenibles. No estimo por tanto que se trate de una época de "compromiso y celebración"[18]. Lo valioso de este conjunto es en mi opinión la conversión en valores humanistas de las demandas políticas de una época. Al igual que Korda y Corrales nos hicieron visionar a los líderes como *"fashion models"*, Iván Cañas, Marucha, Figueroa, Mayito y Rigoberto Romero, entre otros, se rehusaron a perpetuar al estereotipo del "trabajador feliz"

142

ansiado por la propaganda política, para inmortalizar en cambio a sus contemporáneos, incluido el marginal, más allá del panfleto y la transitoriedad de la política.

DE CÓMO LOS NOVENTA SE PARECEN TAMBIÉN A LOS OCHENTAS

Cuando en octubre de 1979 varios jóvenes artistas se reunieron para exhibir sus obras en la residencia privada de José Manuel Fors, estaban marcando un cambio de orientación en el panorama artístico cubano, aunque sin exacta conciencia de sus actos[19]. Algunos de ellos eran aún estudiantes del Instituto Superior de Arte de La Habana y todos comulgaban en el interés común de enfrentar la creación artística como un acto de introspección e investigación, próximo a una arqueología de sus identidades. Ninguno de ellos parecía tener contacto con las preocupaciones sociales inmediatas que se reclamaban para el arte, más bien trataban de encontrar su propia ubicación dentro de un entorno mucho más extendido, más universal, al que sólo podían llegar desde el interior del individuo mismo. No bastaba saber a dónde pertenecían, sino de dónde provenían en términos antropológicos. Era necesario buscar en la historia individual o familiar, no sólo en la comunitaria; en la psicología personal no sólo en la psicología de masas; en la religión y la espiritualidad, no sólo en el dogma material; en la naturaleza, no sólo en la sociedad. El universo se les convirtió en la expresión ampliada de la nación.

Estas preocupaciones—todavía "estudiantiles" en cierto sentido, expresadas en obras aún inmaduras y tentativas, que intentaban asimilar a un tiempo todas las corrientes estéticas y las morfologías contemporáneas—fueron obvias desde los finales de la década del setenta, coexistiendo en contraposición con una producción "oficial" de un tipo de arte llamado a la representación formal y a los contenidos de la praxis socialista. Estas preocupaciones aparecieron ya desde entonces, y no sólo en la década siguiente, cuando *Volumen I* pareció ser el *antes y el después* del arte cubano.

En efecto, ya desde 1976 en que se crea el Instituto Superior de Arte (ISA), un principio pedagógico más renovador fue sentando ciertas bases para este tránsito. Los estudiantes que arribaban a la enseñanza superior de arte venían literalmente entrenados en todo tipo de conocimiento técnico, avalados por largos años de estudios de arte en niveles elementales y medios. Venían de saber hacer, y el Instituto los recibía para enseñarles a pensar. Esta nueva orientación pedagógica, que ganaría en fuerza en los años subsiguientes, era a su vez soportada por nuevos aires en la política cultural, que poco a poco maduraban dentro de la estructura administrativa de las artes plásticas del país; más lentamente que en el arte por supuesto, pero definitivamente indispensable para su existencia. Una vez más la institución delarte en su acepción oficial, marcaba pautas en el desarrollo de la creación artística, esta vez, con más fortuna.

Volumen I en 1981 fue prueba de ello. Se unieron en esta exposición los mismos artistas que en 1979 se dieron cita en casa de Fors, con la excepción de Carlos José Alfonso (quien había decidido emigrar a Estados Unidos), y se le sumaban Tomás Sánchez (el mayor del grupo) e Israel León, hasta cerrar la nómina de once artistas. Ya en ese año, los que estudiaban en el instituto pasaron a ser la primera graduación del ISA y algunos de ellos fueron los profesores del siguiente curso académico.

Volumen I, como bien se ha dicho, fue en cierto sentido una exposición tímidamente renovadora en términos artísticos, pero probaba la existencia de algo diferente. La crítica artística y la mitología colectiva se han encargado de engrandecer sus virtudes, pero no cabe duda de que fue parte importante de una historia de encuentros y desencuentros beneficiosos para los 20 años que le han sobrevivido[20].

Tomó algún tiempo para sentir las señales del cambio en la fotografía. Los vasos comunicantes entre las "artes" y la imagen fotográfica no eran todavía fluidos: Gory ya presentaba

fotos manipuladas—nuevas realidades armadas desde el laboratorio—en el segundo Coloquio de México, pero dialogaba en *Volumen I*, ese mismo año, con una pintura hiperrealista, exactamente la última que realizó en Cuba durante todos los años ochentas los que dedicó enteramente a la práctica fotográfica. Fors no llegaría a la fotografía hasta tiempo después, luego de incursionar con éxito en la manipulación de objetos y espacios tridimencionales relacionados con su investigación sobre la naturaleza. Grandal, una de las figuras más interesantes de esos años, fue moviendo lentamente su foco del héroe popular al hombre, de José Martí a su propia sombra, como reafirmando el espacio vital de su subjetividad. Su ensayo "La imagen constante" lo vinculaba a los intereses temáticos de la generación precedente, pero "En el camino", serie enteramente realizada en los ochentas, lo colocaba definitivamente en la estética y la poética de la más joven generación.

Lentamente se "contaminaba" la naturaleza fotográfica aunque la práctica institucional, la crítica radical y los esquemas de promoción seguían caminos diferenciados que hacían casi imperceptibles los cambios, provocando en ocasiones contradicciones extremas y conflictos generacionales[21]. Los límites entre lo *específico fotográfico* como objetivo y la propia fisonomía del medio se diluían. Las nuevas morfologías del arte definían a la idea como primaria, y a la técnica como instrumento. El concepto y el lenguaje iban irrigando el terreno hasta provocar cambios definitivos. Es en estos años donde deben buscarse las bases de lo que ha dado en llamarse generación de los 90, incluida la más joven generación de fotógrafos.

Los artistas que protagonizaron los noventas cubanos—y me refiero a las propuestas más interesantes de jóvenes egresados de las escuelas de arte entre 1990 y 1995—participaron de un proceso histórico-social complejísimo donde a la catástrofe económica del sistema—provocada por la caída del campo socialista europeo y el consecuente cese del soporte material a la isla—se unió la desintegración de los valores éticos e ideológicos que habían sustentado años enteros de vida personal y comunitaria.

Fieles a la tradición ética del arte en Cuba, estos artistas continuaron conectados con las fuentes nutricias de su entorno y desde el lenguaje específico del arte, crearon obras que no podían sustraerse a los imperativos de su contexto; no obstante estos creadores se mantuvieron a distancia de las intenciones de práctica y transformación social que caracterizaron al arte de la década anterior (especialmente en su segundo lustro), donde el arte pareció asumir el rol destinado a la tribuna noticiosa y al debate político.

Estos jóvenes artistas—que a inicios de la década no sobrepasaban los 25 años de edad—no tuvieron entre sus intenciones la de actuar desde el arte sobre la realidad. Más

bien parecía prevalecer en ellos, con mayor urgencia que en sus antecesores, la necesidad de autorreconocerse como individualidades artísticas y sociales, la defensa de un espacio de introspección y juicio, y hasta la defensa de un espacio apolítico—ese ansiado estado de liberación—luego de una larga era de socialización idealista y real desencanto. Algunos de ellos han trascendido sus referentes y han desarrollado un cuerpo de trabajos universalmente significantes dentro del discurso artístico internacional.

En ese entorno veo los fundamentos de lo que hoy hemos denominado la generación o el arte de los noventas en Cuba: como un proceso derivativo, natural, intenso, pero no necesariamente abrupto.

La historia, incluida la historia del arte—ha quedado comprobado—no responde a ciclos predeterminados o predecibles y, de hecho, los intentos de periodización resultan absolutos, o al menos inexactos. Esta verdad científica no parece ser del todo aplicable a Cuba donde—al menos en el siglo XX—cada fin de década e inicio de la siguiente marca un nuevo derrotero en la vida de la nación y su cultura. Hemos sufrido convulsiones cuando una década cede el paso a la siguiente. Los últimos cuarenta años así lo indican.

La carencia de memoria histórica ha sido una de nuestras principales debilidades nacionales. Los que hoy creamos, valoramos o simplemente observamos, intentamos continuamente actos de reconstrucción donde los lazos de continuidad se diluyen. Esta versión histórica de cuarenta años de fotografía en Cuba, la que narro desde mi condición de testigo presencial en unos casos o como parte activa en otros, pero siempre desde mi perspectiva personal, es obviamente un nuevo acto reconstructivo, que he intentado sustraer de los esquemas clasificatorios con la ayuda del dato histórico: esa célula casi objetiva, que activa en la memoria aquello que antes omitimos u olvidamos.

El ejercicio reconstructor me reconforta al mostrarme que ellos, ahora, como nosotros, entonces, seguimos siendo más o menos, los mismos.

La Habana, julio, 2000

NOTAS

1. La casa de Raúl en el barrio del Vedado, había sido por muchos años un centro de reunión de artistas y de debate sobre arte. Raúl Martínez (1927–1995) destacado artista cubano y figura prominente de las artes visuales desde la década del 50, desarrolló en su propia casa—entre 1966 y 1967—cursos de fotografía, donde vinculó el estudio de la técnica y apreciación fotográfica al desarrollo de las artes visuales de esos años. En estos cursos participaron entre otros los fotógrafos Mario García Joya, Iván Cañas, Grandal y Enrique de la Uz. Los allí reunidos aquella noche eran: Abelardo Estorino, teatrista, compañero de Raúl durante casi toda su vida; Mario García Joya, "Mayito", fotógrafo y organizador de la participación cubana en el *Primer Coloquio de Fotografía*; María Eugenia Haya, "Marucha", (1944–1991), fotógrafa, que ya por esa época se dedicaba a la investigación de la historia de la fotografía cubana; Eugenia Meyer, historiadora e investigadora mexicana; José A. Figueroa, fotógrafo que trabajaba en esos años como camarógrafo de cine (con quien me había casado en agosto de ese año); y Pedro Meyer, fotógrafo mexicano, promotor y organizador del *Primer Coloquio Latinoamericano de Fotografía* de México.

2. Este punto de vista lo reitera Pedro en su ensayo al catálogo de la exposición itinerante *Sobre la fotografía cubana*, México, 1986–1987.

3. Para más información sobre Alberto Díaz Gutiérrez (Korda) ver: Cristina Vives, "Korda. Más allá de una foto", Couturier Gallery, Los Angeles, California, octubre 1998.

4. Raúl Corral Fornos "Corrales" (1925–) había inciado su vida profesional como fotógrafo en la década del cuarenta como fotógrafo y asistente de laboratorio de la Cuba-Sono-Films. Colaboró en importantes publicaciones periódicas como *Bohemia* y *Carteles* durante la década del cincuenta. Sus fotografías junto a Ernest Heminway en el pueblo de Cojimar—pueblo de pescadores al este de La Habana donde ha vivido casi toda su vida—y aquellas de temas sociales, habían permanecido casi desconocidas salvo su utilización en las publicaciones para las que trabajaba, donde se diluían en su carácter documental.

5. Como prueba de esto debe estudiarse la participacion individual de cada fotógrafo en el Coloquio, recogida en parte en el catálogo del evento, y en parte en las notas de los propios fotógrafos. Los imágenes de Korda, Corrales, Ernesto Fernández, Osvaldo Salas y Mayito, por ejemplo, correspondian a trabajos periodísticos realizados en los primeros años de la Revolución; otras fotografías como las de Figueroa, Iván, Grandal y Gory eran el resultado de su labor como reporteros de publicaciones como *Cuba y Revolución y Cultura*.

6. La exposición *Historia de la fotografía cubana* (Museo de Arte Alvar y Carmen T. de Carrillo Gil, México, D.F., México, 1979) fue organizada por Mario García Joya y Maria Eugenia Haya a solicitud de la Casa de Las Américas que celebraba su 20 aniversario de fundada. Debe recordarse en este punto que la primera convocatoria del *Coloquio Latinoamericano de Fotografía* que llegó a Cuba fue justamente a través de la Casa de las Américas (1977) y puesta en manos de Mayito y Marucha por Mariano Rodriguez. A partir de ese momento, con lucidez e indudable mérito histórico, Mayito y Marucha se convirtieron en el núcleo organizativo de los fotógrafos cubanos y dedicaron todos sus esfuerzos intelectuales y económicos a la búsqueda de archivos fotográficos y publicaciones que permitieran dotar a la fotografía (y a la muestra cubana al

144

Coloquio) de un basamento cientí-
fico y documental de su historia. La
exposición de 1979 fue una con-
tinuación de esta investigación,
acompañada de la publicación de la
primera parte de los escritos de
Marucha. Éste y otros textos publi-
cados posteriormente constituyen
segmentos de un libro en
preparación que nunca llegó a ser
terminado por su autora.

7. La Fototeca de Cuba fue inaugu-
rada en 1986 como parte de los
eventos colaterales a la *II Bienal de
La Habana*. Abrió sus puertas en el
mes de noviembre con la exposición
retrospectiva del fotógrafo Constan-
tino Arias Miranda (1920–1991)
titulada *A Trocha y Mocha. La Foto
Directa de Constantino Arias*, curada
por Marucha. La obra de Constan-
tino desde los años cuarentas hasta
los primeros sesentas había per-
manecido desconocida para los
fotógrafos, críticos y funcionarios
hasta que en 1980 fue expuesta por
primera vez, parcialmente, en la
Galería de La Habana. Su aparición
pública mediante estas exposi-
ciones mostraba la importancia y
seriedad del trabajo realizado por
Mayito y Marucha como inves-
tigadores y promotores. La galería
de la Fototeca de Cuba lleva hoy el
nombre de María Eugenia Haya.

8. Ver Graziella Pogolotti. "En el
mundo de la alucinación", *Cuba*, La
Habana, febrero 1964, p.14–23. En
este artículo, ampliamente ilustra-
do, se valora la obra de Mayito
mostrada en la exposición *Dos
Momentos. Fotografías de Mayito*,
Galería de La Habana, 1964. Estas
fotografías, tomadas en pleno auge
del movimiento no figurativo,
demuestran la vinculación de su
autor con los planteamientos estéti-
cos de la época, especialmente
relacionados con su experiencia
junto a Raúl Martínez, Antonia Eiriz
y los restantes ex-miembros del
grupo Los Once, a los que Mayito se
unió en exposiciones realizadas
hasta 1963.

9. Ensayo exhibido en el *Salón 70*,
Museo Nacional de Bellas Artes, La
Habana, en julio de 1970. El catálogo
del *Salón* no incluye reproducciones
de las obras exhibidas, en cambio
algunas de las fotos de este ensayo
fueron publicadas en el número de
octubre de 1970 de la revista *Cuba
Internacional*, bajo igual título y
texto de Antonio Conte.

10. El Ministerio de Cultura no fue
creado hasta 1976 como parte de la
nueva división política-administra-
tiva del país y la llamada
"institucionalización", de fuerte
influencia del bloque socialista.
Hasta 1976, el máximo poder estatal
sobre la promoción artística estuvo
en manos del Consejo Nacional de
Cultura de triste recordación.

11. *Hoy Domingo*, La Habana, Año 1,
no.11, p.3, octubre 11, 1959.

12. *Expresionismo Abstracto*. Galería
de La Habana, La Habana, enero
11–febrero 3, 1963. Participaron en
la exposición: Hugo Consuegra,
Antonia Eiriz, Guido Llinás, Raúl
Martínez, Tomás Oliva, Mario García
Joya (Mayito), Juan Tapia Ruano y
Antonio Vidal. Tal y como lo han
considerado muchos de los exposi-
tores, *Expresionismo Abstracto* es la
última aparición pública del grupo
Los Once más allá de las fechas que
tradicionalmente han sido con-
sideradas como de existencia del
grupo (1953–1955).

13. Leonel López-Nussa, "La pintura
de Yanes", *Cuba*, La Habana, Año II,
No.10, 1963.

14. El subrayado pertenece a
Orlando Yanes.

15. Sería extenso el análisis de los
temas debatidos en el Congreso y
sus implicaciones teóricas y prácti-
cas. La lectura de los resúmenes de
las sesiones y las intervenciones de
diversos intelectuales invitados, per-
mite hacer las necesarias lecturas

"entre líneas" que evidencian los
intentos del sector cultural por pro-
teger el espacio de autonomía del
arte y la cultura, aún dentro de las
normativas políticas. Definitiva-
mente la batalla de ideas dentro del
Congreso falló a favor de la direc-
ción política e ideológica del país
con resultados nefastos para
creadores y obras.

16. El periódico *Revolución* fue fun-
dado en 1959 bajo la dirección de
Carlos Franqui. Su publicación se-
manal *Lunes de Revolución* devino
en núcleo de polémica ideológica
intensa, de ahí su clausura en 1961
a tono con los pronunciamientos
contenidos en la intervención de
Fidel Castro conocida como "Palabras
a los intelectuales". *Revolución* deja
de publicarse en 1965 al fundirse
con otros periódicos y crearse el per-
iódico *Granma*, como órgano oficial
del Partido Comunista de Cuba. La
revista *Cuba* por su parte tuvo su
origen en la revista *Inra* (1959–1962)
dirigida fotográficamente por Raúl
Corrales. *Cuba* aún se publica bajo
el nombre de *Cuba Internacional*
pero carente de los valores cultura-
les que la caracterizaron hasta
mediados de la década del setenta.

17. Edmundo Desnoes. "La imágen
fotográfica del subdesarrollo". *Casa
de las Américas*, La Habana, Año VI,
no.34, 1966. En este texto escrito en
1965 Desnoes plantea: "... esta va-
riedad de visiones e interpretaciones
de la realidad es a veces una de las
limitaciones de los fotógrafos cu-
banos, que dejan que la situación, la
imagen, se imponga sobre ellos, en
lugar de imponerse con su inteli-
gencia sobre la imagen. El nivel téc-
nico de la fotografía cubana es muy
alto en comparación con cualquier
país de América Latina, (...). Ahora,
el fotógrafo cubano todavía no ha
adquirido conciencia plena de que
la fotografía es también una forma
de expresión que debe funcionar
como lenguaje."

18. Ver Wendy Watris. "New Gene-
ration. Contemporary Photography
from Cuba", *FotoFest/Photography*,
Houston, 1994.

19. *Pintura fresca* fue el nombre de
esta inusual exposición donde par-
ticiparon Carlos José Alfonso, José
Bedia, Juan Francisco Elso, José
Manuel Fors, Flavio Garciandía,
Rogelio López Marín (Gory), Gustavo
Pérez Monzón, Ricardo Rodríguez
Brey, Leandro Soto y Rubén Torres
Llorca.

20. *Volumen I* suscitó entre otras
una pública reacción en los medios
de prensa y la preocupación política
por sus consecuencias en el terreno
institucional. "(...) dicha exposición
se inclina mayoritariamente por el
abandono de las identificaciones
con los valores definitorios de nues-
tra identidad nacional, por caer en
la falsa homogeneidad de un arte
cosmopolita que simula desconocer
fronteras geográficas o ideológicas.
Esta actitud estética puede entrañar
el peligro de tomar como orienta-
ción los derroteros trazados por las
«vanguardias» promovidas y mani-
puladas en las metrópolis (...). Con
la exhibición de sus obras este
colectivo demuestra que posee
capacidades técnicas para trabajar
con lo que se conoce como las ten-
dencias más actuales. A partir de
ahora, sobre ellos queda pendiente
el reclamo de una mayor exigencia
en la producción de obras con re-
sultados estéticos más integrales y
por tanto derivados de un pen-
samiento artístico en armonía con
los valores sociales y espirituales de
la realidad en que se desenvuelven".
(Angel Tomás González. "Desafío en
San Rafael". *El caimán barbudo*, La
Habana, Ed.159, marzo, 1981).

21. El boom internacional de la
fotografía cubana iniciado en 1978
dio sus máximos frutos en la déca-
da siguiente cuando casi todos los

centros mundiales de arte aco-
gieron por primera vez exposiciones
de fotografía cubana. Aunque
nuevos nombres iban sumándose a
las listas de expositores, no puede
decirse que la imagen aportada por
estas muestras ofreciera señales de
los cambios de orientación del arte
que ocurrían en la isla. Las nuevas
propuestas fotográficas se refugia-
ban mayormente en los predios de
las exposiciones generadas por
jóvenes creadores. El apelativo de
fotógrafo se tornó sinónimo de
"documentalista" y una vez más se
acentuaron las distancias entre arte
y fotografía, muy a pesar de los
intentos de algunos especialistas e
instituciones.

Acknowledgments

Each new project carries with it the unique imprint of the many people who contribute the intellectual and emotional support that make it possible. 145
Shifting Tides is the result of an extraordinary confluence of personalities, talents, and ideas.

First and foremost I owe untold gratitude to the many artists of Cuba—some included in the exhibition and some not—whose hospitality, generosity of spirit, and incredible creative energies are the reasons this project has life. To Wilfredo Benitez at the Ludwig Foundation and Iliana Cepero at Fototeka in Havana, I offer my thanks for good counsel and patience. Most of all, I will be forever in the debt of José Figueroa and Cristina Vives for their friendship and guidance. Their histories, home, and hearts have always been open to me, and I have been the beneficiary of their warmth, humor, and energy.

I am incredibly blessed to work daily with amazing colleagues. They provide me the latitude within which to explore, the intellectual standards against which to be measured, and the challenge to excel. Many thanks are due to: Deputy Director of Strategic Artistic Initiatives and Curator of Photography Robert A. Sobieszek, whose advocacy and critical eye have informed the way I see photography; Curatorial Administrator Eve Schillo, who makes it both possible and a pleasure to come to work every day; and Ralph M. Parsons Interns Karen Roswell and Kate Palmer, who have ably shouldered so very much to allow me the time to work on this exhibition. Each has contributed substantially to its final form. Director of Publications Garrett White and Managing Editor Stephanie Emerson have valiantly shaped and shepherded the catalogue through publication, and Photographer Steve Oliver shot much of the wonderful photography. Thanks to Ilona Katzew, Associate Curator of Latin American Art, for her assistance with the Spanish texts and translations. The exhibition has been the beneficiary of the creative energies of publication designer Tracey Shiffman and exhibition designers Bernard Kester and Scott Taylor. The patience and vision they brought to the process were much appreciated. Special thanks to Assistant Director, Exhibition Programs Irene Martin and Programs Coordinator Christine Lazzareto, Education Intern Randi Hokett, Assistant Registrar of Exhibitions Jennifer Garpner and Registrar Ted Greenberg, and Assistant Paper Conservator Margot Healey and Paper Conservation Technician Chail Norton, all of whom showed creativity and flexibility in dealing with the unique demands of this complex show. And finally, my appreciation and respect to LACMA President and Director Andrea L. Rich and former director Graham W. J. Beal for their courage and conviction in embracing this potentially controversial exhibition.

The process of organizing *Shifting Tides* has provided me with the opportunity to meet and forge friendships with people whose interest and support have been invaluable. Ana and Teresa Iturralde have been unflagging in their enthusiasm and assistance. Sandra Levinson at the Center for Cuban Studies in New York will always be my lifesaver. Wendy De Rike at Ilford, Frank Green at The Cibachrome Lab, and Annette Hurtig in went far beyond the call of duty in their assistance. I am indebted to the members of LACMA's Photography Arts Council and the Modern and Contemporary Arts Council who allowed me to accompany them on trips to Havana, and to the private collectors, galleries, and institutions who have generously lent their efforts and works to this exhibition: Harriet Bonn and Richard Mednick, Santa Monica; Joanna Cassidy, Los Angeles; Art Ellsworth and Marvin Wilkinson, Denver; David Fahey and James Gilbert, Fahey/Klein Gallery, Los Angeles; Burt and Missy Finger at Photographs Do Not Bend, Dallas; Dianne Ghioto, New York; Carolina L. Mederos, Washington, D.C.; Leonard and Susan Nimoy, Los Angeles; Dr. Allison Nordstrom, Director and Chief Curator at The Southeast Museum of Photography, Daytona Beach Community College; Luis Ortega, Los Angeles; Letitia Rizo; Jorge H. Santis, Curator of Collections at the Museum of Art, Fort Lauderdale; and Augusto Uribe, Los Angeles. Special thanks to Natasha Egan, Assistant Director at the Museum of Contemporary Photography in Chicago, and to Lynn Gumpert, Director at New York University's Grey Art Gallery, for their confidence in the exhibition. Finally, I offer a special acknowledgment to Lynn Kienholz, whose unselfishly beautiful spirit has become both example and inspiration.

Ultimately, *Shifting Tides* could never have been completed without the stability, personal support, and emotional sustenance of Tom Gilman and Bill Akell, Gordon Baldwin, Eileen Cowin and Jay Brecker, Selma Holo and Fred Croton, and Michael Maloney. They are family in the truest sense of the word.

Often a project begins through the slightest of circumstances or the most unexpected opportunities. *Shifting Tides* was a gift that began with a simple phone call and has dominated the efforts of almost four years of my life. I may never be able to repay Darrel Couturier for his creative intensity, integrity, spirit, friendship, and for that fateful phone call. It was Darrel who introduced me to Cuba. His unwavering enthusiasm and commitment to the art and artists of the island created an atmosphere in which the ideas that initiated *Shifting Tides* germinated, and it is to him that this volume is dedicated.

TIM B. WRIDE
Associate Curator of Photography

146

4

Pedro Abascal CUBA, b.1960

Sin título (Untitled), 2000
from BALANCE ETERNO (Eternal Balance)
pages 27, 67 Gelatin-silver print. 40 x 30 in. (101.6 x 76.2 cm). Courtesy of the artist

Sin título (Untitled), 2000
from BALANCE ETERNO (Eternal Balance)
page 67 Gelatin-silver print. 40 x 30 in. (101.6 x 76.2 cm). Courtesy of the artist

Sin título (Untitled), 2000
from BALANCE ETERNO (Eternal Balance)
page 67 Gelatin-silver print. 40 x 30 in. (101.6 x 76.2 cm). Courtesy of the artist

3

Juan Carlos Alóm CUBA, b.1964

Árbol replantado (Replanted Tree), 1995
page 60 Gelatin-silver print. 16 x 20 in. (40.6 x 50.8 cm). Museum of Art, Fort Lauderdale, Gift of C. Richard Hilker

Curando la tierra (Healing the Earth), 1997
page 24 Gelatin-silver print. 16 x 20 in. (40.6 x 50.8 cm). Collection of Lisbeth and Augusto Uribe, Los Angeles

Las fuerzas y el pensamiento (The Forces and Thought), 1997
page 54 Gelatin-silver print. 20 x 16 in. (50.8 x 40.6 cm). Courtesy of the artist and Iturralde Gallery, Los Angeles

Instrumentario (Orchestrator), 1997
page 116 Gelatin-silver print. 20 x 16 in. (50.8 x 40.6 cm). Courtesy of the artist and Iturralde Gallery, Los Angeles

Sólo tú cabes en la palma de mi mano (Only You Fit in the Palm of My Hand), 1997
page 6 Gelatin-silver print. 20 x 16 in. (50.8 x 40.6 cm). Collection of Art Ellsworth and Marvin Wilkinson, Denver

2

Marta María Pérez Bravo CUBA, b.1959

No matar, ni ver matar animales (Neither Kill, Nor Watch Animals Being Killed), 1986
from PARA CONCEBIR (To Conceive), 1985–86
page 117 Gelatin-silver print, ed. 10/15. 10 x 14⁹/₁₆ in. (25.4 x 37 cm). Courtesy of the artist and
Photographs Do Not Bend, Dallas, Texas

Te nace ahogado con el cordón (Born to You Strangled by the Cord), 1986
from PARA CONCEBIR (To Conceive), 1985–86
page 117 Gelatin-silver print, ed. 10/15. 9⁷/₈ x 14³/₁₈ in. (25.1 x 36.5 cm). Courtesy of the artist and
Photographs Do Not Bend, Dallas, Texas

7:45 a.m., 1986
from PARA CONCEBIR (To Conceive), 1985–86
page 59 Gelatin-silver print, ed. 10/15. 9⁷/₈ x 14¹/₂ in. (25.1 x 36.8 cm). Courtesy of the artist and
Photographs Do Not Bend, Dallas, Texas

Muchas venganzas se satisfacen en el hijo de una persona odiada
(Vengeance Is Well Satisfied through the Child of a Hated Person), 1986
from PARA CONCEBIR (To Conceive), 1985–86

page 29 Gelatin-silver print, ed. 10/15. 9¹³⁄₁₆ x 14⁷⁄₁₆ in. (24.9 x 36.6 cm). Courtesy of the artist and
Photographs Do Not Bend, Dallas, Texas

Cultos paralelos (Parallel Cults), 1987

page 27 Gelatin-silver print, ed. 4/15. 10⅛ x 11⅛ in. (25.7 x 28.3 cm). Courtesy of the artist and
Photographs Do Not Bend, Dallas, Texas

2 **Iván Cañas** CUBA, b.1946

Los centenarios (The Centenarians), 1969

pages 34–37 (6) Gelatin-silver prints. 12½ x 8⅜ in. (31.8 x 21.3 cm) (each). Courtesy of the artist

2 **José A. Figueroa** CUBA, b.1947

Sin título (Untitled), 1972 [printed 1980]
from EL CAMINO DE LA SIERRA (The Sierra Road)

page 44 Gelatin-silver print. 6½ x 9¹³⁄₁₆ in. (16.5 x 24.9 cm). Courtesy of the artist and
Couturier Gallery, Los Angeles

Sin título (Untitled), 1972 [printed 1980]
from EL CAMINO DE LA SIERRA (The Sierra Road)

page 109 Gelatin-silver print. 10 x 6⅝ in. (25.4 x 16.8 cm). Courtesy of the artist and
Couturier Gallery, Los Angeles

Sin título (Untitled), 1972 [printed 1980]
from EL CAMINO DE LA SIERRA (The Sierra Road)

page 45 Gelatin-silver print. 6⅝ x 9⅞ in. (16.8 x 25.1 cm). Courtesy of the artist and
Couturier Gallery, Los Angeles

Sin título (Untitled), 1972 [printed 1980]
from EL CAMINO DE LA SIERRA (The Sierra Road)

page 110 Gelatin-silver print. 6⅝ x 9⅞ in. (16.8 x 25.1 cm). Courtesy of the artist and
Couturier Gallery, Los Angeles

Sin título (Untitled), 1972 [printed 1980]
from EL CAMINO DE LA SIERRA (The Sierra Road)

page 47 (3) Gelatin-silver prints. 6⅝ x 10 in. (16.8 x 25.4 cm) (each). Courtesy of the artist and
Couturier Gallery, Los Angeles

Calle Línea, 1995
from PROYECTO: HABANA (Project: Havana)

page 23 Gelatin-silver print. 8⁵⁄₁₆ x 12³⁄₈ in. (21.1 x 31.4 cm). Courtesy of the artist and Couturier Gallery, Los Angeles

Avenida Carlos III, 1998
from PROYECTO: HABANA (Project: Havana)

pages 12, 13 Gelatin-silver print. 8⁵⁄₁₆ x 12³⁄₈ in. (21.1 x 31.4 cm). Courtesy of the artist and Couturier Gallery, Los Angeles

3 José Manuel Fors CUBA, b.1956

El banco (The Bench), 1982

page 61 Gelatin-silver print. 29⁵⁄₁₆ x 19³⁄₄ in. (75.4 x 31.4 cm). Courtesy of the artist and Couturier Gallery, Los Angeles

Los cubos (The Cubes), 1983

page 62 (4) Gelatin-silver prints. 12 x 16 in. (30 x 40 cm) (each). Courtesy of the artist and Couturier Gallery, Los Angeles

Homenaje a un silvicultor (Homage to a Forester), 1985

page 113 (12) Gelatin-silver prints. 7 x 9³⁄₈ in. (17.8 x 23.8 cm) (each); 28 x 28 1/8 in. (71.1 x 71.4 cm) (overall). Courtesy of the artist and Couturier Gallery, Los Angeles

Tierra rara (Strange Earth), 1990 [refabricated 2000]

page 114 Gelatin-silver print. 2³⁄₄ x 19³⁄₄ in. (75.6 x 50.2 cm), Courtesy of the artist and Couturier Gallery, Los Angeles

Las manos (The Hands), 1992 [fabricated 1998]

pages 98, 99 (16) Gelatin-silver prints. 6¹⁄₄ x 9³⁄₈ in. (15.9 x 23.8 cm) (each); 25¹⁄₄ x 37⁵⁄₈ in. (64.1 x 95.6 cm) (overall). Collection of Harriet Bonn & Richard Mednick, Santa Monica

El paso del tiempo (The Passage of Time), 1995

page 63 (15) Gelatin-silver prints. 15 x 10³⁄₄ in. (38.1 x 27.3 cm) (each); 45 x 54 in. (114.3 x 137.2 cm) (overall). Collection of Luis Ortega, Los Angeles

Atados de memorias (Bound Memories), 1998

pages 86, 87 Gelatin-silver prints, newsprint, twine. 43⁷⁄₈ x 54³⁄₄ in. (111.4 x 139.1 cm). Collection of Joanna Cassidy, Los Angeles

Atados de memorias (Bound Memories), 1999

pages 88, 89 (4) Gelatin-silver prints, newsprint, twine. 11 x 14 x 3 in. (27.9 x 35.6 x 7.6 cm) (each). Los Angeles County Museum of Art, Ralph M. Parsons Fund

La gran flor (The Great Flower), 1999

pages 64, 65 Gelatin-silver print. 72 in. (182.9 cm) diameter. Collection of Leonard and Susan Nimoy

4	**Carlos Garaicoa** CUBA, b.1967

Acerca de esos incansables atlantes que sostienen día por día nuestro presente
(About the Indefatigable Atlantes that Day by Day Support Our Present), 1994–95
page 66	Graphite on paper, silver dye-bleach (Ilfochrome) print. 20⅞ x 28¾ in. (53 x 73 cm); 47¼ x 47¼ in. (120 x 120 cm). Collection of Diane Ghioto, New York

La frustración de Robespierre (Robespierre's Frustration), 1994–99
Graphite on paper, silver dye-bleach (Ilfochrome) print. 28¾ x 20⅞ in. (73 x 53 cm); 47¼ x 47 ¼ in. (120 x 120 cm). Collection of the artist

Proyecto acerca del triunfo (Project about Victory), 1994–99
Graphite on paper, silver dye-bleach (Ilfochrome) print. 20⅞ x 28¾ in. (53 x 73 cm); 47¼ x 47¼ in. (120 x 120 cm). Collection of the artist

Proyecto para instrumentos de tortura (Project for Instruments of Torture), 1995–99
pages 118, 119	Graphite on paper, gelatin-silver print, mixed media, 20 ⅞ x 28 ¾ in. (53 x 73 cm); 5 x 7 in. (12.7 x 17.8 cm); ⅞ x 11¹⁵⁄₁₆ x 7⅞ in. (25 x 30 x 20 cm). Collection of the artist

Primer sembrado de hongos alucinógenos en la Habana
(The First Appearance of Hallucinogenic Mushrooms in Habana), 1997
Graphite on paper, silver dye-bleach (Ilfochrome) print. 31½ x 78¾ in. (80 x 200 cm); 19¹¹⁄₁₆ x 23⅝ in. (50 x 60 cm). Collection of Dianne Ghioto, New York

4	**Abigail González** CUBA, b.1964

Sin título (Untitled), 1995
from OJOS DESNUDOS (Naked Eyes)
page 68	Gelatin-silver print. 8 x 10 in. (20.3 x 25.4 cm). Courtesy of the artist

Sin título (Untitled), 1995
from OJOS DESNUDOS (Naked Eyes)
page 68	Gelatin-silver print. 8 x 10 in. (20.3 x 25.4 cm). Courtesy of the artist

Sin título (Untitled), 1995
from OJOS DESNUDOS (Naked Eyes)
page 68	Gelatin-silver print. 8 x 10 in. (20.3 x 25.4 cm). Courtesy of the artist

Sin título (Untitled), 1995
from OJOS DESNUDOS (Naked Eyes)
page 69	Gelatin-silver print. 8 x 10 in. (20.3 x 25.4 cm). Courtesy of the artist

Sin título (Untitled), 1995
from OJOS DESNUDOS (Naked Eyes)
page 69	Gelatin-silver print. 8 x 10 in. (20.3 x 25.4 cm). Courtesy of the artist

Sin título (Untitled), 1995
from OJOS DESNUDOS (Naked Eyes)
page 69 Gelatin-silver print. 8 x 10 in. (20.3 x 25.4 cm). Courtesy of the artist

Sin título (Untitled), 1995
from OJOS DESNUDOS (Naked Eyes)
page 69 Gelatin-silver print. 8 x 10 in. (20.3 x 25.4 cm). Courtesy of the artist

2 **María Eugenia Haya (Marucha)** CUBA, 1944–91

Sin título (Untitled), c. 1970
from LA PEÑA DE SIRIQUE (The Sirique Club)
page 83 Gelatin-silver print. 8¼ x 5½ in. (21 x 14 cm). Courtesy The Cuban Art Space of the Center for Cuban Studies, New York

Sin título (Untitled), c. 1970
from LA PEÑA DE SIRIQUE (The Sirique Club)
page 93 Gelatin-silver print. 5⅝ x 8½ in. (14.3 x 21.6 cm). Courtesy The Cuban Art Space of the Center for Cuban Studies, New York

Sin título (Untitled), c. 1970
from LA PEÑA DE SIRIQUE (The Sirique Club)
page 92 Gelatin-silver print. 5½ x 8⅜ in. (14 x 21.3 cm). Courtesy The Cuban Art Space of the Center for Cuban Studies, New York

Sin título (Untitled), c. 1970
from LA PEÑA DE SIRIQUE (The Sirique Club)
page 95 Gelatin-silver print. 5¼ x 8¼ in. (13.3 x 21 cm). Courtesy The Cuban Art Space of the Center for Cuban Studies, New York

Sin título (Untitled), 1979
from EN EL LICEO (In the Lyceum)
page 94 Gelatin-silver print. 12⅞ x 8½ in. (32.7 x 21.6 cm). Courtesy The Cuban Art Space of the Center for Cuban Studies, New York

Sin título (Untitled), 1979
from EN EL LICEO (In the Lyceum)
page 95 Gelatin-silver print. 8⅝ x 12⅞ in. (21.9 x 32.7 cm). Courtesy The Cuban Art Space of the Center for Cuban Studies, New York

1 **Alberto Díaz Gutiérrez (Korda)** CUBA, b.1928

El Quijote de la farola, La Habana (The Quixote of the Lamppost, Havana), 1959 [printed later]
page 97 Gelatin-silver print, 14 x 11 in. (35.6 x 27.9 cm). Courtesy of Couturier Gallery, Los Angeles

Guerrillero heroico (Heroic Guerrilla), 1960 [printed later]
page 31 Gelatin-silver print, 6 x 10 in. (15.2 x 25.4 cm). Courtesy of Couturier Gallery, Los Angeles

4 **Ernesto Leal** CUBA, b.1970

Aquí tampoco (Not Here Either), 2000
pages 25, 70–72 (10) Silver dye-bleach (Ilfochrome) prints. 40 x 50 in. (101.6 x 127 cm) (each). Courtesy of the artist

3 **Rogelio López Marín (Gory)** CUBA, b.1953

1836-1936-1984, 1986 [refabricated 2000]
pages 51–53 (3) Gelatin-silver prints, with text. 15³⁄₄ x 10⁵⁄₈ in. (40 x 27 cm) (each). Courtesy of the artist

Es sólo agua en la lágrima de un extraño (It's Only Water in the Teardrop of a Stranger), 1986
pages 56, 57 (9) Gelatin-silver prints, with text. 17³⁄₈ x 11¹¹⁄₁₆ in. (44.1 x 29.6 cm) (each). On loan from
the collection of the Southeast Museum of Photography, Daytona Beach Community College

Historia breve (Brief History), 1986
page 101 Gelatin-silver print. 13 x 19 in. (33 x 48.3 cm). Collection of Carolina L. Mederos, Washington, D.C.

4 **Manuel Piña** CUBA, b.1958

Manipulaciones, verdades, y otras ilusiones (Manipulations, Truths, and Other Illusions), 1994–95
(4) Glass transparencies; (4) Gelatin-silver prints; (4) Ink-jet prints. 3¹⁄₂ x 4³⁄₄ in. (8.9 x 12.1 cm) (each);
15³⁄₄ x 19³⁄₄ in. (40 x 50.2 cm) (each); 14 x 18 in. (35.6 x 45.7 cm) (each). Courtesy of the artist.

Sin título (Untitled), 1995
from AGUAS BALDÍAS (Wasted Waters)
Gelatin-silver print. 47¹⁄₄ x 70⁷⁄₈ in. (120 x 180 cm). Courtesy of the artist

Sin título (Untitled), 1995
from AGUAS BALDÍAS (Wasted Waters)
Gelatin-silver print. 50 x 98⁷⁄₈ in. (127 x 251.1 cm). Courtesy of the artist

2 **Rigoberto Romero** CUBA, 1940–91

Sin título (Untitled), 1975
from CON SUDOR DE MILLONARIO (With the Millonario's Sweat)
Gelatin-silver prints. 12³⁄₈ x 9³⁄₈ in. (31.4 x 23.8 cm). Courtesy The Cuban Art Space of the Center for
Cuban Studies, New York

Sin título (Untitled), 1975
from CON SUDOR DE MILLONARIO (With the Millonario's Sweat)
page 106 Gelatin-silver prints. 7 x 9³⁄₈ in. (17.8 x 23.8 cm). Courtesy The Cuban Art Space of the Center for
Cuban Studies, New York

Sin título (Untitled), 1975
from CON SUDOR DE MILLONARIO (With the Millonario's Sweat)
page 105 Gelatin-silver prints. 12¼ x 9⅜ in. (31.1 x 23.8 cm). Courtesy The Cuban Art Space of the Center for Cuban Studies, New York

Sin título (Untitled), c. 1975
page 26 Gelatin-silver print. 9½ x 7⅛ in. (24.1 x 18.1 cm). Estate of Rigoberto Romero

1 **Osvaldo Salas** CUBA, 1914–92

Fidel, 1961 [printed later]
page 32 Gelatin-silver print. 14⅞ x 10¹³⁄₁₆ in. (37.8 x 27.4 cm). Courtesy of Fahey/Klein Gallery, Los Angeles

Celia Sánchez, 1968
page 21 Gelatin-silver print. 9¼ x 6⅞ in. (23.5 x 17.5 cm). Courtesy of Fahey/Klein Gallery, Los Angeles

2 **Enrique de la Uz** CUBA, b.1944

Sin título (Untitled), 1970 [printed later]
from NO HAY OTRA MANERA DE HACER LA ZAFRA (There Is No Other Way to Harvest the Cane)
pages 40, 41 (4) Gelatin-silver prints. 8⁵⁄₁₆ x 12⅜ in. (21.1 x 31.4 cm); 8⁵⁄₁₆ x 12⅜ in. (21.1 x 31.4 cm); 12⅜ x 8⅜ in. (31.4 x 21.1 cm); 12⅜ x 8⅜ in. (31.4 x 21.1 cm). Courtesy of the artist

Central azucarera "Uruguay," Ciego de Ávila ("Uruguay" Cane Mill, Ciego de Ávila), 1970 [printed later]
page 110 Gelatin-silver print. 11¹³⁄₁₆ x 17½ in. (30 x 44.5 cm). Courtesy of the artist

Selected Bibliography

154 Ades, Dawn. *Art in Latin America: The Modern Era, 1820–1980*. London: The South Bank Centre, 1989.

Bethell, Leslie, ed. *Cuba: A Short History*. Cambridge and New York: Cambridge University Press, 1993.

Billeter, Erika. *Fotografie Lateinamerika von 1860 bis Heute*. Zürich: Kunsthaus, 1981.

————. *New Art of Cuba*. Austin, Tex.: University of Texas Press, 1994.

Chanan, Michael. *The Cuban Image: Cinema and Cultural Politics in Cuba*. London: B.F.I. Publishing, 1985.

Contemporary Cuban Culture. Special issue. *Social Text* 15 (Fall 1986).

Cuba: Image and Imagination. Special issue. *Aperture* 141 (Fall 1995).

Cuba: Inside and Out. Special issue. *Poliester* 4 (Winter 1993). With essays by Osvaldo Sánchez, Gerardo Mosquera, Cuauhtémoc Medina, Guilo V. Blanc, and Coco Fusco.

Cuba: A View from Inside. 40 Years of Cuban Life in the Work and Words of 20 Photographers. 2 vols. New York: Center for Cuban Studies, 1985. With essays by Max Kozloff, Johnnetta B. Cole, and Richard R. Fagen.

Cuba Siglo XX: Modernidad y Sincretismo / Cuba 20th Century: Modernity and Sycretism. Gran Canaria, Spain: Centro Atlántico de Arte Moderno, 1995.

Cuban Photography 1959–1982. New York: Center for Cuban Studies, 1983. With an essay by María Eugenia Haya.

Díaz Burgos, Juan Manuel, Mario Díaz Leyva, and Paco Salinas. *Cuba: 100 Años de Fotografía. Antología de la Fotografía Cubana, 1898–1998*. Murcia, Spain: Mestizo A.C., and Havana: Fototeca de Cuba, 1998.

Figueroa, Eugenio Valdés, Juan Antonio Molina, Scott Watson, and Keith Wallace. *Utopian Territories: New Art from Cuba*. Vancouver: Contemporary Art Gallery and Morris and Helen Belkin Art Gallery; and Havana: Fundación Ludwig de Cuba, 1997.

La fotografía cubana en la Revolucion: dos generaciones. Alberto Korda, José Alberto Figueroa. Vicerrectorado de Relaciones Institucionales y Extensión Universitaria, Universidad de Cantabria and Cámara de Comercio e Industria de Torrelavega, 1999.

Franco, Jean. *The Modern Culture of Latin America: Society and the Artist*. London: Pall Mall Press, 1967.

Fusco, Coco. "Cuba: Cultural Policy, Cultural Politics." *Impulse* 13, no. 3 (Summer 1987): 36–39.

Harten, Jürgen, and Antonio Eligio (Tonel). *Kuba o.k.: Aktuelle Kunst aus Kuba / Cuba O.K.: Arte actual de Cuba*. Düsseldorf: Städtische Kunsthalle; and Havana: Centro de Desarrollo de las Artes Visuales, 1990.

Knight, Franklin W. *The Caribbean: The Genesis of a Fragmented Nationalism*. New York: Oxford University Press, 1990.

Levine, Robert M. *Windows on Latin America: Understanding Society through Photographs*. Coral Gables, Fla.: North-South Center, University of Miami, 1987.

Martin, Susan, ed. *Decade of Protest: Political Posters from the United States, Vietnam, Cuba, 1965–1975*. Santa Monica, Calif.: Smart Art Press, 1996.

Martínez, Juan A. *Cuban Art and National Identity: The Vanguardia Painters, 1927–1950*. Gainesville, Fla.: University of Florida Press, 1994.

Merewether, Charles. *Portrait of a Distant Land: Contemporary Photography in Latin America*. Paddington: The Australian Center for Photography, 1984.

————. *Made in Havana: Contemporary Art from Cuba*. Sydney: Art Gallery of New South Wales, 1988. With an essay by Gerardo Mosquera.

Mosquera, Gerardo. "New Cuban Art: Identity and Popular Culture." *Art Criticism* 6 (1989): 57–65.

————, ed. *Beyond the Fantastic: Contemporary Art Criticism from Latin America*. London: The Institute of International Visual Arts; and Cambridge, Mass.: The MIT Press, 1996.

Mraz, John. "Cuban Photography: Context and Meaning." *History of Photography* 18, no. 1 (Spring 1994): 87–96.

The Nearest Edge of the World: Art and Cuba Now. Boston: Polarities, 1990. With essays by Gerardo Mosquera, Kellie Jones, and Luis Camnitzer.

New Art from Cuba: José Bedia, Flavio Garciandía, Ricardo Rodríguez Brey. Old Westbury, Conn.: Amelie Wallace Gallery, 1985.

Pérez, Louis A. *Essays on Cuban History: Historiography and Research*. Gainesville, Fla.: University of Florida Press, 1995.

———. *Cuba: Between Reform and Revolution*. New York and Oxford: Oxford University Press, 1995.

Pérez-Brignoli, Héctor. *A Brief History of Central America*. Berkeley and Los Angeles: University of California Press, 1989.

Power, Kevin, ed. *While Cuba Waits: Art from the Nineties*. Santa Monica, Calif.: Smart Art Press, 1999. With essays by Dannys Montes de Oca Moreda and Lupe Alvarez.

Rogozinski, Jan. *A Brief History of the Caribbean: From the Arawak and the Carib to the Present*. New York: Meridian, 1992.

Salon and Picturesque Photography in Cuba, 1860–1920: The Ramiro Fernandez Collection. Daytona Beach, Fla.: Museum of Arts and Sciences, 1988.

Seppala, Marketta, ed. *No Man Is an Island: Young Cuban Art*. Pori, Finland: Museum of Pori, 1990. With an essay by Osvaldo Sánchez.

Signs of Transition: 80's Art from Cuba. New York: Museum of Contemporary Hispanic Art and the Center for Cuban Studies, 1988. With essays by Coco Fusco and Luis Camnitzer.

Stermer, Dugald. *The Art of Revolution*. London: Pall Mall Press, 1970. With an essay by Susan Sontag.

Suchlicki, Jaime. *Cuba: From Columbus to Castro and Beyond*. 4th ed. Washington, D.C.: Brassey's, Inc., 1997.

Sullivan, Edward J. *Latin American Art in the Twentieth Century*. London: Phaidon, 1996.

Thomas, Hugh. *Cuba, or the Pursuit of Freedom*. New York: Da Capo Press, 1998.

Watriss, Wendy, and Lois Parkinson Zamora. *Image and Memory: Photography from Latin America, 1866–1994*. Austin, Tex.: University of Texas Press, 1998.

Williams, Eric. *From Columbus to Castro: The History of the Caribbean, 1492–1969*. London: Andre Deutsch, 1970.

Winn, Peter. *Americas: The Changing Face of Latin America and the Caribbean*. New York: Pantheon Books, 1992.

Woodward, Ralph Lee. *Central America: A Nation Divided*. New York and Oxford: Oxford University Press, 1976.

Zeitlin, Marilyn, ed. *Contemporary Art from Cuba: Irony and Survival on the Utopian Island / Arte Contemporáneo de Cuba: Ironía y sobrevivencia en la isla utópica*. Tempe, Ariz.: Arizona State University Art Museum; and New York: Delano Greenridge Editions, 1999.

Lenders to the Exhibition

Pedro Abascal

Juan Carlos Alóm

Harriet Bonn & Richard Mednick, Santa Monica

Marta María Pérez Bravo

Iván Cañas

Joanna Cassidy, Los Angeles

Couturier Gallery, Los Angeles

The Cuban Art Space of the Center for Cuban Studies, New York

Art Ellsworth and Marvin Wilkinson, Denver

Fahey/Klein Gallery, Los Angeles

José A. Figueroa

José Manuel Fors

Carlos Garaicoa

Dianne Ghioto, New York

Abigail González

Iturralde Gallery, Los Angeles

Ernesto Leal

Rogelio López Marín (Gory)

Carolina L. Mederos, Washington, D.C.

Museum of Art, Fort Lauderdale

Susan and Leonard Nimoy

Luis Ortega, Los Angeles

Photographs Do Not Bend, Dallas, Texas

Manuel Piña

Estate of Rigoberto Romero

The Southeast Museum of Photography,
 Daytona Beach Community College

Lizbeth and August Uribe, Los Angeles

Enrique de la Uz

159

Illustration Credits

All images appear courtesy of the artist and/or lender except for the following: pp. 64–65 José Manuel Fors, *La gran flor*, 1999, photographs by Eileen Travell; p. 66 Carlos Garaicoa, *Acera de esos incansables atlantes que sostienen día por día nuestro presente*, 1994–95, photographs by Mark Lutrell; p. 101 Rogelio López Marin (Gory), *Historia breve*, 1986, photograph by John Chao.

Pages 12–13 José A. Figueroa, *Avenida Carlos III* [detail], 1998; p. 14 Rigoberto Romero, *Sin título* [detail], c. 1975; p. 15 José A. Figueroa, *Sin título* [detail], 1975–79, from *Los compatriotas*;
p. 16 Rigoberto Romero, *Sin título* [detail], 1975, from *Con sudor de Millonario*;
p. 17 Enrique de la Uz, *Sin título* [detail], 1970, from *No hay otra manera de hacer la zafra*;
p. 18 María Eugenia Haya (Marucha), *Sin título* [detail], c. 1970, from *La peña de Sirique*;
p. 19 José A. Figueroa, *Sin título* [detail], 1975–79, from *Los compatriotas*;
pp. 74–75 José Manuel Fors, *Homenaje a un silvicultor* [detail], 1985;
p. 76 Marta María Pérez Bravo, *Cultos paralelos* [detail], 1987; p. 77 Marta María Pérez Bravo, *No matar, ni ver matar animales* [detail], 1986;
pp. 78–79 José Manuel Fors, *Las manos* [detail], 1992;
p. 80 Rogelio López Marin (Gory), *1836–1936–1984* [detail], 1986;
p. 81 Juan Carlos Alóm, *Árbol replantado* [detail], 1995;
pp. 122–23 Ernesto Leal, *Aquí tampoco* [detail], 2000;
pp. 124–25 Pedro Abascal, *Sin título* [detail], 2000, from *Balance eterno*;
pp. 126–27 Abigail González, *Sin título* [detail], 1995, from *Ojos desnudos*;
p. 128 Ernesto Leal, *Aquí tampoco* [detail], 2000;
p. 129 Abigail González, *Sin título* [detail], 1995, from *Ojos desnudos*

Jose A. Figueroa
Calle Soledad, 1994
from PROYECTO: HABANA
(Project: Havana)